21世纪全国高等院校艺术设计系列实用规划教材

U0095269

摄影摄像基础

主 编 燕 频

北京大学出版社
PEKING UNIVERSITY PRESS

内 容 简 介

本书从基础理论、实践操作两方面出发，系统地阐述了摄影与摄像的基本知识。全书包括数字摄影摄像技术、摄影摄像艺术和图片图像后期处理三大部分，共计7章。第1～3章侧重摄影摄像技术，包括照相机镜头和照相机基本装置、数码照相机和数码摄像机；第4～6章侧重摄影摄像艺术，曝光与测光、取景与构图、光线与色彩；第7章为图片图像的后期处理。

本书在内容上以摄影与摄像的共性知识为基础，并充分考虑摄影与摄像知识的差异。因篇幅所限，根据摄影摄像技术发展的现状，本书着力突出了数码摄影和数码摄像，并将摄影和摄像内容紧密结合，将摄影摄像技术基础和艺术创作紧密结合，将摄影摄像前期拍摄和后期编辑处理紧密结合，从而使读者在较短时间内掌握完整的摄影摄像理论操作基础和实践创作技能。

本书既可作为全国高职高专类院校数字多媒体、艺术设计、新闻摄影相关专业的摄影摄像课程教材，同时也可作为摄影摄像爱好者的自学参考书。

图书在版编目(CIP)数据

摄影摄像基础 / 燕频主编. —北京：北京大学出版社，2013.7
(21世纪全国高等院校艺术设计系列实用规划教材)
ISBN 978-7-301-22520-2

Ⅰ.①摄…　Ⅱ.①燕…　Ⅲ.①摄影技术—高等学校—教材　Ⅳ.①J41

中国版本图书馆CIP数据核字(2013)第098836号

书　　　　名：摄影摄像基础
著作责任者：燕　频　主编
策 划 编 辑：李彦红　赖　青
责 任 编 辑：刘国明
标 准 书 号：ISBN 978-7-301-22520-2 / J·0507
出 版 发 行：北京大学出版社
地　　　址：北京市海淀区成府路205号　100871
网　　　址：http://www.pup.cn　新浪官方微博：@北京大学出版社
电　　　话：邮购部 62752015　发行部 62750672
　　　　　　编辑部 62750667　出版部 62754962
电 子 信 箱：pup_6@163.com
印 刷 者：北京大学印刷厂
经 销 者：新华书店
　　　　　　787mm×1092mm　16开本　13.25印张　250千字
　　　　　　2013年7月第1版　2013年7月第1次印刷
定　　　价：57.00元

前　言

　　截至目前，摄影技术已诞生 170 多年，摄像技术诞生也近 60 年。

　　如今，摄影摄像不仅被应用到科技、生产和工作的各个领域，成为我们不可缺少的得力工具，同时以其真实再现的逼真形象，记录了我们精彩生活的珍贵瞬间。而更高像素、更多功能、更丰富的记录介质和更实用的数码产品不断推陈出新，充满了我们的生活。只要熟悉和掌握摄影摄像的技术基础、创作原则和处理技巧，人人都可以拍摄和处理图像。

　　本书在编写上，最大限度地考虑了当前高等教育人才培养需要和社会市场需求，用通俗易懂的语言，概括介绍了照相机、摄像机的基本结构和常用功能，重点叙述了拍摄令人满意的画面的方法和原则，简要介绍了画面艺术处理和后期编辑技巧，并对初学者常见的问题进行了提示，对处理这些问题的方法进行了扩展。

　　本书在内容上以摄影与摄像的共性知识为基础，并充分考虑摄影与摄像知识的差异。因篇幅所限，根据摄影摄像技术发展的现状，本书着力突出了数码摄影和数码摄像，并将摄影和摄像内容紧密结合，将摄影摄像技术基础和艺术创作紧密结合，将摄影摄像前期拍摄和后期编辑处理紧密结合，从而使读者在较短时间内掌握完整的摄影摄像理论操作基础和实践创作技能；不仅能够满足摄影摄像相关专业学习的需要，也能满足广大摄影摄像爱好者的自学参考需要。

　　全书包括摄影摄像技术（第 1～3 章）、摄影摄像艺术（第 4～6 章）和摄影摄像后期处理（第 7 章）三大部分，共计 7 章。主要讲述了照相机镜头和照相机基本装置、数码照相机和数码摄像机、曝光与测光、取景与构图、光线与色彩，简要介绍了图片图像的后期处理。

　　要进行拍摄，我们首先要掌握摄影摄像技术基础，了解照相机、摄像机和镜头的基本技术知识。如果不能运用这些技术知识拍摄出优秀的图片或图像，那它们是毫无用处的。因此，在本书的某些适当地方，在解释了技术知识以后，展示了中外摄影师大量的优秀摄影作品，以图文并茂的形式、深入浅出的叙述和实例分析的方法，介绍他们是如何运用我们刚刚学到的知识进行拍摄的，以供读者研究、分析和模仿。本书还精心挑选了一些优秀摄影家的照片，以图解的方式举例说明课程中的概念，以促使广大读者快速和准确地掌握摄影摄像专业知识、艺术创作和处理。

在编写本书的过程中，参考了很多前辈、专家和学者的相关著述，并选取了国内外许多摄影名家的精彩作品（已在参考文献部分一一列出），在此对上述作品的作者表示衷心的感谢。写作的过程中还得到《现代教育报》摄影记者云凯杰、张雷的大力支持和帮助，他们提供了非常精美的图片；《团结报》记者刘华对本书的写作提出了宝贵意见，在此一并表示衷心的感谢。

　　由于编者时间仓促，加上经验有限，书中疏漏、错误之处在所难免，敬请广大读者批评指正。

编　者

2013年1月

目　录

绪　论

【教学目标】

　　本章将介绍摄影的诞生、发展及未来趋势，包括每个阶段的主要标志。通过本章的学习，应该了解摄影术诞生和发展的基本过程，了解照相机发展的基本阶段和摄像机发展简史，把握摄影摄像发展的未来趋势。

【教学要求】

知识要点	能力要求	相关知识
摄影术的诞生与发展	(1) 深入了解摄影术诞生和发展的基本过程 (2) 重点掌握摄影术诞生及发展各阶段的标志及其代表人物	(1) 尼埃普斯和"日光蚀刻法" (2) 达盖尔和银版法 (3) 塔尔博特和卡罗式摄影法
照相机与摄像机的演变	(1) 重点掌握照相机发展各阶段的主要特征和标志 (2) 深入了解摄像机演变的过程	(1) 照相机发展的初级、中级、高级阶段 (2) 摄像机演变的摄录分体机、摄录一体机、摄录放一体机和摄录放编一体机过程
数字影像的未来趋势	把握摄影摄像发展的未来趋势	(1) 电磁记录手段开创新的图片影像生成方式 (2) 数码摄像机时代的开始，DVCAM格式的专业型数码摄像机诞生，并成为摄像机发展的趋势和潮流 (3) 数码产品朝着更高像素、更多功能、更丰富的记录介质和更实用的方向发展。传统照相机和摄像机的退缩

📖 **章节导读**

截至目前，摄影技术已经诞生170多年，摄像技术诞生近60年。

摄影术的诞生，第一次使人类不必具备绘画才能就能重现风景、人物或其他事物，成为人类在观察自然景观和人类社会时的第三只眼睛。同时，摄像更以其独特的艺术语言和光影效果，开拓了一个展示人类理想世界的广阔领域。

今天，摄影摄像不仅已经应用到科技、生产和工作的各个领域，成为我们不可缺少的得力工具，同时以其真实再现的逼真形象，记录了我们精彩生活的珍贵瞬间。而这一切均离不开一百多年来科学技术的迅猛发展和现代摄影摄像器材的不断革新。

📝 **案例导入**

与绘画、雕塑等技艺相比，摄影术的出现要晚很多，但随着19世纪科学技术的蓬勃发展，以及人们对直接记录可视影像的要求越来越强烈，摄影术的出现终于变得不可阻挡。漫画《达盖尔照相法的狂热》，由法国狄奥多·莫里赛于1839年所作，如图0.1所示，反映了群众对照相的狂热欢迎，以及与之相对立的反感情绪。

图0.1　漫画《达盖尔照相法的狂热》

➡ **特别提示**

画面中的轮船、玩具式火车以及空中飘动着的气球，表现了受到产业革命刺激而正在勃兴的欧洲。画面中央的建筑物大写"休斯兄弟公司"，是销售达盖尔照相设备的商行。建筑物底层墙壁上，分别写着"令人惊奇的实验"、"无需阳光"、"13分钟"等非常有

吸引力的广告。一大群从店门走出来的人，有的手挟照相机，有的肩扛照相机，也有的在手推车上装载着照相机，而那些准备拍摄达盖尔银版照片的人群，排成蜿蜒曲折的长队。

这种过分的狂热以及迅速的反应是时代的期望，谁都想掌握这种无需特殊训练就能正确描绘事物形状，而且花费不多就能制作自己肖像的方法。

0.1　摄影术的诞生与发展

1839年8月19日，达盖尔摄影术公诸于世，此后的一小时，巴黎所有的光学器材商店都被人山人海的争相购买者围住。随后，这股热潮迅速席卷了整个世界。巴黎2000台照相机和50多万张摄影用金属版在10年里被抢购一空。1853年，美国1万多名摄影师拍摄了近300万张照片。1856年，伦敦的大学增设摄影课程。摄影作为一种新的艺术形式就此诞生。

达盖尔银版法的公布标志着摄影术的诞生，它是人类共同探索、共同实践的成果。

0.1.1　尼埃普斯和日光蚀刻法

约瑟夫·尼埃普斯，如图0.2所示，法国人，世界上第一幅永久性照片的成功拍摄者。

从1793年起，尼埃普斯就已从事用感光材料做永久性地保存影像的试验。1827年的一天，尼埃普斯在房子顶楼的工作室里，在白蜡板上敷上一层薄沥青，利用阳光和原始镜头，经过长达8小时的曝光，拍摄下窗外的景色，再经过薰衣草油的冲洗，获得了人类拍摄的第一张照片，如图0.3所示。

图0.2　尼埃普斯

图0.3　窗外（尼埃普斯 摄）

特别提示

在这张正像上，左边是鸽子笼，中间是仓库屋顶，右边是另一屋的一角。由于受到长时间的日照，左边和右边都有阳光照射的痕迹。

尼埃普斯把这种用日光将影像永久地记录在玻璃和金属板上的摄影方法，称为"日光蚀刻法"，又称"阳光摄影法"。这种方法由于尼埃普斯为保密而一直拒绝公开，也就未被予以公认。

摄影家

尼埃普斯(1765—1833)，法国发明家。1813年开始致力于改进平版印刷技术，试图用光代替平版粉笔作画。1822年以玻璃板为片基，涂上柏油，在阳光下暴晒，得到浅灰色和黑线组成的影像。1825年委托法国光学仪器商人赛富尔为其照片暗箱制作光学镜片。1827

图0.4 达盖尔

年将感光材料放进暗箱，拍摄并记录下历史上第一张摄影作品。1829年与达盖尔合作共同研究摄影术。1833年7月5日意外死亡。

尼埃普斯和达盖尔合作研究摄影术，却因早逝和时运不济，把所有的美誉留给了达盖尔。每每说到摄影术的伟大发明，众口皆知达盖尔银版法，然而摄影术发明第一人，却是尼埃普斯。尼埃普斯毕生都在创造发明，当他第一次把光线停留在物体上，摄影也就在世界上诞生了。达盖尔一直过着雍容华贵的日子，作品也与世长存。尼埃普斯逝世后，被达盖尔抹去了合同上的名字，留世的作品也惨遭不负责任的待遇，最终只剩一幅残破的原作和一张复制品，他在穷困潦倒中病逝，把一切付诸于摄影，却未得到应有的地位。据说在他的家乡，人们为他立碑，称他为摄影第一人。

0.1.2 达盖尔和银版法

路易斯·达盖尔，如图0.4所示，法国人，首次成功地发明了实用摄影术。

达盖尔在1837年用感光过的镀银铜板，浸泡在加热的盐水中获得定影而成功发明了达盖尔摄影术(银版摄影术)。银版法的发明和问世，开创了人类视觉信息传递的新纪元。虽然其成本和价格昂贵，但影像质量极为精细，自公布于世便迅速在欧美得到应用，直到19世纪50年代胶棉湿版工艺出现之前，一直是最主要的摄影技法，在摄影史上具有重大意义。

达盖尔于1787年出生在法国北方的科梅伊镇，是一名发明家、艺术家和化学家。年轻时是位艺术家，他在35岁时设计出西洋镜，用特殊的光效应展示全景画。在从事这项工作的同时，他对一种不用画笔和颜料就自动再现世界景色的装置(照相机)发生了兴趣。

先前达盖尔为发明可使用的照相机做出了努力，但没能获得成功。1827年遇见约瑟夫·尼埃普斯，两年后他们成为合作人。尼埃普斯逝世后达盖尔仍在继续研究，1837年他成功发明银版摄影术。达盖尔发明的宣布在公众中引起了巨大的轰动。达盖尔成了一代英雄，享尽了荣华富贵，与此同时达盖尔摄影术迅即得以广泛的使用，甚至在每一个科研领域，以及在工业和军事上都有着许许多多的应用。

0.1.3　塔尔博特和卡罗式摄影法

威廉·塔尔博特，如图 0.5 所示，英国人，负像-正像工艺的创始人，为现代摄影负片工艺开创了起点。

1834年，塔尔博特在涂有氯化银的纸上盖上花边或树叶，在阳光下暴晒，结果得到一张黑底的白色图像。同时，他将黑底白图像的负像片与另一张未感光的感光纸的药面相贴，然后曝光、显影、定影，就得到与原物影调一致的正像片。这种方法一直沿用至今，他把这种方法称为"卡罗式摄影法"。

图0.5　塔尔博特

塔尔博特生活在农村，他的研究几乎全部都是在自己庄园里进行的，与外界没有什么来往，也不透露自己的工作，直至听到法国人宣布了达盖尔的发明，他才为了争取发明上的优势，把照片送往伦敦皇家学院，申请优先发明权。1841年，英国维多利亚女皇批准了他的专利权证书。

塔尔博特的发明没有得到任何奖金，却吸引了大众的注意。赫谢尔是当时很有修养的天文学家，早在 1918 年便发现苏打水里的低亚硫酸可以溶解银盐。当塔尔博特的发明公布以后，赫谢尔立刻毫无保留地将自己的发现和盘托出，并建议用苏打水代替浓盐水来定影。这项定影技术直至今天仍在使用。不仅如此，赫谢尔还是"摄影"、"负片"、"正片"等名词的首倡者。他把塔尔博特从照相机取得的黑白相反的底片称为负片，把负片在另外一张感光纸上印出的正常影像称为正片，而用照相机记录整个影像的活动，则称为摄影。

1851年，英国雕塑家阿切尔火棉胶"湿版"摄影法获得成功并流行于世。1870年，英国人马多克斯提出干版与胶卷摄影法。1882年分色片问世，1906年全色性干版开始销售。进入20世纪后，摄影术有了突飞猛进的发展，胶片的感光度成千倍提高，摄影机小型化，曝光自动化，波拉黑白即显照片成功。1907年出现了法国人卢米埃尔兄弟发明的"天然彩色片"。1936年美国柯达公司率先推出柯达彩色幻灯片。20世纪50年代，部分国家进入彩色时代。

1981年，日本索尼公司率先推出数码照相机的前身——磁录像机，开启了影像史的全新一页。随着计算机技术的迅速发展，全新概念的数码摄影和电脑图像处理系统开始出现并广泛运用。

0.2 照相机与摄像机的发展与演变

摄影的历史离不开器材的发展。照相机和摄像机作为摄影和摄像的主要工具，同样经历了伟大的变革，饱含了无数人的心血和智慧。本书作为一本摄影摄像教材，对摄影摄像工具的演变进行简要的介绍，无疑是必要的，也是有意义的。

0.2.1 照相机的发展

作为摄影的重要工具，照相机的发展大致经历了三个阶段：初级阶段、中级阶段和高级阶段。

1. 初级阶段(1839年至20世纪初)

图0.6 木箱照相机

1839年，达盖尔公布了他发明的"银版摄影术"，于是世界上诞生了第一台可携式木箱照相机。这是一台装有新月形透镜的伸缩木箱照相机，如图0.6所示。

在此期间，照相机由最初的木制发展成为金属机身，快门由手拨方式发展为机械快门，光圈和速度由一个以上控光挡位调节，镜头也由单镜片发展为多镜片组合形式，从而使照相机的摄影功能大大提高。

同时，一些个性化的特殊性能也开始陆续出现。1849年，立体照相机出现。1888年，美国柯达公司发明了世界上第一台安装胶卷的可携式方箱照相机。

2．中级阶段(20世纪初至20世纪50年代)

在此阶段，光学式取景器、测距器、自拍机等被广泛采用，机械快门的调节范围不断扩大，照相机的性能逐步得到提高和完善。照相机制造业开始大批量生产照相机，德国的莱兹、罗莱、蔡司等公司研制生产出了小体积、铝合金机身等双镜头及单镜头反光照相机(简称单反照相机)。

1914年，划时代的徕卡照相机原型(Ur-Leica)诞生。1924年，徕卡照相机正式投产，被公认为照相机从此跨入高级光学和精密机械的技术时代。

1947年，美国人发明了世界上第一台曝光后片刻即可拿到照片的即得式照相机Polaroid(简称"波拉"，粤语"宝丽来")，如图0.7所示。多年来，宝丽来照相机已形成自家独特的一步成像系列。

图0.7　宝丽来"拍立得"照相机

特别提示

随着数码时代的来临，宝丽来 2012 年 2 月宣布停止制造拍立得底片，彻底转向数码照相机业务。

1948年，由瑞典和瑞士推出的中片幅120单反照相机"哈苏"(Hasselblad)和大片幅技术照相机"仙娜"(Sinar)采用模组式设计，使它们不同时期、不同款式的部件得以互换，显示出照相机制造在机械上的精密化和标准化。

1949年，德国蔡司·伊康 (Zeiss Ikon)公司生产的35 mm单反照相机"康泰克斯"(Contax)，代表了现代135 单反照相机的基本造型。

在镜头研制和摄影光学的改良方面，美国于1949年发明了变焦镜头，法国于1950年发明了远摄镜头，德国于1954年发明了微距镜头。随后，广角、折反射等更高级的光学镜头纷纷出现，镜头越来越朝着大孔径和多种焦距的方向发展。特种光学玻璃不断被生产出来用于照相机镜头，镜头镀膜工艺也越来越得到普遍应用，镜头的各种照相功能和成像性能迅速被提高……

这个阶段，欧美许多厂家在照相机的机械和光学开发中，确立了自己的品牌和定型产品。著名的如德国的"徕卡"（Leica）、"罗莱佛莱克斯"（Rolleiflex）、"林霍夫"（Linhof）、"蔡司伊康"（Zeiss Ikon）、"康泰克斯"（Contax）、"罗敦斯托克"（Rodenstock）、"施奈德"（Schneidet），瑞士的"仙娜"（Sinar）、"阿卡"（Arca），瑞典的"哈苏"（Hasse），荷兰的"金宝"（Cambo），美国的"波拉洛依德"（Polaroid）等。

3．高级阶段(20世纪60年代至今)

这个阶段最大特点是电子技术的融入，出现了成像质量高、色彩还原好、大孔径、低畸变的摄影镜头。

1960年，以"潘泰克斯"为品牌的日本旭光公司，在德国世界照相机博览会上展示了世界上首台以电子测光的135单反照相机"Pentax SP"，率先跨出照相机电子时代的第一步。

同时，镜头向系列化发展，由焦距几毫米的鱼眼镜头到焦距长达2 m的超远摄镜头，并有了透视调整、变焦微距、夜视等摄影镜头，如图 0.8 所示。

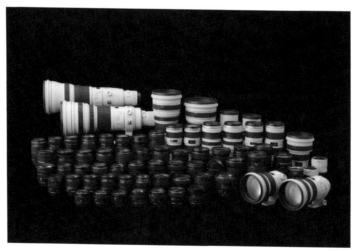

图0.8　镜头群

电子技术逐渐深入到照相机内部，多种测光模式、高精度的电子镜间快门、电子焦平面快门以及易于控制的电子自拍机等纷纷出现。曝光补偿、存储记忆、多记录功能、电动上弦卷片、自动调焦等各种功能得到愈益精美的应用，高度自动化、小型、轻便达到了前所未有的高度。

0.2.2 摄像机的演变

摄影可以帮助人们把想要记录下来的瞬间凝固在胶片上。但照片只能捕捉瞬间，把瞬间凝固成永恒；而摄像机则可以记录下那些连续的画面，这些连续影像，能够记录一段时间内的每一个时刻。

1. 摄像机发展史

从第一台数码摄像机诞生到今天，已经有半个多世纪了。在这半个多世纪中，尤其在最近20多年，数码摄像机发生了巨大变化，存储介质从磁带、DVD到硬盘，再到存储卡，总像素从80万到几千万，甚至上亿，影像质量从标清DV(720×576) 到高清HDV(1920×1080)。

1) 第一台实用型摄像机

1954年，美国安培(Ampex)公司推出了世界上第一台实用型摄像机，开创了图像记录的新纪元。摄像机采用摄像管作为摄像组件，寿命低、性能不稳定、制造成本高昂，因此其使用范围一直限制在专业领域。

2) 第一台家用型摄像机

1976年，日本JVC 公司推出了世界第一台家用型的摄像机，将摄像机的操作简化，价格大幅降低，家用型摄像机的概念开始被人们所接受。20世纪80年代，V8摄像机和Hi 8摄像机相继出现，采用带宽为8 mm的录像带。信号录制质量大幅提高，同时价格不断降低，使用家用型摄像机已成为全世界的一股新风潮。

3) 第一台数码摄像机

1995年7月，日本索尼(SONY)公司发布第一台数码摄像机DCR-VX1000，DCR-VX1000一经推出，即被世界各地电视新闻记者、制片人广泛采用。这款产品使用Mini-DV格式的磁带，采用3CCD传感器(3片1/3英寸[①]、41万像素[②]CCD)、10倍光学变焦、光学防抖系统，发布时的售价高达4000美元。DCR-VX1000是影像史上一次重大变革，从此，民用数码摄像机开始步入数字时代。

4) DVD摄像机诞生

2000年8月，日本日立公司推出第一台DVD摄像机DZ-MV100。当时这款产品只能用DVD-RAM记录，日立第一次把DVD作为储存介质带入到数码摄像机中来，使用8 cm的

① 英寸(in)为非许用单位，1in=2.54 cm。
② 像素(Pixel，为图元picture element的缩写) 是影像传感器摄制数学影像的基本之素（详见本书P.43）。

DVD-RAM刻录光盘作为存储介质，摆脱了磁带的种种不便，是继数码摄像机之后的一次重大革新，不过当时并没有多少人注意这款产品，DZ-MV100仅在日本本土销售，国内市场难觅踪影，DVD摄像机(图0.9)广泛被人认知要从其诞生三年后索尼大力推广开始。

图0.9　DVD摄像机

5) 微硬盘摄像机诞生

2004年9月，JVC公司推出第一批1英寸微型硬盘摄像机MC200和MC100，数码摄像机开始进入消费类数码摄像机领域，两款硬盘摄像的容量为4 GB，拍摄的视频影像采用MPEG-2压缩，拍摄者可以灵活更改压缩率来延长拍摄时间。硬盘介质的采用使数码摄像机和计算机交流信息变得异常方便，MC200和MC100以及以后的几款1英寸微硬盘摄像机都可以灵活更换微硬盘。到2005年6月，JVC发布了采用1.8英寸大容量硬盘摄像机Everio G系列，最大容量达到了30 GB，而且很好地控制了体积，价格保持在同类数码摄像机的水平上。

6) 高清摄像机诞生

2003年9月，索尼、佳能、夏普和JVC四个公司联合制定高清摄像标准HDV，2004年9月，索尼发布了第一台HDV 1080i高清晰摄像机HDR-FX1E，HDV的记录分辨率达到了1440×1080，水平扫描线比DVD增加了一倍，清晰度得到革命性提升，HDR-FX1E包括以后推出的HDV摄像机都沿用原来的磁带，而且仍然支持DV格式拍摄，向下兼容，在HDV摄像机推广初期内起了良好的过渡作用。

2．摄像机发展过程

随着科技的发展和民用摄像机的普及，摄像机成为我们拿在手里，随时记录动态画面的电子设备。但这看似简单的工具经过了很长时间的发展和变化，经历了摄录分体机、摄录一体机、摄录放一体机和摄录放编一体机四个过程。

1) 摄录分体机

最初的摄像机只能摄像，录像系统和摄像机是分离的，摄像机只能将被摄体的实物画面转化为视频与音频信号，想记录下这些信息必须经过电缆将这些转化好的视频与音频信号输出到录像机，记录在磁带上。这种摄像系统体积庞大、造价高昂，使用并不普遍。

■■■■ 知识链接 ..

后来研制出一种背包式摄录像机，拍摄时，摄像操作人员肩扛摄像机部分，而背后

的背包中装有录像系统。这种摄像机虽然体积仍然不小，而且操作比较复杂，但毕竟可以一人同时操作，是摄影机发展史中的重大一步。

2) 摄录一体机

到了20世纪80年代，美国柯达公司发明了世界上第一台摄录一体机，也就是把摄像机和录像机整合在一个系统中，重量和体积大大降低，同时降低了操作难度，极大地推动了摄像机大众化的进程。

3) 摄录放一体机

摄录放一体机是20世纪90年代出现的一种新技术，即在普通的摄录一体机上加上音视频输出装置，直接连接在显示器或编辑系统上进行观看和编辑，极大地降低了操作难度并提高了操作乐趣。随着摄录放一体机的发展，家庭使用型也渐渐普及起来。这种机器具有兼容性好、体积小、重量轻、操作简便、携带方便的特点。

4) 摄录放编一体机

最新的摄录放编一体机不仅具有摄录放一体机的全部功能，而且还具有编辑功能。

0.3　数字影像未来趋势

随着数码时代的来临，摄像机的发展开始进入新阶段。1981年，日本索尼公司在德国国际广播器材博览会上推出了世界上首台磁录像照相机"玛维卡"。它的出现改变了传统照相的盐银工艺，以电磁记录手段开创了新的图片影像生成方式。

20 世纪90 年代后期，数码摄影及配套的计算机图像处理系统迅速崛起。数字技术使得传统的银盐类感光材料不再是记录影像的唯一方式。1995年，首台数码(mini磁带)摄像机的问世，标志着数码摄像机时代的开始。

1996年，DVCAM格式的专业型数码摄像机诞生。极好的图像质量和卓越的编辑能力使得DVCAM在竞争积累的专业视频制作领域独占鳌头，并成为未来摄像机发展的趋势和潮流。

近年来，数码照相机和摄像机市场飞速发展，各大生产商使出浑身解数，不断推出新产品，使数码产品朝着更高像素、更多功能、更丰富的记录介质和更实用的方向发展。照相机和摄像机的性能品质将不断提高，同时价格会持续下降，最终传统照相机和摄像机会

退缩到少数专业应用和特殊爱好者手中，数码照相机和摄像机将统领天下，人人都能拍摄和处理图像。可以想象，那将会是一个多么令人心潮澎湃的数字世界的未来。

本 章 小 结

摄影术的诞生是无数人不懈努力、不断实践和积累的结果。世界上第一幅永久性照片的成功拍摄者尼埃普斯、世界上第一个实用摄影术的发明人达盖尔、现代摄影法的奠基人塔尔博特是其中三位最重要的创始人。

与此同时，作为物质载体的照相机，经历了最初的可携式木箱照相机，后来的机械式双镜头和单镜头反光照相机，以及目前的数字照相机三个阶段，向着越来越自动化、小型化发展，使用也越来越方便。安培公司1984年推出的世界上第一台实用型摄像机，开创了图像记录的新纪元。JVC 公司1976 年推出的世界第一台家用型的摄像机，开创了民用摄像机的新时代。

数字技术的使用，使数码摄影及配套的计算机图像处理系统迅速崛起，如今，更高像素、更多功能、更丰富的记录介质和更实用的数码产品不断推陈出新，充满了我们的生活，并预示着一种未来的趋势。

 复习题

1．选择题

(1) 摄影术诞生的标志是()的问世。

A．日光蚀刻法 　　　　　　　　B．达盖尔摄影术

C．塔尔博特摄影术 　　　　　　D．"湿版"摄影法

(2) ()是世界上第一幅永久性照片的成功拍摄者。

A．尼埃普斯 　　　　　　　　　B．达盖尔

C．塔尔博特 　　　　　　　　　D．谢赫尔

2．思考题

(1) 照相机的发展经历了哪些阶段？

(2) 试述摄影和摄像的共性和区别。

3．讨论题

传统摄影摄像技术和产品会被数字技术和产品完全代替吗？

第1章　镜头与照相机基本装置

【教学目标】

本章将讨论照相机的基本结构、类型与功能，在了解组成照相机镜头的透镜种类与性能的基础上，重点把握镜头的种类和特性，同时对照相机的光圈、快门、聚焦和取景等其他基本装置进行介绍。通过本章的学习，应该了解照相机的基本装置。并在此基础上，重点识记照相机主要装置(镜头、光圈、快门、聚焦和取景装置)，掌握灵活运用这些装置拍摄所需作品的方法；同时掌握不同种类镜头(标准镜头、长焦镜头、广角镜头、变焦镜头等)的实用知识。

【教学要求】

知识要点	能力要求	相关知识
镜　　头	(1) 了解镜头的结构与性能 (2) 重点掌握不同镜头的特点，能够根据自己的需求正确地选择使用镜头	(1) 透镜片组 (2) 镜头加膜 (3) 焦距与成像效果(与视角成反比，与景深成反比) (4) 镜头口径及大口径镜头的优点 (5) 标准镜头 (6) 广角与超广角镜头 (7) 远摄与超远摄镜头 (8) 鱼眼镜头与反射式镜头 (9) 变焦镜头
照相机基本装置	(1) 深入了解光圈与快门的概念及设置，掌握光圈与快门的运用 (2) 了解并运用聚焦装置与取景装置	(1) 光圈的概念与功能 (2) 快门的概念与种类 (3) 聚焦装置 (4) 取景装置

📖 **章节导读**

照相机是以胶片或电子存储设备作为记录载体，通过对光学镜头在光圈和快门的控制，实现在胶片或电子存储设备上的曝光，完成被摄影像的记录。无论传统照相机还是数码照相机，都有镜头、光圈、快门、取景器和聚焦控制装置。了解这些装置的性能和使用特点，是学习摄影的基础。

本章我们将介绍一些关于照相机和镜头的基本技术知识。目的是使读者能够拍摄出优秀照片。因此，在解释了技术知识以后，本书会展示一些职业摄影师的代表作品，介绍他们是如何运用我们刚刚学到的知识，并以图解的方式举例说明本课程中的概念。

📖 **案例导入**

图1.1是一幅曾在美国《生活》杂志上刊登过的杰作，由著名摄影家耶尔·乔尔(Yale Joel)拍摄于原子时代的黎明时刻。照片中的人物是已故美国海军上将、被誉为核潜艇之父的海曼·里科弗(Hyman Rickover)。耶尔·乔尔想通过这幅照片捕捉到这位非凡人物作为原子能运动化身的博士的内心世界。为了获得这一效果，摄影家并不拍摄正规的肖像，而

图1.1　核潜艇之父海曼·里科弗

是创作了这幅与众不同的失真影像。

讨论1：看到这幅照片后你的第一反应是什么？

通过照片我们仿佛看到了未来世界的样子。它象征着在前所未知的世界里栖息着科技这个高级人类生命的新品种。

讨论2：乔尔是怎样获得这种效果的呢？

他在近距离拍摄的同时使用了焦距很短的广角镜头。广角镜头产生了透视畸变，近处的物体显得不成比例地大，稍远一点的物体就似乎非常小，并且，平行的线条急剧汇聚，得到了距离失真的感觉。

这就是乔尔想在这里产生的效果。他故意运用透视失真来表达他的信息——塑造一个远离普通人群的海军上将里科弗，一个生活在新奇领域的原子能科学家的形象。

这是一个成功运用所选择镜头和焦距的杰出范例。这时，广角镜头成为讲述故事的代言人。

1.1 镜 头

摄影离不开照相机，照相机离不开镜头，照相机的性能与质量在很大程度上取决于镜头的性能和质量。因此，作为照相机的中心组件，镜头的有关实用知识，我们将首先介绍。

特别提示

镜头是摄影者的第二双眼睛，他们爱躲在镜头背后拍人、拍事、拍场景、拍山水。手起手落之际，他们怀念过往自己，记录现在生活，并且窥见未来。

1.1.1 镜头的结构与性能

镜头的功能是将被摄对象清晰成像记录在胶片上(数码照相机通过影像传感器记录在存储器里)。一般照相机镜头包括内镜头与外镜筒两部分：内镜头主要包括光学镜头组成的透镜组和固定镜片的镜框、镜筒；外镜筒包括光圈、调焦机构、连接机身部分。

1. 透镜片组与加膜

照相机镜头是由若干片透镜组成的。以两个折射曲面为边界的透明体称为透镜，通常多以光学玻璃为原材料，磨制成形后将折射面抛光而成。两个折射面中可以有一个平面，但两个折射面都是平面的不能称为透镜。

透镜有凸透镜(正透镜)和凹透镜(负透镜)两大类。因为单个透镜成像常有失真现象(这种现象称为像差)，现代照相机镜头多采用多片凸凹透镜组成，如图1.2所示，利用各种透镜性能的相互抵消、减弱像差，来提高结像质量。

图1.2 透镜片组

为了提高透镜的透光能力，提高影像质量，现代照相机的镜头中都要经过加膜处理，我们所看到的镜头表面呈蓝紫色、微红色、暗绿色等现象，就是加膜的结果。

有资料表明，未加膜的镜头，在传递时约有12%的入射光线被损失，只有88%的入射

光线到达感光组件。为了减少入射光线的损失，专业技术人员研究出在镜头中单层和多层加膜，同时减少了各种色光的反射，提高了色彩还原能力，最终提高了影像质量。

> **知识链接**
>
> 　　1812年，英国物理学家乌拉斯顿(W. H. Wollaston)发明了新月形镜头，这是世界上是最早的摄影镜头，光学结构非常简单，只有一片凹面朝前的新月形凸透镜片，最大相对孔径仅为f/16。乌拉斯顿把它安装在可携式木制暗箱(原始照相机机身)前端，并在暗箱后方安装了一片磨砂玻璃，以供成像。
>
> 　　之后的发展经历了薛瓦利埃1821年发明的1组2片式镜头，高兹·达戈尔1892年发明的镜头，英国人泰勒1893年设计的3组3片式库克(Cooke)镜头，德国卡尔·蔡司公司的鲁道夫1896年设计的4组六片式双高斯摄影镜头和 3 组四片式天塞镜头，德国福伦达公司设计的 3 组五片式海利亚(Heliar)镜头，卡尔·蔡司公司设计的 3 组六片式松纳(Sonnar)镜头和 4 组六片式贝奥冈(Biogon)镜头等。现代摄影镜头在此基础上进行改良，结构也更加趋于合理，加工也更精密与复杂，从早期的作坊式生产发展为大规模流水线作业，高精度的机械加工取代了手工打磨作业方式。

2．焦距与口径

　　焦距和口径是镜头中的重要性能指标，绝大多数镜头的镜圈上都刻有该镜头的焦距和口径标记，我们在选择和使用镜头时应注意镜头的焦距和口径。

　　1) 焦距与成像效果

　　从实用意义的角度看，镜头焦距可以理解为"镜片中心至感光组件(CCD或CMOS)平面的距离"。理论上对焦距的计算是指"无限远的景物在焦平面结成清晰影像时，透镜(或透镜组)的第二节点至焦平面的垂直距离"。第二节点的位置与镜头中心十分接近，通常位于镜头中心略偏后一点点。

> **知识链接**
>
> 　　"第二节点"亦即"光学中心"。镜头光学中心也有可能位于镜头体外。以这种原理设计的镜头又称为"后焦点镜头"。"后焦点镜头"是现代镜头发展中的一个关键。这也是为什么同一焦距的镜头可以有不同长短的原因所在。

根据现代技术，照相机镜头焦距的变化幅度约为6～2000 mm。画幅相同的照相机面对同一物体时，焦距变化会带来成像效果的变化，可归纳为以下两条规律。

(1) 焦距与视角成反比。焦距长，视角小；焦距短，视角大。视角小，意味着能远距离拍摄较大的影像；视角大，能近距离拍摄范围较广的景物，如图1.3所示。

图1.3　焦距与视角

案例导入

镜头的焦距决定了画面区域所适合的场景大小。较长的焦距会产生较大的影像。影像越大，适合画面区域的场景部分就越小。如图1.4所示，这组是使用不同焦距的镜头在同一拍摄位置所拍摄的同一场景照片。

70 mm

100 mm

140 mm

200 mm

图1.4　焦距与成像

影像的大小与焦距成正比，即在其他条件不变时，焦距加倍，被摄体成像大小加倍。例如，使用100 mm镜头在50 m的距离拍摄被摄体，然后换用200 mm镜头，则被摄体看去像2倍那么大，如果换用50 mm镜头，被摄体则只有一半大小了。

(2) 焦距与景深成反比。当某一物体聚焦清晰时，在该物体前后的某一段距离内的所有景物也都是相当清晰的。成像相当清晰的这段从前到后的距离就称为景深。

焦距短，景深大；焦距长，景深小。在光圈不变的条件下，使用广角镜头时，景深的清晰范围就要相对大一些；使用中、长焦距镜头时，景深的清晰范围就相对要小得多。

景深大小涉及纵深景物的影像清晰度，是摄影中的重要实践和理论问题，我们将在以后的章节中详细讨论。

2) 口径与大口径的优点

镜片口径又称为"有效口径"、"有效孔径"，表示最大的进光孔，也就是镜头最大光圈。

知识链接

"口径"通常采用最大孔径直径与焦距的比值来表示。例如，一只50 mm焦距的镜头，当它的最大进光孔的直径是25 mm时，那么，25 : 50 = 1 : 2，用"1 : 2"表示该镜头的口径；当它的最大进光孔的直径是35 mm时，那么，35 : 50 = 1 : 1.4，用"1 : 1.4"表示该镜头的口径。为简便起见，通常将前者的口径简称为"f12"，后者的口径简称为"f11.4"，由此可见，该系数越小，表示口径越大。

从使用的角度来说，镜头的口径越大，使用价值越大。大口径的优点可归纳为以下三点：

(1) 便于在暗弱的光线下手持照相机用现场光进行拍摄；

(2) 便于摄取小景深、虚实结合的效果；

(3) 便于使用较高的快门速度。这在现场光条件下进行动态拍摄或使用远摄镜头都非常实用。

1.1.2 镜头的特性与选择

各种镜头都有各自的特性和优缺点，都有其擅长的功能和适用性，因此，只有了解镜头的种类和各种镜头的特性，才能针对性地选择所需要的镜头。

从功能上分，照相机镜头有自动聚焦镜头和手动聚焦镜头两类，前者适用于自动聚焦照相机，后者适用于手动照相机；从静动上分，有定焦镜头和变焦镜头；从焦距上分，有标准镜头、广角与超广角镜头、远摄与超远摄镜头、鱼眼镜头、反射式镜头、变焦镜头、特殊镜头、防抖镜头、数码镜头等。

对于本课程的学习来说，一只标准镜头是完全有必要的。显然，在实践过程中随着技术的提高，广角镜头、远摄镜头、微距镜头和变焦镜头的益处会变得越来越使人激动。但是，目前使用标准镜头即可。

1. 标准镜头

标准镜头是指焦距接近画面对角线长度的镜头。不同画幅的照相机，标准镜头的焦距不同，如表1-1所示。

表1-1 画幅与焦距

底片格式	图像尺寸	图像对角线	标准镜头焦距
135 mm × 35 mm	24 mm × 36 mm	43.3 mm	45 mm × 50 mm
120/220，6×6	56 mm × 56 mm	79.2 mm	80 mm
大画幅4×5单张胶片	96 mm × 120 mm	153.7 mm	150 mm
大画幅8×10单张胶片	194 mm × 245 mm	312.5 mm	300 mm

标准镜头焦距通常为40～55 mm，视角在50°左右。它所摄得的影像接近于人眼正常的视角范围。因此，标准镜头的成像效果，前后景物的大小比例带来的透视感等，都与人眼观看效果相似，画面效果显得真切、自然。

标准镜头拍摄时与被摄对象的距离也较适中，所以在诸如普通风景、普通人像、抓拍等摄影场合使用较多，常见的纪念照更是多用标准镜头来拍摄。另外，标准镜头还是一种成像质量上佳的镜头，它对于被摄体细节的表现非常有效。不少特殊效果滤镜也是以使用标准镜头的效果为最佳。

2. 广角与超广角镜头

广角镜头是一种焦距短于标准镜头、视角大于标准镜头的镜头。广角镜头又分为普通广角镜头和超广角镜头两种。135照相机普通广角镜头的焦距一般为38～24 mm，视角为60°～84°；超广角镜头的焦距为20～13 mm，视角为94°～118°。由于广角镜头的焦距短，视角大，在较短的拍摄距离范围内，能拍摄到较大面积的景物，如图1.5所示。所以，广角镜头广泛用于大场面风景摄影作品的拍摄。

在摄影创作中，使用广角镜头拍摄有以下效果：

(1) 景深大，能保证被摄主体的前后景物在画面上均可清晰再现，增加摄影画面的空间纵深感，所以现代大多数的袖珍式自动照相机(俗称傻瓜照相机)采用38～35 mm的普通

广角镜头。

(2) 视角大，拍摄的景物范围宽广，在室内拍摄时尤为见长；

(3) 纵深景物的近大远小收缩比例强烈，带来的画面透视感较强；

(4) 容易出现透视变形和影像畸变的缺陷。

镜头的焦距越短，拍摄的距离越近，以上特征越显著。

图1.5 广角拍摄效果

案例导入

图1.6所示的是美国摄影师沃尔特·卡琳（Wolter Karling）拍摄的美国总统里根的照片。通过图中前景手的大小，里根的脸与他身后那个人脸大小，就可以断定这是使用广

图1.6 里根（卡琳 摄）

角镜头并手持垂直的照相机拍摄的。那么我们就要思考：卡琳使用广角镜头的意图何在？他不怕里根的面孔也产生透视畸变吗？

图1.6所示的照片所表现的主题是老资格政治家的热情，而不是"总统"的正式肖像(从拍摄的场合不难得出这样的结论)。那种名人的热情、那种从渴望到满足，不仅仅表现在他的微笑中，而且也表现在那双手上，就像某些达到良好祝愿的人紧抱双手猛伸向前。

使用广角镜头并在近距离拍摄，使得卡琳能够夸张地表现手，令其占据前景。因为这毕竟不是那种需要比真容更漂亮的正规肖像，而是更有些像某一活动中的人物照片，是一个真实的人物。一切都在运动中时，失真就是生活真实性的一部分。

3. 远摄与超远摄镜头

远摄与超远摄镜头也称长焦距镜头，这类镜头的焦距长于、视角小于标准镜头。如135照相机，焦距在200 mm左右，视角在12°左右称为远摄镜头，焦距在300 mm以上，视角在8°以下称为超远摄镜头。这类镜头的特点如下：

(1) 景深小，有利于摄取虚实结合的形象；

(2) 视角小，能在不干扰被摄对象的情况下，远距离摄取景物的较大影像；

(3) 透视关系被大大压缩，使近大远小的比例缩小，使画面上的前后景物十分紧凑，画面的纵深感从而也缩短；

(4) 影像畸变差小，这在人像中尤为见长。

4．鱼眼镜头与反射式镜头

鱼眼镜头是一种极端的超广角镜头。对135照相机来说是指焦距在16 mm以下，视角在180°左右，因其巨大的视角如鱼眼而得名。它拍摄范围大，可使景物的透视感得到极大地夸张。它使画面产生严重的桶形畸变，故别有一番情趣。

鱼眼镜头的价格昂贵，原为天文摄影的需要而设计的，现代摄影中也用于摄取大范围的全景照片或取得富有想象力的特殊效果，如图1.7所示。

反射式镜头是一种超远摄镜头，外观短而胖，比相同焦距的远摄镜头短一半，重量轻，使用灵活方便。它的缺点是只有一挡光圈，因而对景深控制不便。

5．变焦镜头

变焦镜头是在一定范围内可以变换焦距，从而得到不同宽窄的视场角、不同大小的影像和不同景物范围的照相机镜头，如图1.8所示。变焦镜头在不改变拍摄距离的情况下，可以通过变动焦距来改变拍摄范围，因此非常有利于画面构图，从而得到广大摄影者的青睐。

图1.7　鱼眼拍摄

图1.8　变焦镜头

1) 变焦镜头的种类

变焦镜头种类繁多。选择变焦镜头可以从手动与自动、变焦范围、变焦倍率以及变焦方式上予以考虑。

(1) 手动与自动。变焦镜头有自动变焦和手动变焦两大类。前者用于自动聚焦照相机,后者用于手动聚焦照相机。

(2) 变焦范围。无论自动变焦还是手动变焦,从广角变焦镜头直至远摄变焦镜头应有尽有。从变焦范围的角度看,基本种类有20～35 mm的广角变焦镜头,35～70 mm的标准变焦镜头、70～210 mm的中远变焦镜头,200～400 mm的远摄变焦镜头等。

(3) 变焦倍率。从变焦倍率的角度看,镜头基本种类有2倍、3倍、4倍、5倍、6倍等。2倍的主要有20～35 mm、35～70 mm、75～150 mm等;3倍的主要有35～105 mm、70～210 mm等;4倍的主要有50～200 mm、150～600 mm等;5倍的主要有28～135 mm、50～250 mm等,6倍的主要有35～210 mm、50～300 mm等。

2) 变焦镜头的优缺点

变焦镜头的最大优点是,一只变焦镜头能代替若干只定焦镜头的作用,因而携带方便,既不必在摄影中频繁更换镜头,也不必为摄取同一对象不同景别的画面而前后跑动。

变焦镜头的最大缺点是,它的口径通常较小,常会因此而给拍摄带来麻烦,如想用高速快门速度或大光圈时等,往往不能满足需要。使用变焦镜头后的取景屏也不如定焦镜头明亮,还常常会使裂像聚焦指示失灵。此外,在技术水平相同的前提下,变焦镜头的成像质量总比定焦镜头要差些。

> **知识链接**
>
> 常见的变焦镜头生产厂家有尼康、佳能、适马、腾龙、图丽、宾得、索尼、奥林巴斯、三星等。常用的变焦镜头生产厂家主要有尼康、佳能、适马、腾龙和索尼。

1.2　照相机基本装置

无论是传统照相机还是数码照相机,都有光圈、快门、聚焦和取景装置,每次拍摄都与这4个基本装置相关。拍摄前,需要进行一系列的设定,并与拍摄效果密切相关。

1.2.1　光圈与快门

光圈与快门都是用来控制通光量的,它们相互制约、互相配合,方能使感光材料得到

正确的曝光。在摄影镜头的结构中，光圈是重要的装置之一。

案例导入

既然光圈和快门都是控制曝光量的装置，为何还要设两个而不是一个呢？这是因为两者除了控制曝光量之外，还有各自的用途。

光圈可以用来控制景深的大小。光圈越大景深越小，所以我们可以利用这一点来"虚化背景"，如图1.9所示。选用f/2.0或f/2.8的大光圈，让棉花枝叶处在景深范围之外，因此花十分突出。

图1.9　虚化背景

1．光圈的概念与功能

光圈是通过光孔大小的改变，以控制进入镜头的光线，从而使感光材料正确曝光。早期简易的新月形单透镜照相机的光圈，是在金属薄板上钻一些规格不同的圆孔，装在镜头前或镜头后，拨动金属片，使圆孔对准镜头中心，来达到调节通光量的目的。现代复式镜头的光圈，是由许多弧形金属叶片组成可变孔径，装在镜头的透镜组之间，根据需要可以任意调节光圈的孔径。

光圈的功能就是以不同的孔径来调节镜头的通光量。作用就是能使镜头的通光量得到准确的调节和控制，使感光材料得到正确曝光；在收缩光圈的情况下，可减少镜头残存的某些像差；可以利用光圈的收缩或放大来控制景深，光圈小则景深大，光圈大则景深小。

每个镜头的最大光圈值，就是该镜头的标称值。例如，一个镜头的最大光圈是2.8，那么这个镜头就是f/2.8的镜头，标注在镜头上为1∶2.8。

光圈的大小用f值来表现。f值是一个倒数，所以数值越大，光孔越小。f值的完整序列如下：f/1、f/1.4、f/2、f/2.8、f/4、f/5.6、f/8、f/11、f/16、f/22、f/32、f/44、f/64，如图1.10所示。

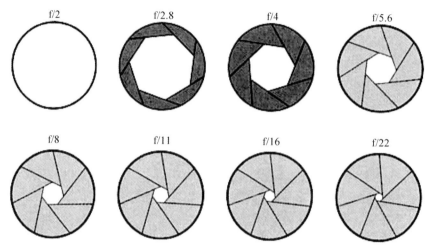

图1.10　光圈大小示意图

开大一挡光圈，进入照相机的光量会加倍；缩小一挡光圈，镜头的通光量将减半。例如，f/4孔径所接纳的光线是f/5.6的两倍，而f/5.6孔径所接纳的光线是f/8的两倍，f/8孔径所接纳的光线又是f/11的两倍。

知识链接

调节镜头的光圈调节环，把光圈开至最大位置，此时即最大入射光孔直径与该镜头焦距的比值，称为镜头的最大相对孔径。它是镜头另一重要性能指标，表示镜头的通旋光性能。

相同焦距的镜头，其最大相对孔径不同，表明镜头通旋光性能的差异。镜头最大相对孔径大，光线通过的多，表明通旋光性能强。镜头最大相对孔径小，光线通过的少，表明通旋光性能弱。一只镜头的最大相对孔径是固定的。镜头最大相对孔径用镜头焦距与能穿过镜头的圆柱形光束直径之比表示，它一般标明在镜头上。

例如，50 mm、1:2，表明镜头最大相对孔径是镜头焦距的二分之一(25 mm)；50 mm、1:1，表明镜头最大相对孔径与镜头焦距相等(50 mm)。这两只镜头相比，50 mm、1:1的镜头比50 mm、1:2的镜头通旋光性能强。

在黑暗环境中拍摄，用f/2的镜头拍摄曝光不足，而使用f/1.4的镜头拍摄就可以曝光

合适。相对孔径达到f/1的镜头，能用常规快门拍摄烛光照明下的景物，这种镜头的价格也比较高昂。

2．快门的概念与种类

快门是通过开闭时间长短控制进入机身内感光面(胶片或感光元件)的光量的装置。而曝光量则是透过光圈和快门后到达机身内的光量的总和。

照相机通常使用的快门主要有镜间快门和焦平面快门两种类型。镜间快门由一系列薄钢叶片组成，放置在镜头的单元之间。快门释放按钮触发一根弹簧使叶片在曝光期间开启，然后闭合。这种类型的快门又叫做叶片快门。焦平面快门位于照相机里，在焦点平面，也就是感光面的前面，如图1.11所示。

有些数码照相机只是控制感光材料的感光时间，称为电子快门。快门的分挡以秒为单位，以指数规律排序并与光圈意义对应。其序列如下：1/2 s、1/4 s、1/8 s、

图1.11　镜间快门和焦平面快门

1/15 s、1/30 s、1/60 s、1/125 s、1/250 s、1/500 s、1/1000 s等。

快门加快一挡，到达焦平面的光线总量会减少一倍；减慢一挡，通光量将增加一倍。快门序列的一挡与光圈序列的一挡是对应的，也就是说，如果快门加快一挡，再加大一挡光圈，得到的光线总量没有变化。

曝光时间短的快门称为高速快门，曝光时间长的快门(1s以上)称为慢门。B门是手控快门，按下钮即开快门，松手即关快门，可以长时间曝光拍摄。T门也是手控快门，但需按两次才能完成拍摄：第一次按是打开快门，长时间曝光后，第二次按下快门结束拍摄。

快门的速度选择对拍摄效果也有影响。尤其是在拍摄移动物体时，如果快门速度很快，拍出来就好像物体在背景中静止不动一样。如果快门速度慢，画面上就会呈现背景(不动的景物)是实的而移动的景物是虚的。

━━→ **特别提示**

　　如图1.12所示，拍摄者使用非常慢的快门速度，瀑布显示出天鹅绒般柔和的表面。要想获得这种效果，必须使用较慢的快门速度。那么，正确的快门速度究竟应该是多少呢？

图1.12　瀑布

　　这要视水流的快慢而定。由于我们并不能测量水的流速，因此别无选择，只能通过实际拍摄进行反复试验、不断摸索。具体方法是分别曝光一系列的照片，如以1/30 s、1/15 s、1/8 s、1/4 s等拍摄一系列画面。我们不可能事先知道哪一挡快门速度最合适，所以拍摄一系列照片，然后从中选出效果最佳的照片。

1.2.2　聚焦与取景装置

　　镜头像距和物距是相互关联、相互制约的，物距变了，像距也随之而变。为使焦平面落在感光面上，根据物距的远近来改变像距，这就是聚焦。聚焦是靠前后移动镜头来实现的。

1．聚焦装置

　　所谓聚焦，指通过调整镜头至感光面的距离，使感光面上产生清晰的影像。聚焦是成像的必要条件。而照相机中调整焦点位置的装置就是聚焦装置。

　　聚焦的方式主要有手动聚焦、自动聚焦两大类。

1) 手动聚焦

手动聚焦照相机的调焦装置有联动测距和反光调焦两种方式。平视旁轴取景照相机上一般使用联动测距器，有双影重合或裂像式两种。当调焦不准时，取景器中呈现虚实两个影像或上下错位的影像。通过调焦装置驱动镜头前后伸缩，使双像重合或裂像合一，像距即已调准。反光调焦式照相机的上部有聚焦屏。在镜头后面的光路上斜置一片与镜头主光轴呈45°角的平面镜，把镜头会聚的影像反射到聚焦屏上，转动调焦环，待影像达到清晰状态时，像距即已调准。

▋▋▋ 知识链接 ⋯⋯⋯⋯⋯⋯⋯⋯⋯⋯⋯⋯⋯⋯⋯⋯⋯⋯⋯⋯⋯⋯⋯⋯⋯⋯⋯

上述两种聚焦方法各有利弊。联动测距器的优点是两影重叠易于快捷聚焦，精度和速度都较好；缺点是无法看到景深范围，不便于对景深的控制。反光调焦的优点是取景范围和拍摄范围一致，一目了然，有的镜头调至预选光圈时，就能看到景深范围，便于控制景深；缺点是不够快捷，不适宜拍摄快速动体，需要较好的照明条件。因此，新型照相机采用两者之长，在磨砂聚焦屏中央加一个圆形裂像装置，并在其周围另加一圈微型棱镜，便于测试没有明显直线的物体，这就是综合聚焦装置。

▱ 案例导入

如图1.13所示，当有网状物或屏障类物体处在画面的前景时，要使用手动聚焦以达到需要的效果。例如，拍摄足球赛时，在球门后面透过球网拍出来的照片具有动感和绘图的效果。对于这种类型的画面，自动聚焦往往不能带来好的效果。因此最好关掉自动聚焦功能，改用手动聚焦。在动物园的笼子外面拍摄动物时，也是同样的道理。

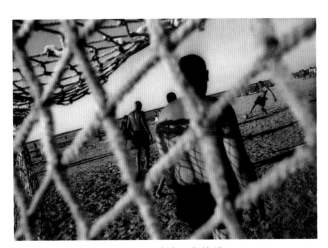

图1.13 手动聚焦效果

2) 自动聚焦

自动聚焦(auto focus)是利用物体光反射的原理，反射的光被照相机上的感光材料接

收,通过计算机处理,驱动电动对焦装置进行聚焦。目前,照相机自动聚焦系统主要有主动式和被动式两大类。

主动式自动聚焦靠红外线发射器和微型计算机来完成,主要用于旁轴取景的傻瓜照相机。傻瓜照相机比较简单,聚焦敏捷,机动灵活,便于在新闻场合抓拍。

许多自动测光单反照相机采用被动式自动聚焦,照相机本身不主动向被摄景物发射光波,而是被动地由取景器内的自动装置调节聚焦屏上影像的反差,从而测试出拍摄目标的距离。

知识链接

自动聚焦区域分为中心点聚焦和多个聚焦区域。有的高端机型已有几十个自动聚焦区域。自动聚焦区域多的好处是,拍摄动态的被摄对象时多个聚焦区域可以覆盖更广的范围,聚焦的精度会更高、速度会更快。

特别提示

被动式聚焦的优点是,利用外景环境光聚焦,远近范围不受影响;而主动式聚焦由照相机发射红外线,拍摄目标距离太远时,红外线往往难以反射回照相机。

局限性在于,它是根据被摄景物的反差程度来实施的,当拍摄目标本身缺乏敏感对比、反差微弱时,不知如何反应,只好在取景框内亮起红灯。这时,拍摄者应通过AF/MF(自动/手控)切换钮,关闭自动挡改为手动控制聚焦。

案例导入

图1.14 冬日(理查德·奥尔森聂斯 摄)

如图1.14所示,理查德·奥尔森聂斯把照相机光圈系数设置为f/11,快门速度1/250 s,使用柯达(Kodachrome)胶片,捕捉到画面中这棵树的细节。

在学习摄影的初级阶段,不必对自动聚焦设定做改动。在精通了照相机上其他的功能和工具之后再来更改也不迟。与数码单反照相机上大部分的其他设定一样,

自动聚焦应该被称作自动化的而不是自动的。在摄影技术不断进步的过程中，逐渐熟悉这些设定以及照相机的所有功能是至关重要的。

在高端照相机上，一开始就应该学习并掌握的自动聚焦功能通常被称为"单次"或"单次伺服"。拍照时，主体没有位于画面的中央，就可以使用这种功能。使用时，取景器中会出现交叉瞄准线或 AF（自动聚焦）点来表示照相机的聚焦点。将照相机直接对准要拍摄的主体，AF 点就会瞄准画面中所希望成为主要聚焦点的那一部分。在单次或单次伺服模式下，当半按下快门的瞬间，自动聚焦功能便被激活。照相机在选择的点上聚焦时，该区域即被锁定。对着聚焦点半按快门锁焦，然后移动画面，重新构图后按下快门，就能拍出更好的作品。

但需要记住，这个功能不适用于拍摄运动主体，因为一旦锁焦完成，在完全按下快门之前焦点不会跟着主体运动。当然，在每次拍照之前，都要记得重新聚焦。

2．取景装置

取景器是用来观察被摄景物，确定拍摄范围的装置，是照相机的必要组成部分之一。

1) 取景误差

取景器在技术上至少应满足三个方面：

(1) 从取景器里看到的景物应跟实物相同，在形状上不应有明显的畸变；

(2) 从取景器中看到的景物应是正立的；

(3) 取景范围应与实际拍照范围一致，同时也要与计划拍照的范围相同。有时会出现取景范围跟计划拍照范围不一致的情况，即取景误差，这是由取景器本身的结构和质量决定的。

▰▰▰▰ *知识链接* ·····························

　　任何照相机，如果取景器与镜头系统分开的话，会有一定的"视差"。因此，双反和旁轴照相机的视差比较大，相对而言单反和机背取景照相机则没有视差。

2) 取景器类型

按照取景器与成像镜头光学主轴的关系，可分为同轴取景器和旁轴取景器两种。同轴取景器是取景与成像在同一光学主轴上，单镜头反光式照相机即属此类，如图1.15所示；旁轴取景器是依靠独立的专用物镜和目镜来完成取景，取景的光学主轴处于成像光学主

轴的旁侧，它们之间相互平行，双镜头反光式和光学透镜取景器的照相机即属此类，如图1.16所示。

按照取景器的结构方式，又可分为平视光学取景器、单镜头反光取景器和磨砂玻璃直接观察取景器。

图1.15　单反照相机五棱镜取景原理图

图1.16　旁轴取景照相机取景原理图

▌▌▌ 知识链接 ················

平视光学取景器又叫旁轴取景器，通过目镜可以看到景物的虚像和画框的虚像，画框四个拐角所包围的景物即取景范围，平视旁轴取景照相机采用这种结构，取景和拍摄范围有一定的误差。

单镜头反光取景器，其光路由镜头、反光镜、聚焦屏、五棱镜和目镜组成，经五棱镜的反射，目镜上所看到的被摄物像与被摄对象的方位完全一致，无视差。不足之处是，快门释放的瞬间，反光板向上翻起，视场瞬间变黑，看不见被摄对象。

磨砂玻璃取景器多用于双镜头反光照相机以及机背式取景的大型照相机，它的优点是简单直观，成像大而明亮，但毛玻璃上的像是左右相反的。

本 章 小 结

照相机的镜头包括透镜组、光圈、快门三个部分。镜头组是由透镜构成的，透镜片数与组数的多少，决定着镜头的质量与优劣。为了提高透镜的透光能力，提高影像质量，现代照相机的镜头中都要经过加膜处理。

镜头的种类很多，依据拍摄画面的不同效果及照相机镜头焦距的长短，通常镜头的种类有标准镜头、广角镜头、远摄镜头、鱼眼镜头、变焦镜头和特殊镜头等。各种镜头都有

独特的功能、适用范围和优点，不存在一种"最好的"镜头，要针对拍摄需要而定。

光圈是由多片金属叶片组成的。它通过控制镜头纳光孔的大小，达到控制进入胶片光线的多少。在控制叶片的伸缩中，使得进光孔变大或变小，从而控制通过镜头投向感光面光束的大小。这种光孔大小的数值用光孔号码或f/值标注在镜头上。光圈的数值越小，开合的幅度就越大。

快门是由金属片或胶质绸布制成的。它控制曝光时间的长短，即控制进入照相机的光线和投射到感光面所经历的时间。快门的数值越大，速度越快。正确的曝光，可使被摄对象获得清晰的影像。

镜头像距和物距是相互关联、相互制约的。聚焦是成像的必要条件，通过调整镜头至胶片的距离，使感光面上产生清晰的影像。聚焦的方式主要有手动聚焦、自动聚焦两大类。

取景器是照相机的重要部件之一，摄影者通过它来观察被摄景物并确定其取舍，是对拍摄照片的初步构图。取景器的种类很多，按照取景器与成像镜头光学主轴的关系，可分为同轴取景器和旁轴取景器两种。按照取景器的结构方式，又可分为平视光学取景器、单镜头反光取景器和磨砂玻璃直接观察取景器。

 复习题

1. 名词解释

镜头　　　　镜头口径　　　　光圈　　　　快门

2. 思考题

(1) 试分析镜头焦距与成像效果的关系。

(2) 试分析镜头的种类及各自特点。

(3) 试述光圈和快门的作用。

(4) 照相机的基本装置有哪些？

(5) 取景器种类有哪些？

3. 实训题

运用五个大小不同的光圈值分别拍摄同一对象，比较这些画面的效果差异。

第 2 章　数码照相机

【教学目标】

本章将讨论数码照相机的特性，详细介绍数码照相机的种类，数码照相机的基本设定，并在此基础上，重点介绍数码照相机附件的使用。通过本章的学习，应该了解数码照相机的基本特性和各类型数码照相机的特点，熟悉数码照相机的基本设定，并在此基础上掌握灵活运用数码照相机附件拍摄所需作品的方法。

【教学要求】

知识要点	能力要求	相关知识
数码照相机的种类及特点	(1) 了解数码照相机的种类和分类 (2) 深入了解常用的数码照相机及其影像特点	(1) 入门级、普及级、中档级、准专业级和专业级数码照相机；(2) 单反和旁侧取景数码照相机；(3) 135照相机、120照相机、散页片照相机、ASP照相机、一步成像照相机；(4) 内置存储型和外置存储型数码照相机；(5) 普通用途数码照相机和特殊用途数码照相机；(6) 常用数码照相机；(7) 数码影像特点
数码照相机的工作原理	(1) 了解数码照相机的成像原理 (2) 深入了解数码照相机的像素、分辨率和色彩	(1) 数码照相机的输入部分；(2) 数码照相机的控制、处理部分；(3) 数码照相机的存储部分；(4) 数码照相机的输出部分；(5) 数码照相机的像素；(6) 数码照相机的分辨率；(7) 数码照相机的色彩
数码照相机的维护与保养	(1) 熟练掌握数码照相机的操作规程 (2) 学会正确设定数码照相机各项参数 (3) 学会正确使用、维护和保养数码照相机	(1) 数码照相机的操作规程；(2) 全自动数码照相机的拍摄模式；(3) 数码照相机的曝光模式设定；(4) 数码照相机的感光度设定；(5) 数码照相机的白平衡设定；(6) 数码照相机的图像质量设定；(7) 数码照相机的固件升级；(8) 镜头的清洁；(9) 液晶屏的保护；(10) 存储卡的维护；(11) 电池的使用和保养；(12) 数码照相机的机身清洁
数码照相机的选购	(1) 一般数码照相机的选购 (2) 数码单反照相机的选购要点 (3) 购机注意事项	(1) 一般数码照相机选购要点：像素、操控、整机反应、画幅等；(2) 数码单反照相机各品牌优劣；(3) 数码单反照相机直接出片能力；(4) 数码单反照相机机身与镜头的匹配；(5) 数码单反照相机自动聚焦能力；(6) 购机注意事项

数码照相机也叫数字式照相机，英文全称digital camera，简称DC。数码照相机是集光学、机械、电子一体化的产品。自1991年第一架数码照相机问世以来，仅仅几十年，获得日新月异的发展。最初的数码照相机用于通过卫星从太空向地面传送照片，以后逐渐转为民用，现在随便走进一家摄影器材店，就能够看到品种繁多的数码照相机。数码照相机不仅应用在专业领域，而且走进普通家庭，越来越多的人开始拥有自己的数码照相机。

数码照相机具有一些传统照相机所无法比拟的优势：它集成了影像信息的转换、存储和传输等部件，具有数字化存取模式、与计算机交互处理和实时拍摄等特点。一旦以数字的格式捕获了一幅图像，就能很容易放大、发布或编辑并且存储它。所以数码照相机一经问世，随着Internet的普及，便以爆炸般的速度迅速走红。学习和掌握数字摄影技术，已成为摄影工作者必需的基本功之一。只有充分了解数码照相机的主要特点和性能，并掌握数码照相机的种类及使用方法，才能充分表达自己的拍摄意图，拍摄出赏心悦目而有意义的作品，从而更好地记录形象或场景、事件或过程。

2.1 数码照相机的种类及特点

2.1.1 数码照相机的种类

数码照相机按照不同的标准划分为不同的类别，一般从像素、结构、存储和使用几个方面划分，见表2-1。

表2-1 数码照相机的种类

分类标准	类　　型
胶片规格	110、120、127、135以及袖珍照相机和大型座机；一次成像照相机、ASP照相机等
取景方式	单镜头反光取景式、双镜头反光取景式、旁轴平视取景式、机背取景式照相机等
操作功能	机械手调式照相机、电子自动式照相机

1．按像素分类

数码照相机按像素分为入门级、普及级、中档级、准专业级和专业级，具体见表2-2。

表2-2　数码照相机按像素分类

类　型	像素及应用
入门级	像素在100万左右，现在最常见的是计算机摄影头和手机上的照相机
普及级	一般像素值为600万左右，单个像素尺寸比较小，成本较低
中档级	一般像素在800万左右
准专业级	一般像素为1000万左右
专业级	像素在1000万以上，而且可以更换镜头和多种配件，单个像素的尺寸比较大，成像质量非常好

2．按结构分类

数码照相机主要分为可更换镜头的单镜头反光数码照相机、不可更换镜头的单镜头反光数码照相机和旁侧取景数码照相机几类。

1) 可更换镜头的单镜头反光数码照相机

这种数码照相机的镜头可以拆下更换，以适应不同的拍摄需要，一般这类数码照相机都属于专业型照相机。它既具备了数码照相机方便快捷的优点，又继承了光学照相机拍摄效果好的优势，很多专业摄影师和新闻记者都使用这种照相机。但是这种照相机的体积一般比较大，而且价格较高，如图2.1所示。

2) 不可更换镜头的单镜头反光数码照相机

这种数码照相机的镜头不可卸下更换，但是由于其所配置的镜头的功能比较好，所以可以拍摄到较好的图像。这类照相机较之可更换镜头的单镜头反光数码照相机要更轻便、更小巧些，易于携带。一般这类照相机常见于准专业级和中档级别数码照相机，如图2.2所示。

图2.1　可更换镜头的单镜头反光数码照相机

图2.2　不可更换镜头的单镜头反光数码照相机

3) 旁侧取景数码照相机

旁侧取景数码照相机最大的特点是取景光轴在摄影镜头的旁边，使取景存在一定的视差，虽然在拍摄效果上比不上专业级的数码照相机。但是由于其体积小巧、重量轻，便于携带，在日常拍摄中使用非常多，如图2.3所示。

图2.3　旁侧取景数码照相机

3．按画幅分类

根据画幅分类，常用照相机有135照相机、120照相机、散页片照相机、ASP照相机和一步成像照相机五大类。

1) 135照相机

135照相机因使用135胶卷而得名。135胶卷是一种宽度为35mm的两边打孔的卷状感光胶片，亦称35 mm胶卷，或徕卡(Leica)型胶卷。目前市场上的135数码照相机，感光面积与135胶片的尺寸相同，像素超过1000万，性能良好。

特别提示

在胶片照相机时代，135照相机是世界上使用最普遍、品种最多、产量最多的照相机品种。这种照相机体积小、重量轻、携带方便、自动化功能多，可以满足初学者和摄影专业人士的广泛需要，尤其适合外出新闻、军事和体育等摄影需要。

2) 120照相机

使用120胶片的照相机称为120照相机。它的优点是拍摄的底片尺寸大，可以制作影像清晰的大画幅照片，而且图片细部层次丰富。现在120数码照相机，像素已达几千万甚至上亿，影像质量十分出色。

特别提示

相比135照相机，120照相机体积稍大、笨重、操作不够灵活；而且价格昂贵，普及较小；主要供照相馆人像摄影、广告摄影和高级摄影爱好者使用。许多画报的封面和挂历图片都是采用该类照相机拍摄的。

3) 散页片照相机

散页片照相机也称大型照相机。所摄画面尺寸很大，图像清晰度极高，并且具有最大限度的调整功能。不过这种照相机体积大而笨重，操作烦琐，便携性差，主要用于专业性要求很高的商业人像、产品广告和建筑摄影等专业摄影领域。

4) 一步成像照相机

一步成像照相机也称宝丽来照相机。这种照相机采用特殊的感光材料，照片在拍摄数十秒至一分钟内显影成像，立等可取，方便快捷。在一些旅游景点常用来给旅游者拍照，专业摄影者常在正式拍摄之前用其来试拍，检验曝光、用光、构图效果。

除此之外，还有全景照相机、水下照相机、立体照相机、袖珍照相机等专门用途的照相机。

4．按存储方式分类

按照存储方式主要分为内置存储型和外置存储型两大类。

内置存储型数码照相机由预置于照相机内部的芯片存储数码影像数据。

外置存储型数码照相机上一般由插入型的闪存卡、PCMCIA卡、硬盘等外置形存储器来存储数码影像数据。

5．按用途分类

数码照相机按用途可分为普通用途数码照相机和特殊用途数码照相机两种。普通用途数码照相机就是日常生活中的常见机型。特殊用途数码照相机常见的有水下数码照相机、显微摄影数码照相机、红外数码照相机等。

2.1.2 常用数码照相机及影像特点

随着数码时代的到来，世界各国的照相机生产厂家已经逐步缩小或停止生产使用胶片的照相机，在新闻摄影和民用旅游摄影项目上，数码照相机替代胶片照相机已经成为趋势。常用的数码照相机主要包括家用微型照相机和单镜头反光照相机。

1．常用数码照相机

1) 家用微型照相机

这类照相机是为普通家庭拍摄者设计的，俗称傻瓜照相机。它小巧轻便，价格便宜，携带方便，拍照时只要对准拍摄目标，按下快门就能拍摄出照片。简易微型照相机通常装有一只焦距为35 mm左右的固定镜头，焦点、镜头的光圈和曝光时间都是固定的，不能根据光线进行调节。

高级微型照相机具有自动曝光与自动聚焦功能，可随着光线强弱的变化自动调节光圈与快门速度，在绝大多数照明情况下都能得到曝光准确的照片，也可以通过改变镜头焦距来获得不同的视觉和拍摄效果。

一般来说，使用定焦镜头的傻瓜照相机要比同档价格的变焦傻瓜照相机体积小，成像质量也更胜一筹，选择这类照相机的用户看中的往往就是小巧的体积和出色的镜头质量。但现在的高级变焦傻瓜照相机不仅拥有完全令人放心和满意的优质变焦镜头，能让使用者通过变换焦距来调节构图从而获得更满意的拍摄结果，设计者也非常注重突出它们时尚小巧漂亮的外型特点。如图2.4所示，宾得 RZ18拥有 18 倍的高倍光学变焦能力，而且这台体积小巧

图2.4　家用微型照相机

的机身拥有 1600 万像素的感光组件、光学防手震与3英寸的 HVGA 显示屏幕。

2) 单镜头反光照相机

单镜头反光照相机即单反照相机(single lens reflex，SIR)，如图2.5所示。这种照相机的摄影物镜兼做取景镜头，光线透过镜头到达反光镜后，折射到上面的对焦屏并结成影像，透过接目镜和五棱镜我们可以在观景窗中看到外面的景物。拍摄时，当按下快门钮，反光镜便会往上弹起，软片前面的快门幕帘便同时打开，通过镜头的光线(影像) 便投影到软片上使感光面(胶片或感光元件) 感光，尔后反光镜便立即恢复原状，观景窗中再次可以看到影像。单反照相机完全透过镜头对焦拍摄，使观景窗中所看到的影像和感光面上的一样，它的取景范围和实际拍摄范围基本上一致，消除了视差现象。

图2.5　单反照相机

单反照相机设计精密，功能齐全，自动化程度高，并且操作简便，便于携带，还可以更换不同规格的镜头；这些全自动照相机往往具有手动调节功能，使摄影者能够根据自己的意愿更好地控制影像效果，受到专业摄影工作者和摄影爱好者的广泛喜爱。但曝光时反光镜要先抬起来，取景即被遮挡，影响了观察；并且噪声较大，容易引起振动，特别是在近距离慢速拍摄时，这种振动对照片清晰度会产生较大影响。

2．数码影像特点

与使用传统照相机拍摄相比，数码摄影存在着无可比拟的优势。

1) 卡片存储，省钱省事

数码摄影最大的特点就是通过自身的光电元器件将光信号转化为电信号并保存在存储卡内，不需要购买传统的胶片，而且每次摄影时不需要装卸胶片的操作，省钱、省事。

2) 拍完即看，方便快捷

传统的摄影，必须把一卷胶片拍完，再经过冲洗胶片和照片扩印后，才可以得到所拍摄景物的影像。数码照相机具有即拍即看的功能，通过数码照相机上的"预览"和"回放"功能，拍摄者可以立即看到自己所拍摄的影像，并根据影像的效果决定是否保存、删除或重新拍摄。数码照相机都带有输出功能，摄影者可以很方便地把所拍摄的影像输入计算机中，通过软件对其进行修改后再进行打印，整个过程简单方便。

3) 传输快捷，备份方便

如果想把传统的照片进行远距离的传播，除了要经过冲洗过程外，还要经过传统的邮寄过程。备份也要经过放大照片或翻拍。而在照片的冲洗过程和备份过程中，都会有一定的损耗。数码摄影采用数字信息记录和保存图像，可以在多次复制后仍保证影像与原件一样，所以数码摄影所拍摄的影像可以无限制地复制而不用考虑影像的损耗问题。

4) 弥补失误，美化效果

对于传统的胶片摄影来说，拍摄完毕后对于在拍摄时所出现的问题和画面上的瑕疵都无法进行补救。而数码摄影可以通过图像处理和编辑软件对摄影时所出现的失误进行事后的修改和弥补，使画面更加美观。

5) 质量稳定，长久保存

数码摄影所拍摄的影像质量稳定，不像传统的感光材料那样要考虑温度、湿度等客观因素的影响。数码影像储存在硬盘、光盘等存储介质内，可以长时间保存而影像不会出现失真和褪色现象。

6) 可重复使用，操作方便

数码照相机拍摄完毕后，只要将存储器内的资料输出后可继续使用。不像传统摄影那样必须再更换新的胶片后才能继续拍摄。拍摄时数码照相机可根据拍摄条件和拍摄环境自行调整感光度，避免了传统摄影要更换不同感光度的胶片才能拍摄的麻烦。

同时也因为介质的不同，数码影像存在着明显的不足，表现在以下几个方面。

影像质量欠佳。虽然数码照相机在使用中具有方便快捷的优点，但是在影像质量上却无法与胶片照相机所拍摄的影像相比，尤其在拍摄一些大型照片时，数码照片对于被摄对象细部层次和质感的表现力不如普通照片。

故障率高。数码照相机是电子设备，在拍摄中发生故障的概率要比胶片照相机高。

存储介质不稳定。数码照片一般存储介质是计算机硬盘、光盘等，有可能出现数据丢失或者存储损坏等问题。

2.2 数码照相机的工作原理

数码照相机主要利用电子传感器把光学影像转换成电子数据。与普通照相机在胶卷上靠溴化银的化学变化来记录图像的原理不同，数码照相机的传感器是一种光感应式的电荷耦合器件(CCD)或互补金属氧化物半导体(CMOS)。在图像传输到计算机以前，通常会先储存在数码存储设备中。

2.2.1 数码照相机的成像原理

传统照相机产生图像的方法是让光通过镜头到达胶卷上。胶卷上涂有一层光敏化学药品——卤化银，胶卷上受到光照的地方产生一种化学反应，记录下一个潜在的图像。在冲洗胶卷的过程中又发生更多的化学反应，把这个潜在的图像转变成照片。数码照相机也用光来产生图像，但不是用胶卷，而是使用一种叫做光电传感器的影像摄取组件来捕捉图像。这些被记录的光信号通过处理器处理后被转换为数字信号并存储在数码照相机的存储器中。也可以储存在计算机、磁盘的储存介质上，需要观看的时候再还原成人眼可以看到的光信号。

▮▮▮ 知识链接 ..

数码摄影技术主要是利用光电传感器，将镜头所形成的影像的光信号转化为电子信号。这些光电传感器在很小面积的硅片上集成了几十万或几百万个感光组件，这些组件能够记录照射在它上面的光的强度和亮度，反映到计算机显示器或打印机打印出的图像上，就是它们的色彩及明暗。数码照相机的光电传感器所包含的感光组件的数目越多，成像的质量越高，当然所需的成本也越高。

这看似简单的过程其实是很复杂的，每一步都对应着数码照相机的一部分组件。通常数码照相机可分为四个功能部分。

1．输入部分

数码照相机的输入部分主要指感光部分，相当于数码照相机的眼睛，其作用是由光电转换器把镜头所成的影像转化为电子信号。

使用数码照相机拍摄时，被摄景物反射来的光线，经过镜头汇聚成光学影像——光信号，投射到光电传感器上，光电传感器会产生电信号变化，把影像的光信息转化为电信号。

数码照相机所采用的光电传感器主要有两大类：电荷耦合器件(CCD) 和互补型金属氧化物半导体(CMOS) 。

图2.6　CCD

1) 电荷耦合器件(CCD)

图像传感器通常为电荷耦合器件(CCD) ，是数字照相机的核心。它是一种金属、氧化物、半导体集成的芯片，结构比较复杂。CCD芯片比CMOS更灵敏，它可以根据自身所受光照的强弱，产生出大小不同的电信号以模拟光线的强弱，因此可在昏暗的光线下拍摄出较好的照片，如图2.6所示。

■■■■ 知识链接 ..

CCD(charge coupled device，电荷耦合器件) 是一种半导体装置，能够把光学影像转化为数字信号。 CCD上植入的微小光敏物质称为像素(pixel) 。一块CCD上包含的像素数越多，其提供的画面分辨率也就越高。CCD的作用就像胶片一样，但它的作用是把图像像素转换成数字信号。

图2.7　佳能HD CMOS Pro
影像感应器

2) 互补型金属氧化物半导体(CMOS)

CMOS传感器是近几年才出现的，它是一种互补型金属氧化物半导体，结构简单，体积小巧，制作成本低，而且非常省电，如图2.7所示。

2．控制、处理部分

控制、处理部分相当于数码照相机的大脑，它主要由中央处

理器或数字信号处理器及相关电路组成。其作用是控制拍摄与光电信号的转换，并对数字影像进行处理和控制。

3．存储部分

存储部分的作用主要是把光信号转化而成的电信号以文件的形式保存在存储器中。存储器一般分为内存储器和外存储器两种。内存储器主要指在照相机出厂时已经安装在照相机内部的不可拆卸的芯片存储部件。外存储器是指以外接的方式来达到存储数字文件的部件。

1) 数字影像的存储

一般，现在的外存储器都制作成体积小巧的"卡"型，可以通过热插拔(即无须重新启动计算机即可使用所连接的设备) 快速更换，称为存储卡或闪存卡。闪存卡的体积小巧，耗电更少，使用非常方便，而且比较坚固。目前，闪存卡已经是众多数码照相机的重要配件之一。

数码照相机上的闪存卡基本上可以分为CF卡、MS卡、SM卡、MMC卡、SD卡、XD卡等，如图 2.8 所示。

CF卡　　　　　　MS卡

MMC卡　　　　SD卡　　　　XD卡

图2.8　闪存卡

■■■■ 知识链接 ·············

一些数码照相机也采用磁性存储器来作为数码影像的存储介质，其最大优点是存储量非常大，不过往往功耗也较大，不耐冲击和震动，携带不方便。

2) 存储格式

存储格式就是保存计算机数据的方式。数字信号文件的记录格式主要有无压缩记录格式和压缩记录格式两种。

无压缩记录格式记录下的影像没有失真，记录的精度较高，影像的清晰度和质量都比较好，但是所需要的存储空间比较大，一般需要配置高容量的存储器。常见的无压缩记录格式是TIFF(tagged image file format) 。使用TIFF格式存储数据影像，可以确保影像的质量和品质不受压缩的影响。

压缩记录格式是将影像的数据进行适当的处理和压缩，以减小数据的自身大小，相对于无压缩记录格式，可以使同一个存储器一次存储更多的数码影像。

目前比较常见的静态压缩格式是JPEG (joint photographic exerts group) 格式，它可以压缩彩色影像，也可以压缩灰度影像，一般可以实现1：40的压缩比，压缩后的影像比原始影像有一定的信息损失，每打开、编辑和再保存图像一次，图像就重复被压缩一次，损失也就更多。JPEG格式所压缩的是人眼不大会注意到的影像信息，而对于人眼敏感的影像信息则基本保留，因此压缩后的图像仍可以保证具备一定的品质。

比较常见的动态压缩格式是MPEG格式，它的压缩比达到了1：50，压缩率非常高，也是一种常用的压缩格式。

知识链接

现在流行着许多不同的图像格式，它们都有独特的存储数据的方法。有些格式属于专用格式，即某种照相机专门使用的处理图像格式。专用格式有时也被称为本机格式。如果编辑用专用格式保存的图像，就必须使用照相机提供的软件。当然，也可以使用这个软件把图像文件的格式转换成其他图像编辑程序也可以打开的格式。

许多软件都有自己的专用格式。例如，PhotoDelux使用一种叫做 PDD 的格式，它支持PhotoDelux软件的所有编辑功能，并能提高软件内部的编辑处理速度。

4. 输出部分

输出部分的主要作用是把所拍摄的数字影像传输到计算机上，这主要通过数码照相机上的数码接口实现，其中以USB 接口和IEEE 1394 接口最为常见。

USB 接口又称为通用串行接口，是现在最常见的接口。其特点是体积小巧、安装方便、可连接127个外围设备，即插即用，支持热插拔。现在一般的计算机都带有这个接口。

IEEE 1394接口又称FireWare(火线) 接口，可以达到比USB接口更快的传输速率，可以连接63个外围设备，而且支持热插拔。但由于一些计算机上尚未装有这一接口，所以一般的民用数码照相机都不采用它，而专用数码照相机因为所拍的图像文件较大，一般都采用这种接口。

■■■■ 知识链接 ⋯⋯⋯⋯⋯⋯⋯⋯⋯⋯⋯⋯⋯⋯⋯⋯⋯⋯⋯⋯⋯⋯⋯⋯

PCMCIA接口是专门为一些使用了闪存卡的照相机而设置的，可以直接把闪存卡安装在笔记本计算机的PCMCIA插槽中，向计算机进行数据影像的间接传输。

现在许多厂商提供可直接读取数码照相机存储卡的适配器——阅读器，这样就不再需要将数码照相机与计算机连接起来。常见的阅读器有软盘适配器、并行口阅读器、USB接口阅读器等。

2.2.2　像素、分辨率和色彩

案例导入

进入互联网浏览新闻信息、图片画面或动感游戏，看到的一切实际上都是由无数个小点组成的。这些创造图像的小点(单元) 就称为像素(pixel，为图元picture element 的缩写) 。像素是影像传感器摄取数字影像的基本元素，是构成数字影像的最小单位，其形状为一面积极其微小的多边形小块。计算机通过这些小块改变每个区域的色彩或亮度，这样，图像或文字就会显示出来。

著名的点彩画派油画"The Spirit of '76'"，如图 2.9 所示，形象地说明了像素点怎样构成一幅图画。

图2.9　The Spirit of "76"

1．像素

数码照相机的像素主要有三种表现方法：标称像素、有效像素和插值像素。

标称像素是指厂家在广告宣传中的总光学像素，所指的是光电传感器所具有的理论总光学像素。

有效像素是指在实际拍摄中真正起作用的那部分像素值。

2．分辨率

分辨率是指数码照相机的光电传感器沿水平方向的全部像素与沿垂直方向的全部像素值的乘积，即X×Y。数码照相机的分辨率越高，所拍摄的影像的质量也就越好。在像素值一定的情况下，影像传感器的面积越大，数码照相机所拍摄出来的影像质量也越好。

3．数码照相机的色彩

分辨率不仅取决于图像质量，颜色同样重要。自然景色或一幅高质量的摄影图片，能区分的有数百万种颜色。

一幅图像或计算机显示器能显示的颜色数目叫做彩色深度或位深度。彩色深度用位或比特表示，它决定了色调的范围。彩色深度的值越高，越能更好地还原亮部和阴影部的细节。现在一般的数码照相机都达到 24 位，即真彩色。

表2-3　数码摄像机色彩

颜色种类	位/像素	颜色数目
黑白	1	2
灰度	8	256
256色	8	256
16位彩色	16	65536
真彩色	24	16777216

━━ 特别提示

在颜色方面，数码照相机的图像传感器比传统的胶卷有一定优势：多数数码照相机可以用24位数据采集颜色。24位的彩色就意味着可以表现1600万种以上的颜色，一般认为这

是人眼可以分辨的最多的颜色数了。而且数码照相机在采集颜色时红、绿、蓝三色是分别取样的，相互之间没有干扰。而胶卷则不同，各个感光层之间多少总会有一些相互影响，就会导致胶片的偏色现象，而且这种偏色随制造商和具体产品型号还各有差别。

知识链接　**为什么传统的照片有时看起来比数码照相机拍摄的照片效果要好呢？**

　　传统胶卷使用卤化银晶体进行感光、成像。在胶片中，卤化银晶体的排列是随机分布的，其分辨率取决于卤化银颗粒的大小。而CCD或CMOS的排列按照生产时的工艺整齐放置。人眼对这种图像中的排列模式十分敏感，在影像放大到一定程度，使人可以看到颗粒的时候，人眼可以轻易地分辨出CCD或CMOS固定的排列模式，尤其在色调变化剧烈的位置，每一个像素都可以看清，而胶片的颗粒性相比之下就没有那么明显了。

2.3　数码照相机的使用与维护

2.3.1　数码照相机的使用

　　初次拿到照相机的时候一定要认真阅读并熟悉数码照相机的说明书，了解照相机的各项功能和特点。

1．操作规程

　　(1) 在拍摄前要将照相机充好电，并带上足够的配套电池，以备在电量耗尽时更换。

　　(2) 注意数码照相机的使用环境，不要在潮湿、大风沙、强电磁场等恶劣环境下使用。从寒冷的环境进入温暖环境时要注意防止镜头起雾。

　　(3) 注意不要将数码照相机对着太阳和强光源拍摄，否则会对光电传感器造成损伤。

　　(4) 数码照相机要保存在干燥、清洁的环境中，要远离潮湿、高温的环境。最好把数码照相机放置在专用的储存箱内。

　　(5) 在长时间不使用数码照相机的时候，要把电池和闪存卡从照相机内取出放好。尤其是要保护好闪存卡，注意不要弄脏闪存卡与数码照相机的接点，最好把闪存卡放入专用的保护盒内。

2. 全自动照相机拍摄模式

对于初次接触数码照相机的人，肯定对照相机上面密密麻麻的按钮感到头疼，其实多数数码照相机的按钮功能大致相同。主要包括电源开关、快门按钮、变焦镜头、变焦拨杆、模式拨盘、模式拨杆、曝光补偿、菜单按钮、多功能选择器、光学取景器、液晶显示器、闪光灯、显示模式切换等。因此，认真阅读数码照相机的说明书，是有针对性地用好数码照相机的最好方式。

▮▮▮▮ 知识链接 ┄┄┄┄┄┄┄┄┄┄┄┄┄┄┄┄┄┄┄┄┄┄┄┄┄┄┄┄┄┄┄┄┄┄┄

智能傻瓜照相机拍摄模式适合初学者，也适合某些紧急场合救急使用。在选取了一种只能傻瓜拍摄模式之后，光圈、快门、感光度、侧光模式、白平衡模式、连拍模式、图像风格等所有参数等将由数码照相机自动控制。现在以佳能数码照相机为例来了解一下它们的工作原理。

表2-4　佳能数码单反照相机的智能傻瓜拍摄模式的工作原理和参数设置

拍摄模式	拍摄要求	AF模式	拍摄张数	闪光灯模式	图像风格
全自动模式	曝光和其他相关参数全由数码照相机按预设程序自动控制，用于简单摄影	智能选择自动聚焦模式	单张	自动防红眼	标准
人像模式	采用较大光圈，将人像突出，背景虚化	单次自动聚焦模式	连拍	自动防红眼	人像
风景模式	采用较小的光圈，将背景和前景都拍摄清晰	单次自动聚焦模式	单张	关闭	风景
微距模式	采用中等光圈，保持被摄主体的清晰度，同时虚化背景	单次自动聚焦模式	单张	自动防红眼	标准
运动模式	采用较快的快门速度，确保被摄主体的清晰度	智能选择自动聚焦模式	连拍	关闭	标准
夜景人像模式	采用较慢的快门速度，确保背景的亮度；开启闪光灯，照亮被摄人物	单次自动聚焦模式	单张	自动防红眼	标准
禁止闪光灯模式	关闭内置闪光灯，并使用较慢的快门速度进行拍摄，通常需要使用三脚架	智能选择自动聚焦模式	单张	关闭	标准

2.3.2　数码照相机的基本设定

数码照相机在使用时需要检查和调整其上的一系列菜单的设定，其中一些设置是不需要经常调节的，而有些需要根据拍摄现场情况和理想效果经常变动。因此，了解这些基本设定的含义，是用好数码照相机重要的基本功。

1．曝光模式

数码照相机手动控制曝光模式分为P挡程序曝光模式、A挡光圈优先曝光模式、S/T挡快门优先曝光模式、M挡全手动曝光模式等，如图2.10所示。只有对相关参数设置充分了解，才可能获得理想的拍摄效果。

1) P挡程序曝光模式

这是使用频率最高的拍摄模式，用于生活纪念照拍摄、旅游风光摄影、一般性会议和婚礼摄影等。尽管P挡程序曝光模式看起来和全自动模式差不多，但两者有本质区别。采用P挡仍然可以设置感光度、白平衡等拍摄参数；可以随时手动改变光圈和快门速度的组合，见表2-5。

图2.10　数码照相机拍摄模式

表2-5　旋转数据输入拨轮可以改变光圈和快门速度的组合

设　　置	向左旋转主数据输入拨轮			默认设置	向右旋转主数据输入拨轮			
光　　圈	f/22	f/16	f/11	f/8.0	f/5.6	f/4.0	f/2.8	f/2.0
快门速度/s	1/30	1/60	1/125	1/250	1/500	1/1000	1/2000	1/4000

▌▌▌ *知识链接* ·········

P挡程序曝光模式最适合在天气晴朗时使用，尤其是拍摄以蓝天白云为主的远景。但在阴雨天、室内、傍晚或晨曦等光线较昏暗的场合，建议改用其他曝光模式。

━◦ **特别提示**

P挡程序曝光模式的优点是省心，不用思考光圈和快门速度，适合拍摄日常生活纪念照和旅途风景；缺点是难以适应专业的人像和风景摄影，难以匹配专业闪光灯、影棚灯等专业灯具，对于初学者或突发紧急情况来说，不如运动模式更适合抓拍。

2) S挡快门优先曝光模式

S/T挡快门优先曝光模式是捕捉动感瞬间的最佳选择，通过设定快门速度，可以决定运动物体在画面上的清晰度，高速快门可以清晰凝固运动瞬间；而慢速快门则可以制造出迷人的虚幻影像或光迹，见表2-6。

表2-6　快门速度的快慢和相关特性一览表

设　　置	B门	慢速快门	中速快门	高速快门
曝光时间	30s至数小时	$30 \sim \dfrac{1}{30}$ s	$\dfrac{1}{30} \sim \dfrac{1}{250}$ s	$\dfrac{1}{250} \sim \dfrac{1}{12000}$ s
运动主体清晰度	无影像	严重模糊	轻微模糊	清晰
是否要用三脚架	必须	需要	酌情使用	不需

▌▌▌▌ 知识链接 ··

当采用S/T挡快门优先曝光模式时，应根据光线强弱，随时注意修改感光度：光线强烈时，采用较低的感光度，如ISO100～ISO400；光线较弱时，采用较高的感光度，如ISO800～ISO3200。要使用1/4000 s甚至更高的快门速度，不仅需要搭配大光圈镜头，还经常需要将感光度调至较高。尤其是在阴雨天、室内灯场景抓拍时，ISO800～ISO3200是必需的。

📝 案例导入

思考：图2.11所示的是什么效果？何时何地使用这种效果？用快门优先模式怎么实现这个效果？

图2.11　凝固的海浪

抓住稍纵即逝的一瞬，将高速运动的场景凝固，产生的效果是非常震撼的，人眼是很难捕捉到这样一个瞬间的细节。

高快门速度适合高速变化的场景，所以这样的效果要在有突然变化的场景中使用。先将照相机调整至快门优先模式，再将快门速度调整至1/1000s或者更快的速度。如果环境不是很亮，可能出现曝光量不够的情况，这时候就要酌情考虑调高感光度或者增加辅助照明系统了，如开启闪光灯。

3) A挡光圈优先曝光模式

控制景深的A挡光圈优先曝光模式是专业拍摄风景和艺术人像最常用的模式，它几乎可以满足90%的风景和人像提出的拍摄。

在拍摄风景照片时，一般采用f/8、f/11等小光圈就能获得很大的景深。而f/16、f/22、f/32这样的超小光圈会导致成像清晰度和锐度下降。通常，只有在需要延长曝光时间时才用到f/22等超小光圈，如夜景摄影或者瀑布摄影，如图2.12所示。

(a) 普通P挡程序曝光样片　　　　　　　　　　(b) 高感光度低噪点模式实拍样片

图2.12　夜景拍摄

特别提示

A挡光圈优先曝光模式的优点是能够根据需要自动控制景深，通过缩小光圈至最佳光圈可以获得最佳成像质量。缺点是摄影师容易忽视快门速度的变化，当使用小光圈时，应注意快门速度是否慢于1/30 s，如果快门速度过慢，一定要使用三脚架。

4) M挡全手动曝光模式

M挡全手动曝光模式能够解决其他拍摄模式所难以完成或者不能完成的拍摄难题，是专业摄影师用于控制曝光的终极武器。在使用A挡光圈优先曝光模式时，若改动光圈则快

门速度也会同时发生改变；在使用S挡快门优先曝光模式拍摄时，若改变快门速度，则光圈也会同时发生变化。若想固定光圈和快门速度，使之不会联动变化，则只能使用M挡全手动曝光模式。

案例导入

M挡全手动曝光模式下拍摄得到曝光不足的夜幕下的喷泉，使画面更有意境，如图2.13所示。在这一模式下可以完全根据自己的拍摄意图来设置光圈值和快门速度，使得拍摄出来的影像与自己想得到的影像相吻合，适合有特殊创意和想法的用户使用。

M挡全手动曝光模式的优点是能够固定住光圈和快门速度的组合，不会因为光线快速改变而导致曝光失误；能够最直接快速地体现摄影师的构思。缺点是使用麻烦，几乎每次拍摄都要重设光圈和快门速度。如果不及时重设光圈和快门速度，则极易导致曝光失误。

图2.13　手动曝光模式拍摄

2．感光度设定

感光度(ISO)指的是感光体对光线感受的能力。在传统摄影时代，感光体就是底片，使用传统照相机拍摄时会受到感光材料也就是底片的限制。而在数码摄影的时代，照相机采用CCD或CMOS作为感光元件，感光度越高(ISO值越高)，拍摄时所需要的光线就越少；感光度越低，拍摄时所需要的光线就越多。数码照相机可以自己进行调节感光度，这样在拍摄的时候创作的自由度也就越大。

知识链接

一般我们常见的ISO数值有 ISO50、ISO100、ISO200、ISO400、ISO800、ISO1600。当ISO数值越高时，感光度就越强。在每两个相邻的感光度号数之间，差异的感光能力是两倍。感光度跟光圈、快门一样，在两个相邻号数之间都有"一级"或"一格"的差距。所以，我们在换算曝光量时，同样的也可以把ISO带进去作变换。例如，f/2.8、1/60 s、ISO100 = f/5.6、1/60 s、ISO 400(因为光圈减少了两格的光量，所以右边在感光度上增加了两格补回来)。通常ISO50～100被称为低感光度，ISO400以上称为高感光度。

特别提示

低感光度的优点包括：色彩鲜艳饱和；反差鲜明，明暗层次丰富；画质细腻干净，通透爽目；清晰锐利。缺点是会导致快门速度较慢，因而不适合抓拍运动物体，更不适合在光线不佳的环境中使用；使用时需要配合三脚架一起使用；当采用闪光灯辅助拍摄时，有效照亮距离缩短，耗电更多，回电速度更慢。

提高感光度可以帮助我们在环境比较暗的场合来拍照，而不需要借助闪光灯或大光圈的镜头来辅助，不过感光度越高，所拍摄出来的照片就会越粗糙，画面的噪声也会增多，如图2.14所示。

图2.14 月牙泉(张雷 摄)

使用高感光度能够抓拍高速运动瞬间。在数码摄影时代，由于中高档数码单反照相机在采用高感光度设置时的成像质量得到了极大的改进，即使采用ISO800仍然可以获得相当不错的成像质量，这就意味着和ISO100相比，可以有效提高三挡快门速度。

3．白平衡设定

白平衡设定(简称"WB")是针对拍摄现场光色温进行的设定，目的是让被摄体色彩能准确地再现。白平衡功能就是可以令所拍摄的白色物体在不同的光照条件下客观地反映其本来的颜色。白色如果还原真实了，其他颜色也就正常了。照相机白平衡设置不正确，就会导致色彩再现偏色。

1) 色温与光源色温

色温是表示光源光谱成分的一种概念，是表示光线颜色的一种标志，而不是指光的冷暖温度。

光是一种电磁波，可见光的波长(λ)在380～780 nm(纳米)范围内，不同波长的光在人眼内不仅引起光亮的感觉(亮度)，而且引起不同的颜色感觉(色调)，如图2.15所示。波长由长到短变化时，人眼感觉的颜色依次为红、橙、黄、绿、青、蓝、紫，合称为光谱。白色光则是由各种波长的单色光混合起来作用于人眼产生的。

图2.15 可见光光谱图

在日常生活中，我们所看到的景物的颜色不仅与其本身的物理特性有关，而且还与照射它的光源密切相关。物体被光照射时，能够吸收某些波长的光，反射或透射另一些波长的光，这部分反射或透射的光作用到我们眼中引起的颜色感觉就是物体的颜色。例如，在日光照射下，红花能反射红光，吸收其他颜色的光，因而呈现红色；白色物体能反射各种波长的光，因而呈现白色。如果用红色光照射白色物体，则会呈红色。这表明，光源的色调会影响人眼对物体的颜色感觉，因此要正确再现物体的颜色，就必须选择合适的光源。

知识链接

光源的色调通常用色温表示。将一种"绝对黑体辐射体"(如一个绝对不反射入射光的封闭的炭块)燃烧,在不同的温度下,它发射出的光的颜色不同,当某一类光源与绝对黑体在某一特定温度下辐射的光具有相同的特性时,这个特定温度就被定义为该光源的色温,用热力学绝对温标开尔文来表示,单位为K。开氏温标的0 K为摄氏温标的−273°C。任何光源,都可以用色温来表示。表2-7列出了几种典型光源的色温。

表2-7 光源与色温

光　源	色温/K	光　源	色温/K
蜡烛光	1930 K	钨丝白灯	3000 K
碘钨灯	3200 K	水银灯	4500~5500 K
日光灯	6000 K	阴雨天的天空光	7000 K
日出、日落	2000~3000 K	烟雾弥漫的天空	8000 K
没有太阳的昼光	4500~4800 K	晴天无云的天空光	10000 K
中午的阳光	5000~5400 K		

由表 2-7 可以看出,光源色温低,光线偏红;光源色温高,光线偏蓝。要正确再现景物的色彩,就必须控制光源的色温。

2) 白平衡模式

一般白平衡有多种模式适应不同的场景拍摄,大致可分为两种:自动白平衡和手动白平衡。

(1) 自动白平衡通常为数码照相机的默认设置。当把白平衡置于自动挡的时候,数码照相机就会根据所拍摄的不同光照进行测量,并根据测量的数值自动进行调整,以使所拍摄的影像获得真实的效果。这种模式使用方便、简单,在日常拍摄中很常用。

特别提示

自动白平衡的准确率是非常高的,但是在弱光下拍摄,效果较差,而在多云天气下,许多自动白平衡系统的效果极差,可能会导致偏蓝。

(2) 手动白平衡。手动白平衡又分为预设白平衡和自定义白平衡。

● 预设白平衡是指数码照相机在出厂之前，由生产厂家根据日常拍摄环境中常见的光源预先在照相机内部设置好，并固定不变的一些模式。在拍摄的时候，摄影者可以根据现场的光照情况，选择相应的效果，但是这几种光效只可选择不能调节。常见的有白炽灯下的白平衡、阴天光线下的白平衡、荧光灯下的白平衡、晴天光线下的白平衡等。

● 自定义白平衡是指在拍摄前，根据自己的拍摄意愿，对自己的数码照相机进行调节。一般操作方法就是拿一张白纸，把数码照相机对准白纸并让其充满整个画面，然后启动自定义白平衡，白平衡的符号会在屏幕上闪烁几秒后停止，这时候白平衡就调节好了。

特别提示

在大多数情况下都没有必要采用手动自定义白平衡，通常只有在摄影棚内拍摄或拍摄商品、艺术品、书画翻拍时才需要用到。

案例导入

改变白平衡，艺术化摄影　偶尔改变色调进行艺术化处理也是很有情趣的。要改变色调，需要有意识地改变白平衡进行设定。将照相机对准身边的景物，通过手动调整白平衡，可以获得不可思议的色彩。蓝色的照片通过调节白平衡，会得到泛黄的照片，红色的也会变蓝，如图2.16所示。

(a) 以蓝色为标板调节白平衡　　　(b) 以白色为标板调节白平衡　　　(c) 采用数码照相机的棕褐色模式

图2.16　调节白平衡效果

4．图像质量设定

图像质量设定主要涉及照相机拍摄的分辨率设定。数码照相机通常都有多种分辨率可以选择。分辨率越高，制作大照片的质量越理想，计算机处理时对影像的剪裁余地也越大，当然，文件量也越大。同一储存卡，照相机设定的分辨率越高，可拍的画面就越少。

分辨率选项中的"640×480"通常用于照相机的摄像模式，当用于静态照片拍摄时，在计算机上1·1显示会大大小于全屏，因此不宜用在照片拍摄上。

在有关图像质量设定中，还涉及常用的图像格式JPG压缩比的选择，压缩比小的影像质量高些，文件量也大些；反之亦然。这种压缩比的选择，在有些照相机上是与分辨率结合在一起的，如在同一分辨率下，分为"优"与"普通"，或"精细"与"一般"等；有的照相机上则有单独菜单供选择。

在中高档的数码照相机上，对于图像质量选择还涉及采用 JPG 还是 RAW 格式拍摄的问题。后者提供更高的影像质量，但文件较大，后期处理麻烦些。

2.3.3 数码照相机的维护和保养

正确使用和保养数码照相机，不仅可以取得更高的图像质量，而且可以延长照相机寿命。

1．数码照相机固件升级

像计算机主板BIOS进行升级来获得更稳定的性能一样，数码照相机通过固件(firmware) 的升级，可以提高系统的性能并改善其功能。数码照相机的固件和计算机主板BIOS一样，是存储在芯片上的。目前，大部分数码照相机的固件采用了可擦写芯片，只需要利用一个简单的工具软件以及相应的数据，就可以对数码照相机的固件进行升级。

自行升级照相机固件有一定风险，一旦升级中途出现意外，如突然断电，就可能导致照相机瘫痪。

2．镜头的清洁

照相机使用后，镜头多多少少都会沾上灰尘，不能直接用手去摸，因为这样就会粘上油渍及指纹，这对镀膜非常有害。建议用软毛刷轻轻刷掉，之后使用专用的镜头布或者镜头纸轻轻擦拭。擦拭时轻轻地沿着同一个方向擦拭，不要来回反复擦，以免磨伤镜片。

不到万不得已不要擦拭镜头，而且千万不要用纸巾等看似柔软的纸张来清洁镜头，这些纸张都包含有比较容易刮伤镀膜的木质纸浆，一不小心会严重损害照相机镜头上的易损镀膜。

使用照相机专用清洗液时，应该将清洗液沾在镜头纸上擦拭镜头，而不能将清洗液直接滴在镜头上。另外，绝对不能随便使用其他化学物质擦拭镜头，而且只有在非常必要时才使用清洗液，平时注意盖上镜头盖和使用照相机包，以减少清洗的次数，清洗液在一定程度上还是会对镜头造成损伤，而且有可能带来一些潮湿问题。

3．液晶屏的保护

液晶显示屏是数码照相机重要的特色部件，不但价格很贵，而且容易受到损伤，因此在使用过程中需要特别注意保护。首先要注意避免彩色液晶显示屏被硬物刮伤，没有保护膜的液晶显示屏非常脆弱，任何刮伤都会留下痕迹。

另外，要注意不要让液晶显示屏表面受重物挤压，同时还要特别注意避免高温对液晶显示屏的伤害。

知识链接

如果液晶显示屏表面脏了，可以参考清洁镜头的方法进行清洁，清洁完成后，应该用干燥的棉布擦干。

4．闪存卡的维护

首先，应在数码照相机已经关闭的情况下安装和取出闪存卡。

其次，平时不要随意格式化闪存卡，在格式化时，注意照相机是否有足够的电量；在使用计算机格式化闪存卡时，注意选择准确的格式。一般数码照相机都采用FAT格式。

同时，还需要注意避免在高温、高湿度下使用和存放闪存卡，避免重压、弯曲、掉落、撞击等物理伤害，远离静电、磁场、液体和腐蚀性的物质。闪存卡插槽的接触点脏后，使用压缩空气去吹，而不要用小的棍棒伸进去擦，否则可能引起更大的问题。

特别提示

拍摄常犯的错误是，急着要将闪存卡从照相机中取出，虽然电源已经关闭，但有些照相机的存储速度较慢，或是图片较大，要花较长的时间，照相机也许看起来已经处于停止状态，但事实上存储动作仍在继续，这时存到一半的照片有可能丢失，还可能造成闪存卡的永久毁损。

5.电池的使用和保养

数码照相机对电力的需求特别大。因此，锂电池和镍氢电池这些可重复使用且电量也较大的电池普遍受到数码照相机用户的欢迎。

■■■■ 知识链接 ···

镍氢电池的记忆效应尽管很低，但仍然存在，这种效应会降低电池的总容量和使用时间。随着时间的推移，可存储电量会越来越少，电池也就会消耗得越来越快。因此，应该尽量将电力全部用完再充电。对于锂离子电池，每充放一次，就会减少一次电池寿命。

在使用过程中，要注意保持电池绝缘皮的完整性。检查电池的电极是否出现氧化的情况，轻度氧化将其擦拭掉就可以，但如果是严重的氧化或脱落的情形，应该立即更换新的电池。同时，为了避免电量流失，需要保持电池两端的接触点和电池盖子内部的清洁，但不能使用具有溶解性的清洁剂。

另外，长时间不使用数码照相机时，必须将电池从数码照相机中或充电器内取出，并保留超过70%的电量，存放在干燥、阴凉的环境中，而且不要将电池与一般的金属物品存放在一起。锂离子充电电池在长期保存时，应至少每半年进行一到两次充放电操作。

6.数码照相机的机身清洁

数码照相机在使用过程中，要注意防烟避尘，外界的灰尘、污物和油烟等污染物可导致照相机产生故障，甚至还会增加照相机的调整开关与旋钮的惰性。在使用过程中，机身不可避免地会被灰尘、污物和油烟等污染物所污染，所以需要特别注意机身的清洁。

━━▶ **特别提示**

清洁机身，可以使用橡皮吹球将表面的灰尘颗粒吹走，然后将50%的镜头清洁液滴到柔软的棉布上进行擦拭。

2.4　数码照相机的选购

购买数码照相机，首先选择品牌机，像佳能、尼康、索尼、宾得等都是一线品牌，在照相机领域占有绝对优势，质量不错，使用也更加方便。如何在这些一线品牌中进行选择，就要根据自己的喜好和用途区别不同照相机的拍摄参数。

2.4.1　一般数码照相机的选购

一般数码照相机的选购，主要包括以下几个方面的选择。

1.像素高低

在同等的条件下，像素高一些，能够满足更大尺寸图片的展示。如果用1000万像素的照相机拍摄，图片可以放大到36英寸；如果用1200万像素照相机的拍摄，图片可以放大到40英寸。当然，这也只是相对而言，1200万像素的家用型小照相机比不上600万像素单反照相机的画质。

2.操控自由度

一般数码照相机都是自动的，自动设定好了光圈和快门，手动就是要拍摄者自己调节这些参数。光圈、快门、感光值这些参数设定不一样。拍出的效果肯定不一样。专业摄影师就是熟练掌握这些参数之间的变化才能拍出优秀的作品，所以若对摄影有兴趣可以选择带手动功能的照相机，为以后进行专业级别的摄影打好基础。

3.整机反应能力

数码照相机由于其工作原理与胶卷照相机不同，最明显的就是快门时滞问题。造成数码照相机时滞的因素很多，最主要的是中央处理器能力、图像处理器能力以及缓存质量和大小。能应付高速抓拍的为顶级专业机，除了快门时滞极短外，还具备高速连拍、快速自动聚焦以及快速存储的能力。

4.其他

另外，照相机画幅越大越好，以135画幅的照相机为例，全幅照相机就比APS-C画幅照相机的画质要好。

变焦范围越大越好，同时还要选防抖性能好的照相机。广角镜头可以让镜头容纳下更多的景物，30 mm的镜头是小广角，28 mm的是标准广角，25 mm和24 mm的属于超广角。广角大小不一样，照相机价格也不一样，而且广角是数值越小越好。

2.4.2　数码单反照相机的选购要点

数码单反照相机以其强大的功能、优越的成像质量、无限的扩展可能，得到众多摄影爱好者的青睐。选择数码单反照相机首先要考虑的是经济预算，预算不仅包括机身，还包括未来的摄影镜头、闪光灯、三脚架、专业显示器等设备，见表2-8；其次要考虑的就是品牌。例如，在选了尼康的机身后，就不能使用佳能的镜头和专用配件，所以选择品牌非常重要。

表2-8　数码单反照相机选择

用户人群	照相机价位/元	主要用途	建议选择
摄影爱好者	4000～6000	拍摄各种题材的摄影作品，有些作品需要放大到12～20英寸欣赏	入门级数码单反照相机
摄影发烧友	6000～15000	能够适应各种较复杂场景，用于摄影创作，有些作品需要放大到12～40英寸欣赏	中端数码单反照相机
专业摄影师	20000以上	拍摄各种商业用途作品，照片经常放大到60～80英寸甚至更大，或者用于印刷宣传品	高端或顶级数码单反照相机

1. 品牌的优劣

尼康和佳能占据数码单反照相机市场的大部分份额，大多数摄像爱好者都在这两个品牌之间进行抉择。一般来说，在入门级和准专业领域，佳能和尼康各有所长。在专业级领域，两者基本上旗鼓相当：佳能拥有大口径定焦距镜头，如佳能EF85 mm f/1.2、EF50 mm f/1.2、EF24 mm f/1.4等，如果想要体验这些镜头的魅力，那就必须选择佳能的数码单反机身。对于需要大幅面输出的影楼和广告公司来说，像素数量是至关重要的，因此需要优先选择像素较高的机型。

索尼机身性能相差不大，也有蔡司和美能达的很多优秀镜头，所以非常适合高级玩家。

宾得的最大优点就是手动镜头的可玩性很强，无论是凤凰还是理光的PK卡口镜头，都可以在宾得的数码单反机身上使用。此外，宾得数码单反机身的色彩表现较好。总之，宾得虽然难以满足职业摄影师的需要，但是却可以满足高级玩家的需要。

特别提示

如果作为工作用机(职业摄影师)，首选仍然是尼康和佳能品牌。如果是普通业余摄影爱好者，则尼康和佳能均可。如果是高级玩家和摄影发烧友，宾得和索尼非常值得玩一玩。不过，对于真正的高级玩家和超级摄影发烧友来说，他们常常会同时买齐好几个品牌的数码单反机身，并配齐各自品牌所最具竞争优势和特点的摄影镜头。

2．JPEG直接出片能力

使用佳能、索尼的中低端数码单反照相机拍摄时，照片看起来灰蒙蒙的，不仅色彩不够鲜艳，而且也缺乏锐度。一般情况下，尼康和宾得拍摄的照片，其色彩、锐度和反差层次都较好，看起来会更加赏心悦目。为减轻后期处理的负担，应首选JPEG直接出片较佳的机型。

3．镜头与机身的匹配

在选购数码单反照相机时，一定要考虑镜头的搭配。低档照相机不建议搭配专业镜头，高档照相机也不建议搭配低端镜头，体型轻巧的照相机不建议搭配笨重的长焦镜头，购买机身应选购合适的摄影镜头。

4．自动聚焦能力

通常，机身价格越贵则自动聚焦能力越强。如果需要抓拍运动物体，要尽可能选购拥有较强自动聚焦能力的机型。反之，如果只是拍摄一些几乎静止不动的风景，就不必在乎照相机的这一功能。

特别提示

数码单反机身成像质量好，性能优秀，但如果购买单反机身，却只配一个低端镜头(如18～55套头)，还不如选择高端小型数码照相机。购买两个或者更多个摄影镜头(最好是专业级的镜头)，才能更好地发挥数码单反照相机的作用。

本 章 小 结

现代照相机种类繁多，根据照相机图像存储介质的不同可以分为传统胶片照相机和数码照相机；根据其使用的感光胶片的类型和尺寸分为135照相机、120照相机和大画幅照相机等；根据取景方式分为单镜头反光取景式、双镜头反光取景式、旁轴平视取景式等；根据其使用的图像传感器的尺寸及用途分为家用型数码照相机和单反数码照相机。数码照相

机还可以从像素、结构、存储方式和用途几个方面划分为不同的类别。

数码照相机利用光电传感器，将镜头所形成的影像的光信号转化为电子信号，通过处理器处理后被转换为数字信号并存储在数码照相机的存储器中，观看时再还原成人眼可以看到的光信号。与此对应，数码照相机分为输入、控制处理、存储和输出四个功能部分。

数码影像由许多色彩相近的小方点组成，这些小方点就是构成影像的最小单位——"像素"。数码照相机的光电传感器沿水平方向的全部像素与沿垂直方向的全部像素的乘积即为分辨率。数码照相机的分辨率越高，所拍摄的影像质量也就越好。

不同类型数码照相机的结构和功能大致相同，按照一定的操作规程，根据使用说明书熟悉照相机的各项设定和功能，是使用好数码照相机的前提，也是摄影创作的基础。正确使用和保养数码照相机，不仅可以取得更高的图像质量，而且可以延长照相机寿命。购买数码照相机，首先选择一线品牌，在相同条件下，一般选择像素高、画幅大、操控自如、反应能力强的机型。

 复习题

1．名词解释

像素　　　　分辨率　　　　白平衡　　　　感光度

2．思考题

(1) 试分析数码照相机的影像特点。

(2) 光电传感器的主要种类与CMOS的主要优缺点是什么？

(3) 常见光源的色温各是多少？

(4) 数码照相机使用中对图像质量的设定要点是什么？

(5) 照相机长时间不用时，应如何保管才能防潮、防霉？

(6) 怎样选择合适的数码单反照相机？

3．实训题

(1) 在市场上做实际调研，并区分其中哪些照相机使用CCD作为光电传感器？哪些使用CMOS作为光电传感器？

(2) 调研并比较市场上常见的几种闪存卡，区分它们各自的特点及所属品牌。

(3) 数码照相机可分为入门级、普及级、中档级、准专业级、专业级几种，分别在市场上找出对应五种分类照相机的几种具体型号。

第3章 数码摄像机

【教学目标】

本章将讨论数码摄像机的特性和使用，了解摄像机的种类，熟悉摄像机的基本结构和工作原理，并在此基础上，重点掌握数码摄像机的基本设定及其附件的使用。通过本章的学习，应该了解数码摄像机的种类及各种类特点，熟悉数码摄像机的基本结构、掌握灵活运用数码摄像机拍摄所需作品的方法与技能。

【教学要求】

知识要点	能力要求	相关知识
摄像机的工作原理和分类	(1) 掌握摄像机的基本种类 (2) 深入了解家用型摄像机和专业级摄像机的记录格式	(1) 家用型摄像机；(2) 家用型摄像机的VHS格式；(3) 家用型摄像机的8mm格式；(4) 家用型摄像机的DV6mm格式；(5) 家用型摄像机的Digital 8mm格式；(6) 专业级摄像机；(7) 广播级摄像机；(8) DVCAM格式摄像机；(9) Betacam SX广播级摄像机
摄像机的基本结构	(1) 掌握摄像机的基本结构，能够熟练运用摄像机进行拍摄 (2) 了解摄像机的工作原理	(1) 摄像机的镜头；(2) 摄像单元；(3) 录像单元；(4) 寻像器；(5) 附件；(6) 输入输出接口；(7) 按钮、开关
数码摄像机的选购、保养和日常维护	(1) 掌握选购数码摄像机的一般步骤和方法 (2) 掌握数码摄像机的正确保养和维护的方法	(1) 数码摄像机选购前应考虑的几个问题；(2) 选购的一般步骤和方法；(3) 数码摄像机的保养和维护的注意事项；(4) 数码摄像机的清洁保养；(5) 数码摄像机的电池保养
稳定拍摄基本要求	(1) 掌握手持摄像机的正确方法 (2) 能够正确使用三脚架 (3) 正确运用镜头	(1) 手握拍摄基本方法；(2) 非常规角度拍摄；(3) 不正确的握持方法；(4) 三脚架的选择与使用；(5) 加固三脚架；(6) 多用固定镜头，少用大变焦和数码变焦

章节导读

DV是数码摄像机(Digital Video)的简称。它是数码视频的统一标准，是在1993年由索尼、松下、JVC、夏普、东芝和佳能等世界主要视频设备制造商组成的"高清晰度数字录像机协会"联合制定的一种国际通用的数码视频格式。然而，在绝大多数场合DV则代表数码摄像机。

以DV标准设计的数码摄像机与传统模拟机相比，画面质量稳定，机身小巧，特技功能增强，甚至在专业领域占有一席之地。从产品定位来说，数码摄像机大致分为入门级家用机、高档家用机和专业机等。

案例导入

1997年，第一款DV格式的便携摄像机在日本问世，它在诞生初期仅仅是为了在拍摄家庭录影的时候获得更高的影像质量。但是后来有人使用DV来进行影像创作方面的实践，这使得DV超越了原有的功能范围，受到了众多影像制作者和爱好者的青睐。于是，一场独立影像热潮围绕着DV在全球范围内展开，并迅速成为一种"新的民间书写方式"，成为一种时尚和民间影视艺术的代名词。

最先发起DV独立电影制作热潮的是拉斯·冯·特里尔(《破浪》导演)和托马斯·温德伯格等四名丹麦导演，他们于1995年签署"Dogme95宣言"，指出现今的电影太讲求特效，忽略了本身的电影精神，他们主张现场收音、用手执拍摄、不事后配音、不用滤镜以及拒用一切会美化画面的手法。他们力图还原电影本质并且身体力行，从《家变》、《破浪》到《白痴》的每一部作品都给世界影坛带来了巨大震荡。2000年，拉斯·冯·特里尔凭借影片《黑暗中的舞者》获得夏纳电影节金棕榈大奖，如图3.1所示。DV传入中国后也佳作不断，如《老头》、《江湖》、《北京弹匠》等。DV已经成为中国非专业影像创作者，尤其是年轻并富有创造力的大学生和青年的首选设备。

特别提示

《黑暗中的舞者》是丹麦杰出导演拉斯继《破浪》、《白痴》后的"良心三部曲"的最后一部，塑造了坚强而乐观的塞尔玛的形象。影片用一种"家庭式"的拍摄方法，来"记录"主角和事件——用一个常人的视点来完成整个影片的拍摄；手执拍摄成为这个片子视觉形态的根本由来；凡是能接顺的方法，一概不用剪辑。

图3.1　电影《黑暗中的舞者》剧照

3.1　摄像机的工作原理与分类

3.1.1　摄像机的工作原理

摄像机一般由镜头、主机(包括摄像单元和录像单元)、寻像器、话筒、附件等几部分组成。所有的摄像机工作的基本原理都是一样的，即把光学图像转化成电子信号。景物通过透镜组聚焦在摄像器件的"靶面"上，透镜组可进行聚焦、变焦及光圈调整。"靶面"是一种光电传感器，它能按照图像的亮暗程度将光学图像变成电信号，并经过电路处理后，送到录像单元，记录在磁带(或磁盘)上。话筒拾取声音信号并将其变成电信号，与图像信号同时记录在磁带(或磁盘)上，如图3.2所示。

摄像机是电视节目制作的主要设备。自从1931年第一支摄像管问世以来，摄像机的技术和应用发展迅速。在今天，随着摄像机设备的日益自动化、小型化、摄录一体化和数字

化，其应用已不仅仅限于电视台制作广播电视节目，也广泛应用在学校、工厂、企事业单位，成为教育、宣传、生产、科研的得力工具。

图3.2　摄像机工作原理示意图

3.1.2　摄像机的分类

摄像机用途广泛、种类繁多，分类方法和标准也多种多样，一般可以按照其成像质量、制作方式、摄像器件、信号方式等标准进行分类。按摄像机质量的不同，可分为家用级、业务级和广播级；按电视节目制作方式可分为ESP用、EFP用和ENG用摄像机；按摄像器件可以分为摄像管摄像机与电荷耦合器件(CCD)摄像机；按信号方式不同可分为模拟摄像机与数字摄像机；按存储介质还可分为磁带式、光盘式、硬盘式和闪存卡式。

特别提示

区别摄像机的级别主要看其录像格式和技术指标，不能只看外形，现在的业务级摄像机的体积已经很小，而有些家用级摄像机的体积又很大。

1．按成像质量分类

按摄像机质量的不同，摄像机可分为家用级、业务级和广播级。

1) 家用级摄像机

这个档级的摄像机种类繁多，如图3.3所示。主要特点是体积小、重量轻、功能多，使用操作简便，价格低廉，一般在1万元以内。其质量等级比不上广播级或业务级，多为单片CCD摄录一体机。

2) 业务级摄像机

业务级摄像机一般常用于教育部门的电化教育及工业监视等系统中。其性能指标也比

较优良，价格相对较低，一般在10万元以下，如图3.4所示。

图3.3 家用级摄像机

图3.4 业务级摄像机

3) 广播级摄像机

广播级摄像机一般用于电视台和节目制作中心，其质量要求较高，如清晰度700～800线，信噪比60dB以上，从镜头到摄像器件、电路等都是优等的，当然其价格相当惊人，一般在10万元以上，如BVP-70P、数码摄像机-700P等，如图3.5所示。

图3.5 广播级摄像机

(1) DVCAM格式摄像机。DVCAM格式是为专业摄影者开发的，是世界标准DV格式的专业扩展。它是在DV6mm格式的基础上发展而来的。由于其专用的摄像带采用了金属蒸镀技术，保证了信号记录的质量。另外，还采用了双蒸镀膜层结构，并加以DLG镀膜的保护，从而使摄像带的耐久性大大地提高。由于采用较宽的磁迹宽度，DVCAM格式的图像和声音质量比一般的摄录格式更加优秀，从而保证了专业编辑的高可靠性。

(2) Betacam SX广播级摄像机。这种格式是由Betacam 和Betacam SP型发展而来的，是日本索尼公司为适应数码技术发展对影像编辑制作的速度和数字化比例的新要求开发的摄像新格式。这种格式可以适应现代数字化制作和编辑图像的要求，其内置硬盘可以满足现在对图像的快速、高效的编辑要求。

2．按电视节目制作方式分类

在电视近百年的发展历程中，人们不断采用新技术，改进电视节目的生产方式。目前

数字技术、卫星直播技术都被广泛运用于电视制作领域，形成了多种电视节目制作方式。摄像机按电视节目制作方式可分为ENG用、EFP用和ESP用摄像机。

1) ENG方式

ENG，即"电子新闻采集"(electronic news gathering)，是使用便携式的摄像、录像设备，来采集电视新闻。最简单的采集设备就是一台摄像机和一条编辑线。在ENG制作方式中，一般在使用便携式摄录机时用肩扛等方式，需要时再加上一名记者就可以构成一个流动新闻采访组，可以方便灵活地深入街头巷尾等新闻现场进行实地拍摄采访。

特别提示

ENG方式由于非常机动灵活，也被其他节目采集素材时大量采用。因此，ENG制作方式也是一种基本的电视节目制作方式。

2) EFP方式

EFP，即"电子现场制作"(electronic field production)。它是以一整套设备连接为一个拍摄和编辑系统，进行现场拍摄和现场编辑的节目生产方式。EFP也是电视技术迅速发展的产物，它是一种适用于"野外"(准确地说是"台外")作业的电视节目生产方式。它必须具备的技术条件是一整套设备系统，包括两台以上的摄像机，如图 3.6 所示，一台以上的视频信号(图像)切换台、一个音响操作台及其他辅助设备(灯光、话筒、录像机运载工具等)。

图3.6　EFP用摄像机

利用EFP方式，可以在事件发生的现场或演出、竞赛现场制作电视节目，进行现场直播或录播。如果电视节目是在事件发展同时播出，我们称之为现场直播；如果电视节目是在事件发生、发展的同时进行录制后再播出，我们称之为现场录像、实况转播。

知识链接

EFP也可称"即时制作方式"，多机摄录、即时编辑。不论是现场直播还是现场录像，摄录过程与事件发生发展同步进行，因此，现场性特别强。EFP是最具有电视特点、最能发挥电视独特优势的制作方式，因此，每一个成熟的电视台都将EFP制作作为必须具备的能力。它是一种广泛应用于文艺、专题、体育等类节目的制作方式。

图3.7　ESP用摄像机

3) ESP方式

ESP，即"电子演播室制作"(electronic studio production)。电子演播室制作，主要是指演播室录像制作。ESP用摄像机如图3.7所示。

ESP方式既可以先拍摄录制，后编辑配音，也可以多机同时拍摄，在导演切换台上即时切换播出。ESP方式综合了ENG和EFP方式两者的优点，手段灵活，可用于各类节目的制作，已成为电视台大、中、小型各类自办节目的主要制作手段。

▮▮▮▮ 知识链接 ··

无论是ESP用、EFP用还是ENG用摄像机，都向高质量化、固体化、小型化、数字化、高清晰度化等方向发展，它们制作的电视图像质量的差别也越来越不明显。

3．按摄像器件分类

按摄像器件可以分为摄像管摄像机与CCD摄像机。

1) 摄像管摄像机

摄像管摄像机可按其光电靶材料不同分为氧化铅管摄像机与硒砷碲管摄像机等。氧化铅管摄像机常用作广播级摄像机，其图像质量好、灵敏度高、光电转换线性好。硒砷碲管摄像机常用作业务级摄像机，价格较低，图像质量和性能接近氧化铅管摄像机。

➤ 特别提示

摄像管摄像机还可按管子的数量分为单管、两管、三管。广播电视系统都采用三管摄像机，以得到彩色还原好、清晰度高的图像质量。

2) CCD摄像机

CCD摄像机采用电荷耦合器件(CCD)替代摄像管，实行光电转换、电荷储存与电荷转移。CCD的功能相当于摄像管摄像机内的摄像管。CCD摄像器件具有小型、轻重量、长寿命、低工作电压、图像无几何失真、抗灼伤等摄像管无可比拟的优点。目前，广播电视系统用的摄像机绝大多数为CCD摄像机。

▮▮▮ *知识链接* ⋯⋯⋯⋯⋯⋯⋯⋯⋯⋯⋯⋯⋯⋯⋯⋯⋯⋯⋯⋯⋯⋯⋯⋯⋯⋯⋯

CCD摄像机拍摄的图像质量与CCD的数量、CCD的感光面积、CCD的工作方式有很大关系。按CCD数量可分为单片、三片式摄像机，三片的质量最好，广播电视系统均采用三片CCD摄像机。CCD摄像机还可以按CCD的工作方式分为IT(行间转移型)方式、FT(帧间转移型)方式和FIT(帧行间转移型)方式。一般FIT方式图像质量最好。

4. 按信号方式分类

按信号方式不同可分为模拟摄像机与数字摄像机。

模拟摄像机处理输出的是模拟信号，即视音频信导的幅度和时间都是连续变化的信号。

数字摄像机内部采用数字信号处理方法，输出的是数字信号，即视音频信号的幅度和时间都是离散的数据。数字信号有比模拟信号便于加工处理的优点，可以长期保存和多次复制，抗干扰和噪声能力强，尤其是在远距离传输时不会产生模拟电路中不可避免的信噪比劣化、失真度劣化等损害，大大提高了电视节目制作质量，因此在广播电视系统得到越来越广泛的运用。

5. 按磁带格式分类

摄像机按照磁带格式可分为以下几类。

1) VHS格式

VHS格式英文全称是"video home system"，即"家用视频系统"，由JVC公司1976年首创，松下、日立、夏普等公司大力推广使用的家用视频系统(VHS)盒带摄像机格式。它使用1/2英寸的磁带，也被称为1/2格式。这种格式的摄像机一般以肩扛为主，变焦倍数高，具有自动、手动和白平衡以及画面淡入淡出、数码特技等功能。拍摄后可以通过摄像机连接到电视机直接观看，也可以放入VHS型录像机内进行播放而不需要翻录。

▮▮▮ *知识链接* ⋯⋯⋯⋯⋯⋯⋯⋯⋯⋯⋯⋯⋯⋯⋯⋯⋯⋯⋯⋯⋯⋯⋯⋯⋯⋯⋯

S-VHS格式也称为超高视频系统(super video home system)，即特级家用视频系统。这是由日本JVC公司于1987年推出的VHS格式的高带方式，它的图像质量比VHS格式更高，声音质量也达到了高保真的立体声效果，也能应用于广播业务领域。

VHS-C格式。JVC公司于1982年生产出了VHS-C摄录机。其使用的磁带盒几乎是VHS型磁带盒大小的一半。VHS-C磁带虽小，但带宽与VHS一致，加上适配盒就可以在普通VHS型家用机上播放。

S-VHS-C格式。S-VHS-C格式的摄像机是S-VHS摄像机的小型化，具有体积小、重量轻、便于携带并且摄录的图像质量清晰度高的特点。

2) 8 mm格式

8 mm摄录一体机由日本索尼公司在1984年发表，得名于其使用8 mm(1/3英寸)磁带。由于磁带体积减小，与录音带尺寸相差无几，因而摄录一体机的体积大大减小，称为掌中宝。在1989年又推出了Hi 8 mm型，即高带8 mm，称为"超8"，采用新技术，使图像质量大大提高，如图3.8所示。

图3.8　8 mm磁带

3) DV 6 mm格式

这种格式最初是由日本和世界55个厂商制定的"消费用数字录像机规格"，简称"DV格式"。采用6 mm(1/4英寸)宽度的录像带，利用数字压缩的方法，将亮度和色度信号分别记录。可以将图像输入计算机编辑，使用更加方便。图像清晰度和声音的效果都达到了专业级的水平。

4) Digital 8 mm格式

这种格式的摄像机，体积、形状与Hi 8 mm格式的摄像机相似，所摄录图像效果和音质更加逼真，也可通过数据线将图像和声音导入计算机中进行编辑。

3.2　摄像机的基本结构

3.2.1　镜头

　　与照相机的镜头形式相似，摄像机的镜头也是由若干组透镜组成的，被摄景物通过镜头成像在摄像器件上。镜头可分为固定镜头和变焦镜头。固定聚焦镜头又可分为标准镜头、长焦镜头和短焦镜头。而变焦镜头则是把这三类镜头组合在一起，并可以在相互之间连续变化。现在广泛使用的是变焦镜头。变焦镜头的最长焦距与最短焦距之比称为变焦倍数。

　　摄像机镜头的作用是摄取景物图像，所以被摄对象的成像质量在很大程度上取决于摄像机镜头的好坏。摄像机镜头由许多组镜片组成，一般可分为调焦镜片组、变焦镜片组、像面补偿组和物镜组，如图3.9所示。调焦组可以手动调节，也可以采用机器自带的自动调节，在拍摄时让景物清晰成像；变焦组和像面补偿组按照一定规律移动，在调节镜头焦距时，可以改变图像放大的倍率。同时，像面补偿组的移动调节可以保持影像稳定；物镜组使被摄景物正好在CCD的靶面上成像，并保证镜头组与CCD的靶面有一定距离，便于安置分光棱镜等，这一段距离也称为后焦距。

色温滤色镜　　　　分光系统

变焦镜头

图3.9　镜头系统

知识链接 ..

每台摄像机的镜头前端都标有1：1.4、1：1.6，f=3.6～72 mm，37或者44。

f=1：1.4、f=1：1.6等数值表示光圈孔径的大小。比值越大，光圈的孔径越大，成像的照度就越高，影像信号的强度也就越大；反之亦然。光圈的调整系统有自动和手动光圈控制两种方式。自动光圈系统可以根据所拍摄景物的环境亮度进行自动调节，确保摄像机在一定的照明条件范围内稳定地工作，从而确保拍摄出来的影像亮度正常。当被摄景物过亮或过暗时，可以把光圈调节系统调节到"手动"位置调整光圈以获得比较合适的影像。手动调节要根据实际景物的亮度为基准来调节，多数情况下，根据经验选择光圈。

f=3.6～72 mm等数值表示摄像机可调焦的长短，一般分为长焦、中焦和短焦。

37或者44表示摄像机镜头的口径，可据此选配直径相同的UV镜、滤光镜、广角镜等。

3.2.2 摄像单元

摄像单元的作用是把经过镜头送入的光信号转变为电信号，再经过各种电路处理，最后得到被称为视频信号的电信号。

1. 摄像器件

摄像机使用的摄像器件可以是摄像管或CCD芯片。外界景物通过镜头所成的像恰好落在摄像器件的感光面上。感光面上排列着许多感光小单元，称为像素，如图3.10所示。每个像素都可把感受的光线变成电信号。在同一面积的感光面上，像素越多，分辨图像能力越强，获得图像的清晰度也就越高。我们把分辨图像的能力称为解析力(分解力)，用在整个画面的水平方向上能分辨多少黑白相间的线条来表示。例如，水平分解力为600线(TV线)，表示在荧光屏上有600条黑白相间的垂直线条能看清楚。

CCD芯片

图3.10 像素

▌▌▌知识链接 ·········

摄像器件的各个像素将产生各自对应图像的电信号，其中包含了图像的亮度、对比度、色度等各种信息。图像的亮度是指整个图像的明暗程度；对比度是指图像中亮暗部分的对比程度(或黑白反差度)；色度包括色调和色饱和度，色调表示图像的颜色，色饱和度表示颜色的浓淡深浅。所有这些电信号送到后面的电路中进行加工处理。

2．信号处理电路

图像信号处理有许多环节、方式与步骤，这里介绍主要几部分。

1) 增益

即电路对信号的放大。从摄像器件送出的电信号非常微弱，必须通过电路把信号放大到一个标准值，以便送到录像机及监视器的荧光屏上。信号的大小随被摄对象的明暗发程度变化而变化。在光线较暗的场合拍摄，光圈开到最大仍不能得到正常的图像，这时就需加大增益，如图3.11所示。增益的单位是分贝(dB，1 dB=0.1B/s)。信号每放大一倍，相当于增益增加6dB。正常的增益是0dB，增益一般分为+6dB、+9dB、+12dB、+18dB、+24dB等若干挡，应根据不同的环境场合选择使用。

图3.11　增益及其效果

▶ 特别提示

增益越大，摄像机在暗处拍摄能力越强，其灵敏度便越高，摄像机灵敏度指标可表示为当一台摄像机处于最大增益时，拍出亮度合适图像的最低环境照度，单位用勒克斯(lx，$1lx=1lm/m^2=1cd\cdot sr/m^2$)表示。但是，增益越大时，电路中的噪声也同时被放大，在图像上表现为杂波增加，颗粒变粗，信杂比(有用信号与杂波之比)下降，画面质量受损。

2) 白平衡

与摄影中的白平衡(White Balance)一样，白平衡也是图像信号处理电路中的一个重要

环节，直接关系到图像色彩还原的准确程度。现在摄像机都具备自动白平衡及手动白平衡功能。自动白平衡使得摄像机能够在一定色温范围内自动地进行白平衡校正，其能够自动校正的色温范围为2500～7000 K，超过此范围，摄像机将无法进行自动校正而造成拍摄画面色彩失真，此时就应当使用手动白平衡功能进行白平衡的校正。

手动调节白平衡需要找一个白色参照物，如白纸、白墙等，有些数码摄像机备有白色镜头盖，这样只要盖上白色镜头盖就可以进行白平衡的调整了。操作过程大致如下：把摄像机变焦镜头调到广角端，将白色镜头盖(或白纸)盖在镜头上，盖严；白平衡调到手动位置，把镜头对准晴朗的天空，拉近镜头直到整个屏幕变成白色；按一下白平衡调整按钮直到寻像器中手动白平衡标志停止闪烁(不同的机型，其表示方法有所不同)，这时白平衡手动调整完成。

知识链接

摄像机将其拍摄下来的信号经荧光屏还原成图像显示出来时，应该仍能反映出原来的颜色，这就是色彩还原。自然界物体的颜色都可分解成红、绿、蓝三种基本颜色，在摄像机中只要对这三种基本颜色分别进行放大处理即可合成各种色彩。白平衡电路实际上就是可对这三种颜色对应电信号分别调整放大的电路。因为白色刚好包含了全部三基色，如果白色调好了，其他色也就正确了。而且白色也是一种敏感的颜色，最容易看出是否偏色。因此，摄像机调白平衡是以白色物体为基准，调整电路中对红、蓝两种颜色的放大量(绿色的放大量保持不变)，以达到白色平衡，使其输出到电视机荧光屏上时，能够不偏色地显示出原白色图像。只要白色图像正确还原了，其他颜色图像也就能够得到正确显示。

案例导入

图3.12　电视文艺片《黄河神韵》截图

拍摄出来的画面有时偏黄或是严重偏红，又或者是颜色总是与实际的不大相同，其实这就有可能是白平衡设定出错了。其实，有时我们也利用白平衡的调节，使拍摄的画面出现某种偏色，以整体的画面色调表现主体。如图3.12所示，电视文艺片《黄河神韵》在调节白平衡拍摄时，有意将画面偏向暖色调，使黄

河水更显得浑厚，更有历史的厚重感，拍摄的人物也显得更加淳朴，富有黄河地域色彩，发挥了色彩效果的表现力。

3) 信号数字化

对图像信号进行数字化处理是当今的发展趋势。数字化后的信号在进行传输、处理和存储时有许多优点，如抗干扰能力强、稳定性好、损耗小。易于组件集成化，便于大量快速存储，便于与计算机联机处理等。数字化是摄像机提高使用性能、增加新功能(如数码变焦、油画、频闪、静帧效果等)的基本条件。

3．控制电路

摄像单元中，还有许多控制电路，用以控制摄像机的各种功能。

有些功能是自动控制，如自动聚焦、自动光圈等。通常自动控制是通过检测电路以检测出偏离状态，经过比较计算，产生一个误差电压，再送到控制电路将偏离状态纠正成正常状态。有些功能是手动控制，使用时应根据实际情况进行操作。

3.2.3 录像单元

录像单元就是一台录像机，其功能是把摄像单元送来的视频信号和话筒送来的音频信号转换成磁信号记录在磁带上，它也可以作为放像机来使用。录像单元由机械系统(带仓、磁头、走带机构)和电路系统(记录与重放电路、伺服电路、控制电路)两大部分组成。

1．机械系统

1) 带仓

带仓是放入和取出磁带盒的精密机械系统，通过触按EJECT按钮，带仓可自动升起，便于取放磁带。

2) 磁头

磁头是录像机的重要器件。它的功能是把电信号转变成磁信号。录像机的磁头包括音频磁头、视频磁头、消磁磁头和控制磁头几种。

特别提示

视频磁头是录像机中最容易损坏的部件，保持清洁的使用环境，使用高质量的磁带和养成良好的使用习惯对提高录放质量和延长机器使用寿命，都是非常重要的。

3) 走带机构

当磁带放入带仓后，走带机构会把磁带从带仓中拉出并缠绕在磁鼓上(称为穿带)。录

像开始后，走带机构中的主导轴与压带轮负责驱动磁带，使磁带以标准速度匀速运行。录像完成后，则可使磁带从磁鼓上退下并自动收进带盒中(称为退带)。

2．电路系统

1) 视频信号记录与重放电路

记录电路对从摄像单元送来的视频信号进行亮度与色度信号的分离、亮度信号调频、色度信号降频、预加重等技术处理后再录制。放像时，重放电路则把从磁带上获得的信号进行色度信号升频、亮度解调、去加重等处理而得到标准视频信号。

2) 音频信号记录与重放电路

从送入录像机的声音信号(话筒和线路)中选出一路，经放大处理后，送到声音录/放磁头录制。重放时，从声音录/放磁头拾取微弱信号，经放大处理后送出。

3) 伺服电路

伺服电路能精确控制磁鼓旋转的速度及磁带行走的速度，使两个速度保持同步，录制时能在磁带上录出标准的磁迹，重放时保证磁迹与磁头对准，使磁头在高速旋转时能准确地从视频磁迹上拾取信号，从而保证图像质量的稳定。

图3.13　寻像器

4) 控制电路

控制电路可通过控制按钮的操作确定录像机的工作状态，控制磁带的运行。还可通过自动控制电路进行带头带尾自动检测、长时间暂停后自动停机、潮湿自动停机等自动控制功能的实现。

3.2.4　寻像器

摄像机的寻像器实际上是一个微型监视器，其作用是用来取景，只有在通电的情况下才能使用，如图3.13所示。

▚▚▚▎ 知识链接 ···

　　寻像器的荧光屏一般多为黑白显像管，显现的是黑白图像。寻像器前面加有一个目镜，该目镜是一个凸透放大镜，目镜与荧屏的距离是可调节的，以适合不同人眼的屈光度，便于看清细节。寻像器的画面上还可以显示各种文字、数字、符号等说明字符，以及摄像机的工作状态指示、自动告警指示等。

3.2.5　附件

1．交流电源适配器

交流电源适配器可以把220 V交流电压变成低电压直流输出，通过线缆送到摄像机上，作为摄像机的电源。一般输出直流电压有6 V和12 V两种。交流电源适配器通常也具有充电器的功能，可以对充电式电池进行充电。

2．电池

在没有交流电的地方，摄像机用电池来供电。摄像机用的电池是充电电池。此外，作为记忆时钟和日期的电源，通常是另外用1或2枚纽扣电池，这种电池不能充电，但由于耗电极少，所以能用很长时间，不必经常更换。

3．录像带

录像带用来记录、储存信息。录像带不像录音带，它没有A、B面之分，不能翻面使用。磁带的底边有一录制检测用方孔，孔上有防误抹片遮挡时可以录制；把防误抹片拨开露出检测孔时可禁止录像机进入录制状态，此时只能放像。

3.2.6　输入/输出接口

输入/输出接口是数码摄像机进行影像输出的主要通路，虽然现在市场上数码摄像机的种类繁多，机型各不相同，但一般都具有以下接口，如图3.14所示。

1) S输入/输出端子(S-VIDEO IN/OUT)

S输入/输出端子的作用是输入和输出S端子信号，需要与其他设备如电视机或采集卡的S端子相连。S信号传输的图像质量比AV端口传输的信号质量好。应当注意的是，S端子并不传输音频信号，因此通过S端子连接电视的同时还应当通过摄像机的AV输出将音频与电视机的AV输入相连接。

图3.14　输入/输出接口

2) 话筒插孔(PLUG IN POWER/MIC)

话筒插孔可以连接外部话筒，进行声音的录制。此插孔也可以插接"插入接通电源"式话筒。接通外接话筒时，机内话筒不工作。

3) 视音频输入/输出接口(AUDIO/VIDEO IN/OUT)

此插孔可以输入和输出音频以及视频信号，用于连接电视或从其他设备输入信号，可以用此孔进行录像带的复制、电视节目的录制以及视频信号的监视。

4) USB插孔

具有数码照相功能的摄像机有此插孔，其作用是连接到计算机的USB接口对闪存卡的文件进行操作。

5) IEEE 1394接口

此接口用于与计算机的IEEE 1394接口进行连接，以传输摄像机的活动画面及音频。

6) 耳机插孔

此插孔用于接耳机监听拍摄或放像时的声音。使用耳机时，摄像机的扬声器不发出声音。

3.2.7　按钮、开关

摄像机品牌不同，许多控制、操作、调整按钮也不同，可以参看各机的说明书。下面介绍一般在各种摄像机上都有的一些按钮开关。

1) 电源开关(ON/OFF)

电源开关用于接通或切断摄像机的电源。有些机器此开关增设一挡，可单独接通录像单元的电源，用于放像或编辑磁带。专业摄像机的电源开关一般有三个挡位，ON/OFF是开关状态，VCR是录放像状态，CAMERA是拍摄状态。将摄像机电源开关置于CAMERA状态。

2) 弹出钮(OPEN/EJECT)

按下此钮，带仓即弹出，便于取出或插入录像带。

3) 磁带操作钮

磁带操作钮分别使磁带停止、倒带、快进、放像、暂停、录制。录像时录制钮应与放像钮同时按下。

有些机器还有后配音钮与插入编辑钮，与放像钮配合使用，可在已录制的磁带上后配音或修改图像。

4) 开始/停止钮

通常在持机的右手大拇指所在的位置设有一个红色的开始/停止钮。在摄录像时，把它按一下即开始录像，磁带行进，再按一下，录像暂时停止。

5) 待命钮(STAND BY)

摄像机处于摄录暂停状态时，若短时间内不再拍摄，可按下此钮，这样能节省电池能量的消耗，并防止误触其他钮。解除此状态时仍用此钮。

6) 电动变焦钮

按该钮的T端，被摄对象变近、放大；按W端，被摄对象变远、缩小。

7) 跟踪调节钮

在磁带重放时，调节此钮可获得信杂比最好的图像。若调偏，画面可能出现杂波。

▮▮▮ *知识链接* **摄像机使用一般步骤** ······················

(1) 给电池充电(使用专用电池和专用电池设备)。

(2) 安装电池磁带(安装时确认摄像机电源处于关闭状态，插入录像带后要确认伺服系统绕带完毕)。

(3) 将开关打到拍摄挡(一般有OFF、VCR拍摄、拍照和观看CAMERA)，按菜单(MENU)键打开菜单，设置日期和时间及其显示方式和格式；设置同期声记录的声道以及是否混合音频；设置记录格式为DV或DVCAM；设置液晶显示屏的显示方式。

(4) 用正确的方法握住(很重要，方便操作和保持稳定，参考稳定拍摄基本要求。可用三脚架)。

(5) 取下镜头盖，调节白平衡。

(6) 对着要拍摄的对象取景，按下开始拍摄的按钮(一般在调OFF、VCR拍照和CAMERA的中间)，移动并调节变焦(特写、广角)。

(7) 按OFF按钮结束拍摄。

(8) 观看(液晶显示屏、连到电视)，通过IEEE 1394接口采集到计算机编辑。

3.3 数码摄像机的选购、保养和维护

目前市场上，数码摄像机的主要品牌包括索尼、佳能、松下、JVC、日立、东芝和三星。面对新品层出不穷的数码摄像机市场，要挑选一台如意的数码摄像机甚至比挑选数码照相机更让人无所适从。因此，如何选购、保养和维护数码摄像机尤为重要。

3.3.1 数码摄像机的选购

目前，市场上摄像机的种类、型号很多，如何根据自己的需要和经济条件，购置一台较理想的数码摄像机，是准备购机者十分关心的问题。

1. 选购前应考虑的几个问题

1) 制式

电视信号的标准简称制式，可以简单地理解为用来实现电视图像或声音信号所采用的一种技术标准。彩色电视机的制式一般只有三种，即NTSC、PAL和SECAM。

不同国家的电视制式不同，尤其在国外或我国香港、台湾购买数码摄像机，尤其要注意制式问题。我国的彩色电视制式为PAL制，黑白电视体制为D/K制，即我国的电视制式为PAL-D/K制。如果选用的摄像机不是PAL制，而是NTSC制式或者SECAM制式，则摄录的节目不能在PAL制录像机、电视机上放映。所用的磁带也不一样，除非使用多制式录像机、电视机，否则，非PAL制式摄像机在国内使用极不方便。

> ▮▮▮ *知识链接* ···
>
> NTSC彩色电视制式是1952年由美国国家电视标准委员会指定的彩色电视广播标准，它采用正交平衡调幅的技术方式，故也称为正交平衡调幅制。美国、加拿大等大部分西半球国家以及中国的台湾和日本、韩国、菲律宾等均采用这种制式。
>
> PAL制式是联邦德国在1962年指定的彩色电视广播标准，它采用逐行倒相正交平衡调幅的技术方法，克服了NTSC制相位敏感造成色彩失真的缺点。联邦德国、英国等一些西欧国家，新加坡、中国内地及香港、澳大利亚、新西兰等国家采用这种制式。PAL制式中根据不同的参数细节，又可以进一步划分为G、I、D等制式，其中PAL-D制是我国内地采用的制式。
>
> SECAM制式意为顺序传送彩色信号与存储恢复彩色信号制式，是由法国在1956年提出、1966年制定的一种新的彩色电视制式。它也克服了NTSC制式相位失真的缺点，但采用时间分隔法来传送两个色差信号。使用SECAM制的国家主要集中在法国、东欧和中东一带。
>
> 为了接收和处理不同制式的电视信号，也就发展了不同制式的电视接收机和录像机。

特别提示

购买时可以看说明书、摄像机标牌型号及后缀区别制式，或者用连线试机的方法检验。

2) 目的及用途

不同厂家和型号的数码摄像机在拍摄画质上因拍摄者使用的时间、地点不同而有所差异。某些型号适合在室内使用；而某些在室外拍摄时能有更好的画质，在弱光下拍摄的质量就会有很大差别。此外数码摄像机的外形也千差万别，紧凑型的产品更易于携带，而有些产品虽然机体稍大但操作手感较好，更适合拍摄者长时间使用。可以在选购前列出几项可能的用途，根据这些用途以及希望达到的画质来决定要什么样的外形，以及具有特定功能的某种规格产品。

特别提示

经济问题也是购机时不得不考虑的一个主要因素。而作为高档电子消费产品，优质的质保服务也是必须关注的一个问题。

2. 选购的一般步骤和方法

确定了自己的数码摄像机用途、预算等方面要求后，会发现市场上符合自己要求的型号很多，难以取舍。同档次不同品牌的数码摄像机在各方面还是有很大的差别，选购数码摄像机之前，一定要了解市场行情，多跑几家商场，多在网上查阅资料，也可以向熟悉摄像机性能和基本操作的朋友请教，仔细了解机型、功能、画质、价格、售后服务等有关情况，从中选择合适的产品。具体挑选时应注意以下几点：

(1) 先检查外包装，看包装箱是否开封，是否陈旧。

(2) 检查内包装，是否完整、干净、紧凑。

(3) 清点装箱机件。对照说明书上的装箱清单，清点主机、附件是否齐全。查看说明书是否与本机相符，了解本机主要性能特点。

(4) 检查摄像机及附件外观。查看是否明亮、整洁，有无碰撞痕迹，商标、标牌、批号是否清晰、完整。检查镜头等主要部件和寻像器等活动部件有无问题，是否为旧货或伪劣产品。

(5) 通电试机检查。逐项检查开关功能是否灵活、顺畅、有效。目前许多大型电器商店都有数码摄像机摆出来供拍摄者试用，切身的体验有助于做出正确的决定。

检查没有发现毛病，即可办理购机手续。

知识链接

　　数码摄像机成像元件的发展已经进入百万像素时代，目前主流的产品都采用了至少80万像素的高品质CCD，少数高端产品甚至达到了惊人的400万像素。事实上这动辄几百万的像素唯一的好处就是能使数码摄像机拍摄出不逊色于普通数码照相机的静态图片，对于动态视频画质的提高作用微乎其微，因此拍摄者为高像素数码摄像机多付出的钱实际上是购买数码摄像机的数码照相机功能，这样的产品适合那些希望同时拥有这两个功能的用户。对于想要进行高品质动态视频拍摄者，更应该关注的是数码摄像机采用的CCD面积的大小，因为CCD的面积在动态视频方面远比其像素值重要。

3.3.2 数码摄像机的保养和维护

　　在使用完数码摄像机以后，我们要对其进行正确的维护和保养，让数码摄像机一直保持良好的工作状态。

1. 注意事项

　　数码摄像机使用中的注意事项如下：

　　(1) 拍摄时避免镜头直对阳光损害CCD。

　　(2) 寒冷的冬天，从室外进入室内机器容易结露，像人戴的眼镜一样。正确的方法应该是放置在密封的塑料袋中，待机器与室内温度一致时再取出。

　　(3) 拍摄完毕保存时，一定要取出磁带和卸下电池。

　　(4) 尽量避免在雨天、雪天拍摄，如要拍摄要更加妥善防护。

　　(5) 避免在低温下长时间拍摄，防止机器提前老化。

　　(6) 保存时应该尽量放置在干燥地方，避免机器受潮。

　　(7) 镍铬电池充电时，一定要先使用完再充电，防止产生记忆效应，锂电器不在此列。记忆效应指的是当电池电量尚未完全消耗前充电，电池的电力容量会减小。

　　(8) 一定要定期清洗磁头，一般拍摄30～50小时后清洗一次，请使用专用清洗带，清洗时不要超过10 s。

特别提示

　　为避免强烈阳光可以考虑加上遮光罩。各种口径的 UV 镜可以最大程度地保护镜头不受伤害，并带来其他一些好处。

2．清洁保养

摄像机如果长期使用而又不注意保养清洁，磁头就会出现结垢或结灰的现象，从而影响拍摄和播放质量。清洁带的使用能有助于改善拍摄的效果。

使用方法如下：

(1) 使用时，以放置录像带同样的方式将清洁带放入摄像机中。

(2) 按PLAY键，等待最多10s后，按STOP键。

(3) 取出清洁带(勿倒带)再观看播放和录制的图像。

(4) 如果图像没有恢复正常，重复前面提到的三个步骤。但是重复操作不要超过四次。

特别提示

在每次使用清洁带时勿倒带，一直使用到清洁带卷到头为止。另外，清洁带不能持续使用太长时间，否则会导致磁头的磨损。而且，最好购买专用清洁带，以确保清洁带本身的质量。

3．电池保养

镍镉或镍氢电池要避免因记忆效应而缩短使用寿命。使用这类电池时最好等电池电量完全用完后再加以充电，这对延长电池使用寿命很有帮助。

充电电池在使用之前先充好电，若是在温度较低的情形下使用较为耗电。可以预先准备是拍摄时间2～3倍分量的电池。摄像机不用时最好放在防潮箱内(在可以密封的箱子内放入干燥剂即可，干燥剂可在药房或摄影器材店购得)，因为摄像机镜头有可能因为湿气而发霉。通常使用的锂电池无记忆效应问题，但锂电池单价较高，并且也不是每种厂牌或机型皆有配备锂电池。

知识链接

当数码摄像机聚焦在表面黑暗、有光泽或反射光太强、反差太小、快速移动的物体时，如白色的墙壁、水面、玻璃等，或者一部分靠近摄像机而另一部分离得太远的物体时，最好使用手动变焦，自动变焦可能会不准。

在长时间静止拍摄后，自动聚焦部件会产生"惰性"(即"静止"或"不动"的惯性)，再移动拍摄其他被摄对象时，摄像机可能聚焦不清。这时，只要按动推拉按钮进行变焦或快速移动摄像机就可以激活聚焦部件，进行自动聚焦了。如果摄像机使用频率较高，两三年后特别容易发生这种情况。

3.4　稳定拍摄的基本要求

　　保持画面的稳定是摄像最基本的也是最重要的要求，不管是推、拉、摇、移、俯、仰、变焦等拍摄(我们将在摄影摄像创作中加以详述)，总是要围绕着怎样维持画面的稳定展开工作。而影响画面稳定的主要因素来自于拍摄者的持机稳定。掌握正确的持机方法是每个摄像者必备的基本功，有了过硬的基本功才能在拍摄时操作的得心应手，拍摄出高水平的影像作品。

3.4.1　手握拍摄

　　手中握持摄像机的方法，是最常见的方式，但不是推荐的最佳拍摄方式，多是连续移动机位的画面拍摄，不能及时使用三脚架时进行使用的。例如，旅游时的前进中，婚礼拍摄时的迎接亲场面等，因时间紧而画面珍贵没时间架设脚架，而画面又没有重拍的机会，那么用手握持摄像机就能发挥其灵活性了。

1. 握持方法

　　摄像机握持方法包括标准握持方式、半跪拍摄、举拍和倚靠拍摄，如图3.15所示。

<p align="center">图3.15　摄像机握持方式</p>

　　采用站立拍摄时，用双手紧紧地托住摄像机，肩膀要放松，右肘紧贴体侧，将摄像机抬到比胸部稍微高一点的位置。左手托住摄像机，帮助稳住摄像机，采用舒适又稳定的姿势，确保摄像机稳定不动。双腿要自然分立，约与肩同宽，脚尖稍微向外分开，站稳，保持身体平衡。

采用跪姿拍摄时，左膝着地，右肘顶在右腿膝盖部位，左手同样要扶住摄像机，可以获得最佳的稳定性。这种拍摄姿势，在拍摄儿童画面时十分有用，用与儿童相似的视角来拍摄记录这些画面会增加情节的趣味性。

在野外或者不方便携带三脚架拍摄时，主要是在拍摄现场就地取材，借助桌子、椅子、树干、墙壁等固定物来支撑、稳定身体和机器，如图3.16所示。姿势正确不但有利于操纵机器，也可避免因长时间拍摄而过累。另外因为倚靠物的高度不同，增加了拍摄画面的视角变化的多样性，也增加了画面镜头语言的多角度运用，使得画面的情趣性也会增加很多。

图3.16 肩扛摄像机拍摄

2. 非常规角度拍摄

非常规角度拍摄包括低角度齐腰拍摄和高角度过头拍摄，可以拍摄到一般视角观察不到的场景。例如，模拟小动物的观察视角，就需要低角度拍摄；如果在一个家庭聚会的圆形餐桌前，就可以把摄像机举过头顶来拍摄一个其乐融融的大家庭举杯的全景画面。

➤ 特别提示

非常规拍摄的姿势在操作时都是处于人体与摄像机连接非常不稳定的状态，所以通常这样的拍摄都不能保持比较长的时间，可以使用广角镜头减少抖动的发生，同时在拍摄时更要保证不要移动机位，以防引起更大的不稳定情况发生而造成拍摄失败。

3. 不正确拍摄方式

有些人喜欢单手持机边走边拍，看上去蛮潇洒，但实际拍摄出来的画面抖动得很厉害。拍摄时应尽量避免边走边拍，除非实在需要。观看者对抖动画面的忍耐程度是有限的，谁也不愿享受晕船般的感觉，即使原本讲述的故事很精彩，画面十分绚丽，而镜头却总是摇摇晃晃，片子的可视性就会大大降低。

3.4.2 借助三脚架拍摄

图3.17 摄像用三脚架

摄像中三脚架的使用很广泛，只要是条件允许，能使用三脚架，就必须使用，因为得到一个清晰的画面是很重要的。另外摄像机的推、拉、摇、移拍摄方式中，推、拉、摇三种拍摄如果借助三脚架拍摄，画面效果会有很大的改善。

1. 三脚架的选择与使用

保持持机稳定的最好方法是利用摄像机三脚架，用带云台的三脚架来支撑摄像机效果最好。这样不但会有效防止机器的抖动，保持画面的清晰稳定、无重影，而且在上下移摄与左右摇摄时也会运行平滑、过渡自然，如图3.17所示。另外，还可以利用控制摄像机的遥控器和控制云台的遥控器来完成拍摄的全部过程。

> **知识链接**
>
> 摄影与摄像都需要三脚架，但两种三脚架的设计因实际功能不同而有很大的区别。摄影时图片是以单张拍摄为主，三脚架各连接部件越稳固越好。而摄像用的三脚架因为需要实现镜头的摇移表现，对三脚架要求稳固，而云台的要求则除了摄像机固定时稳固外，还要实现顺滑的摇动和俯仰功能，并有一定的阻尼。所以在选购三脚架时，不要把两种不同功能性的表现混为一谈。摄像用的架子不能用图片摄影的架子来代替。

2. 加固三脚架

三脚架一定要选用坚固的，并把它放在稳固、平坦的表面上，尽量远离震动源(如有汽车行驶的公路、震动的机械)。如果有风，可以在三脚架上配搭重物以加大其稳定性，如背包、石块等；同时，降低三脚架的高度来减少其震动也是一个关键因素。

3.4.3 镜头的使用

1. 多使用固定镜头

在拍摄时要多运用广角镜头(固定镜头)，将变焦镜头调到广角(W)的位置进行拍摄。

因为如果将镜头调到最大倍数的变焦位置(T)时，只要稍微有一点颤抖都会使镜头产生相当大的晃动，放像时画面抖动很厉害，让人看得头昏眼花。

2．少用大变焦及数码变焦

在旅游或其他拍摄情况下，一些用户喜欢推拉镜头从广角一下子推到长焦，用大变焦记录画面，甚至连数码变焦也打开，把图像拍摄的很大，实际上这种操作是不可取的，原因如下：

(1) 变焦比越大的拍摄，持机稳定性越难，很容易造成画面的抖动。

(2) 变焦比越大，画面构图变化越明显，在没有仔细斟酌的情况下拍摄，这样画面构图会影响整个镜头的拍摄质量。

(3) 数码变焦的打开，实际上是对正常拍摄的画面进行剪裁，画质损失随着数码变焦的倍率增大而增大。所以尽量少使用大变焦拍摄，不用数码变焦拍摄。

本 章 小 结

摄像机按照摄像带规格和种类区分，主要分为家用级摄像机、业务级摄像机和广播级摄像机三大类：家用级摄像机体积小、重量轻、功能多，使用操作简便，价格低廉；业务级摄像机一般常用于教育部门的电化教育及工业监视等系统中，性能指标比较优良，价格相对较低；广播级摄像机一般用于电视台和节目制作中心，质量要求较高，价格昂贵。

摄像机一般由镜头、主机、寻像器、话筒、附件等几部分组成。所有的摄像机工作的基本原理都是一样的，把光学图像转化成电子信号。即景物通过透镜组聚焦在摄像器件的"靶面"上，将光学图像变成电信号，并经过电路处理后，送到录像单元，记录在磁带(或磁盘)上。话筒拾取声音信号并将其变成电信号，与图像信号同时记录在磁带(或磁盘)上。

市场上摄像机的种类、型号很多，要根据自己的需要和经济条件购置。在国外或我国香港、台湾地区购机时应特别注意制式问题。要认真检查内外包装，开箱检查机身、附件，并通电试机。使用数码摄像机时，以及使用之后，都要注意数码摄像机的维护和保养，要注意对机身、镜头、显示屏、电池的保养，要了解自动变焦不准的原因和处理办法。

保持画面的稳定是摄像最基本的也是最重要的要求，在推、拉、摇、移、俯、仰、变焦等拍摄时，维持画面的稳定是基础。而影响画面稳定的主要因素来自于拍摄者的持机稳

定。因此摄像时能使用三脚架时必须使用三脚架。连续移动机位的画面拍摄，不能及时使用三脚架时常会用手中握持摄像机的方法，多采取标准握持方式、半跪拍摄或倚靠拍摄以尽量保持画面稳定。

另外，多使用固定镜头，少用大变焦及数码变焦拍摄，能够较好地保证画面稳定，从而取得比较好的画面效果。

 复习题

1．名词解释

寻像器　　　　音频　　　　视频　　　　广播级摄像机　　　　PAL制式

2．思考题

(1) 摄像机的种类有哪些？

(2) 摄像机的基本结构包括哪几个部分？

(3) 稳定拍摄基本要求包括哪几个方面？

(4) 如何挑选一款理想的摄像机？

(5) 摄像机的保养和维护中需要注意哪些事项？

3．实训题

(1) 在市场上作实际调研，任意挑选五种品牌或型号的摄像机，区分它们的一般功能和特殊功能。

(2) 使用不同的方法，保持摄录画面的稳定性。

(3) 练习手持、肩扛执机方式，掌握执机要领。

(4) 练习固定执机方式，掌握执机要领。

第4章 曝光与测光

【教学目标】

本章介绍拍摄曝光的原理、概念和主要技法。学习摄影曝光技法，并分析实际拍摄中如何运用各种曝光技法，是实施精确曝光控制的重要基础。学习完本章后，能够达到：掌握曝光的基本原理、理解曝光的概念；理解曝光与影像质量之间的关系；认识曝光器材、测光器材及其功能；掌握测光与曝光之间的关系；掌握测光的主要方法和技巧；掌握曝光的主要方法和技巧；正确理解合适曝光和正确曝光的关系。

【教学要求】

知识要点	能力要求	相关知识
拍摄曝光	(1) 正确认识曝光 (2) 曝光模式	(1) 曝光与影像质量 (2) 影响曝光的客观因素 (3) 照相机主要曝光模式 (4) 摄像机曝光模式
测光系统	(1) 测光原理 (2) 测光表测光模式 (3) 测光方法	(1) 平均测光、中央重点测光、点测光与矩阵测光 (2) 照度测量、亮度测量和闪光测量 (3) 直接测光与替代测光 (4) 机位测光与近距离测光 (5) 光比测光
拍摄曝光实用技巧	(1) 摄影曝光方法 (2) 摄影曝光实用技巧 (3) 摄像曝光调节	(1) 平均曝光法 (2) 区域曝光法 (3) 直方图监控曝光 (4) 曝光优化 (5) 包围曝光 (6) 寻像器监控曝光 (7) 光学调节与电子调节

曝光是摄影摄像最基本也是最重要的技术。高质量的影像需要以准确的曝光为前提。准确的曝光又离不开准确的测光。学会曝光很容易，但真正掌握这项技术不仅需要掌握理论知识，还需要长期实践经验的积累。

现在很多照相机都有自动曝光功能，但在实践中有时会产生不正确的自动曝光效果，本章我们将探讨这种失误的原因及改进的具体方法。现在的照相机普遍具有测光系统，这表明测光技术的掌握对广大摄影爱好者具有普遍而实际的意义。

影视摄像中正确的曝光是非常重要的。如果前期拍摄中曝光不准，后期就很难校正素材。摄像师要根据光源条件、拍摄对象，对摄像机进行光学和电子调整，使拍摄的信号幅度尽可能接近标准幅度，但又不超标。

📝 案例导入

当我们在拍摄景物时，无论使用什么照相机，无论什么样的存储方式，都会得到一幅图片。但是图片的效果如何，是否准确地再现了景物原有的质感、影调和色彩，就会有很大差别。如果拍摄曝光正确，就能得到质量精美的画面；如果曝光不正确，得到的就会是各种各样失败的照片。如图4.1所示，曝光过度会造成缺少细节，正确曝光才能表现白鹭更丰富的层次。


(a) 正确曝光 (b) 错误曝光


图4.1　正确曝光和错误曝光

4.1 拍摄曝光

按下快门钮，在快门开启的瞬间，光线通过光圈的光孔使数码照相机的传感器或传统照相机的胶片感光，这就是摄影曝光。影像的密度由曝光的多少决定。此外，曝光还影响影像的清晰度与色彩。

摄像曝光就是根据景物的亮度及其分布情况，通过曝光控制装置对进入摄像机的光线进行有效控制，使摄像机输出一个正确的视频信号。从而获得与景物相似的明暗层次、质感、色彩的视频图像。它是摄像技术的一个重要组成部分，是摄像师应熟练掌握的基本技能。

4.1.1 正确认识曝光

曝光在摄影中意义重大，它会直接影响底片的密度、影调层次、清晰度和色彩等。一般从技术的角度衡量，经过曝光的感光材料有曝光正确、曝光不足和曝光过度等几种情况。如果把曝光作为造型的一种艺术手段来考虑的话，还必须有一个艺术标准。这个标准就是看它能否表达作者的创作思想、意图和感情；能否渲染环境气氛、产生意境；能否有较强的感染力。对于摄影摄像艺术来说，并没有一个绝对的界限来划分正确曝光与不正确曝光。因为根据被摄对象的不同、表达主题的不同，有时希望照片的色调明快，有时希望沉闷，在曝光控制上，要根据拍摄意图做些调整。

1. 曝光与影像质量

曝光正确时，感光材料的乳剂接受光照射的程度适宜，形成的潜影数量适中，经化学处理后获得的银粒影像密度合适。表现在照片上清晰度高，色彩好，同时被摄景物影调层次表现丰富，能够充分记录被摄景物的明暗关系及所有细节。

曝光不足时，底片上密度小，暗部没有层次，表现在照片上，影像灰暗、不通透，景物反差较小，暗部无层次，色彩不鲜艳，色调偏冷。

曝光过度时，底片上密度较大，景物高光部分的密度很大，看上去甚至完全不透明，缺乏层次。表现在照片上，影像浅淡，景物高光部分全是白的，分不出层次，色彩亮度较高但饱和度差，像褪了色一样，色调偏暖，如图 4.2 所示。

| (a) 曝光不足 | (b) 正常曝光 | (c) 曝光过度 |

图4.2　拍摄曝光

2．影响曝光的客观因素

影像曝光的因素来自于主观和客观两个方面。首先是主观因素的影响，摄影摄像曝光要根据拍摄者的主观意图进行创意构思和曝光。除此之外，无论是对于数码照相机还是数码摄像机来说，拍摄曝光都与光线强弱、感光度与器材性能等客观因素直接相关。

1) 光线强度

拍摄成像依靠光线照明，光源(亮度和照射方位)发射光线的强度决定着被摄物象的亮度，光源的强度越大，照度越大，物象越亮；反之，光源的强度越低，照度越暗。

拍摄中可能遇到各种环境，同一被摄对象在不同的环境中，有可能产生不同亮度，也将影响曝光，如图4.3所示。

图4.3　雪景

特别提示

在海滨、雪地、沙漠等明亮的环境中拍摄人物活动时，由于这类环境存在大量的反射光线，往往是被摄对象的亮度普遍提高，在这种情况下确定曝光组合，一般要提高一二级才能适应。

知识链接

自然环境中各个物体的表面对光线都具有不同程度的反射作用，在同样的光照条件下，不同的物体对光线的反射能力有强有弱，对摄影的曝光影响很大，物体对光的反射能力与其表面的结构和色调有关，表面结构光滑的物体比表面粗糙的物体反射光的能力强，亮度高。因此，在曝光时，要把被摄对象的反射光能力考虑在内。明亮而浅淡的物体，反光能力强、亮度高，应适当选用较高的快门速度或收缩光圈；粗糙而深暗的物体，反光能力弱，亮度低，应适当的用较低的速度或放大光圈，来满足曝光的需求。

2) 感光度与增益

无论是传统胶卷照相机还是数码照相机都有多种感光度可以选择。我们前面讲过，感光度高的对光线的敏感度高，只需要较小的曝光量就能满足拍摄曝光的需求；而感光度低的对光线的敏感度就低，需要较多的曝光量才能满足拍摄的需要。因此，同样受光条件下的被摄体，使用不同的感光度拍摄，曝光调节就不相同。例如，对ISO100应用f/8、1/125 s，那么对ISO200就需要f/11、1/125 s，或者ISO50用f/5.6、1/125 s，以此类推。

摄像机没有感光度的调节，只有增益的调节，一般也只有3挡，个别机型有超级增益。当光条件超出光学调节范围时，可加增益(gain)。电路每增加3 dB放大量，曝光的提升相当于加大半挡光圈，但杂波也随之增大，通常在弱光条件下使用电路增益调节。

特别提示

一旦感光度和增益确定，就是一个定值。我们知道照相机的感光度越高或者摄像机的增益越高，曝光需要的光线就越少，但是画质就越差，如图4.4所示。

超级增益在极弱光(最低照度可达1.5lx，甚至0.7lx)条件下使用，电路放大量可增加到36 dB。其缺点是信噪比下减，杂波最大，不到万不得已时不要用。

图4.4　高感光度拍摄

3) 器材性能

我们前面讲过，拍摄曝光主要靠光圈和快门的调节或配合来完成。光圈和快门在通光量上是可以互换的，当确定一定曝光量后，影像载体所接受到的感光强度，开大一级光圈与降低一级快门是等同的。

对于曝光来说，光圈与快门速度的准确性，照相机测光系统的性能都是直接影响曝光效果的潜在因素。因此了解机器这三者的性能，对取得准确的曝光效果是不可忽略的。

f/2、1/500s光圈大，前景模糊，但车、人之动态皆被凝固下来

f/5.6、1/60s，前景清晰度较上图位佳，车因慢速快门，略微模糊

f/16、1/8s,前景因光圈小，而呈现清晰的画面效果，车及行人则因1/8 s的慢速快门，模糊度增加，有流动的感觉

图4.5 光圈与快门结合

案例导入

在同一光照条件下对同一拍摄主体，光圈与快门速度的组合有多种，如f/2、1/500 s，f/5.6、1/60 s，f/16、1/8 s的光Ⅴ圈与快门速度的组合，它们的通光量均相等，用户可以根据自己的需要选用其中一组。

用户主要考虑被摄对象的态势是运动的还是静止的；被摄对象所处环境的明亮程度如何；画面的主体是否要通过景深的控制进行取舍；画面的整体基调、气氛是取暗舍亮还是取亮舍暗，还是以中间灰为基调，然后选择适合自己摄影目的的曝光组合，如图4.5所示。

知识链接 如何推算光圈和快门速度的组合？

不同的天气状态下，摄影所要采用的曝光组合将完全不同。例如，当采用ISO100 f/8、1/125 s时，各种常见天气情况下的曝光组合如下：晴天f/16、1/125 s；薄云遮日 F/8、1/125 s；光亮的阴天f/5.6、1/125 s；浓重的阴天f/4.0、1/125 s；明亮的雨天f/4.0、1/60 s；昏暗的雨天f/2.8、1/30 s。

资深的摄影师，无论什么样的光线环境，都能立即获得合适曝光度光圈和快门速度的组合。例如，在晴天拍摄风景，当看到感光度为ISO 400时，我们就知道这个设置是错误的；或者看到快门速度为1/30 s时，我们也能判断出这是错误的。

不熟悉这些曝光组合的初学者，在拍摄时常常会顾此失彼，有时会忘记及时调整感光度导致曝光严重不足等。唯一的方法就是平时经常练习曝光组合的推算，同时掌握如下技巧：熟记f/1.4~f/32之间的每一挡整机光圈的数值以及排列顺序；每放大一级光圈，则曝光时间(快门速度)应该减少一半；每缩小一级光圈，则曝光时间应该增加一倍。经过多次反复的训练以后，即能根据既有的曝光组合推算出新的光圈和快门速度组合。

4.1.2 曝光模式

1. 照相机主要曝光模式

照片的曝光是拍摄的最基本技巧，所以必须要清楚照相机有哪些曝光模式。照相机自动模式可以归纳为三类：全自动场景模式、自动曝光(automatic exposure，AE)模式和闪光模式。全自动场景中常见的有自动、人像、风景、运动、夜景和微距拍摄模式，主要适合摄影初学者使用；自动曝光模式包括光圈先决式、快门先决式、程序式和景深先决式(在第3章中已讲过)，主要适合有一定基础的用户使用，如图4.6所示；照相机内置的自动闪光、强制闪光、防红眼闪光，可供选择使用。

图4.6　照相机拍摄模式

　　特别提示

在一些比较高级的数码照相机和全部的数码单反照相机中，都可以看到M/A/S/P和Auto的选项：

M (manual mode)，全手动模式：光圈和快门速度均由用户设定。如果你需要全面控制光圈和快门来达到一定的目的，在室内光线不会有太大变化的环境下，刻意拍出过曝(over exposure)或曝光不足(under exposure)的照片等可以使用此模式。

A (aperture-priority mode)，光圈优先模式/光圈先决：用户设定光圈值，照相机自动计算出合适的快门速度，主要用来调整景深，这也是最常用的模式。但要留意快门的速度，避免出现快门比"安全速度"慢而出现手震的情况。

S (shutter-priority mode)，快门优先模式/快门先决：用户设定快门速度，照相机自动计算出合适的光圈值，主要是用来拍摄动态照片或夜景。用较快的快门来"凝固"飞快的

物体(如运动中的人物)或用较慢的速度来创作动感(如表达移动中的汽车)。

P (programmed auto)，程序模式：用户不用理会光圈快门，照相机会自动计算。需专心构图时不用理会光圈或快门。

Auto，全自动，等同傻瓜机：所有东西由照相机控制，包括闪光灯、光圈、快门、ISO值等，举起便拍。如果是学习摄影，则不要使用。

2．摄像机曝光模式

1) 自动曝光

摄像机的光圈调整也分手动与自动两种方式。带有自动光圈方式镜头的摄像机，根据被摄体的亮度自动控制镜头光圈的开大或合小，使CCD得到适当的曝光。有了自动光圈方式，只要摄像机对准被摄对象，镜头光圈就会自动调整到最适当的位置，拍摄出影像清晰的画面。

自动光圈的开大或合小主要是受被摄体照度影响的，光照充足时光圈关小，减少进光量，以防止曝光过度，这时的景深变深；而在较暗的环境下拍摄，光圈会开大以增加进光量，避免曝光不足，这时景深变浅。

2) 程式自动曝光

数码摄像机通常具有程式自动曝光(Program AE)功能，摄像机本身储存了几种针对一些特殊环境下拍摄的最佳拍摄方案，设计好了固定的光圈以及相应的快门速度，使用时用户只要切换到与拍摄当时相同环境的模式上，对准目标拍摄即可。预设的AE程式，一般常见有运动模式、人像模式、夜景模式、舞台模式、低照度模式、海浪模式、聚光灯模式等。

AE程式将复杂的曝光问题进行了简单化处理，但是其效果不尽如人意。用AE程式拍摄，往往会大大降低图像质量，而且现在的摄像机普遍存在这种现象，请谨慎使用这种功能，在自动光圈方式下拍摄不理想时还是采用手动调整光圈为佳。

4.2　测光系统

4.2.1　测光原理

不管什么样的自动测光系统，其工作原理都是一样的。

测光原理其实很简单，就是假设所测光区域的反光率均为18%来给出光圈快门组合参数。"18%"这个数值来源是根据自然景物中中间调(灰色调)的反光表现而定的，一般白色表面可以反射近 90%的光线。标准灰卡是一张(大约8英寸×10英寸)的卡片，将这张灰卡放置于主景同一测光处，则所得的测光区域的整体反光率就是18%，之后按照相机测光所给出的光圈快门组合去拍摄，得到的照片就会是准确的曝光，如图4.7所示。

特别提示

如果测光区域的整体反光率大于18%，如对着一张白纸测光，按照相机自动测光所给出的光圈快门组合去拍摄，得到的照片会是欠曝的情形，白纸在照片上看来是灰纸。所以，拍摄反光率大于18%的场

图4.7 一种灰卡

景，需要增加EV曝光补偿值。同理，如果测光区域的整体反光率低于18%，如对着一张黑纸测光，则得到的照片将会是过曝，黑纸也会被拍成灰纸(深灰)。所以，拍摄反光率低于18%的场景，需要减少曝光。

不过，现实的测光情况就没有那么单纯，复杂的自然界光影、光线和色彩等，往往会干扰测光的准确性。掌握测光基本原理和所用照相机测光模式的区域范围，通过比较了解和实际操作对主景的拍摄比较能准确判断。

4.2.2 测光模式

由于各类照相机的构造和功用不尽相同，因此，与之相适应的测光系统和方式也各有所异。按照工作过程可将照相机的测光系统分为旁轴(外)测光和通过镜头测光两种形式。旁轴测光简便、成本较低，但易产生测光误差。目前，几乎所有的数码照相机测光方式都采用 TTL (through the lens)自动测光(auto exposure)系统经过镜头来测光，精确度较高。

两种测光系统虽然工作过程不同，但工作模式的设置是一样的。

1．平均测光

这是最基本的一种测光方式，这种测光方式将被摄体在取景屏画面内的各种反射光线的亮度进行综合而获得平均亮度值。平均测光的特点是使用简单，但测光精度不高，在取景范围内明暗分布不均匀的状况下，较难直接依据测光数值来确定合适的曝光量。尤其是当画面中有大面积的白色或黑色物质时，平均测光有可能造成主体曝光过度或不足。

这种测光方式比较适合用在光线比较均匀，或者光比虽然比较大，但是要反映整个区域光线差异的场合，如图4.8所示。

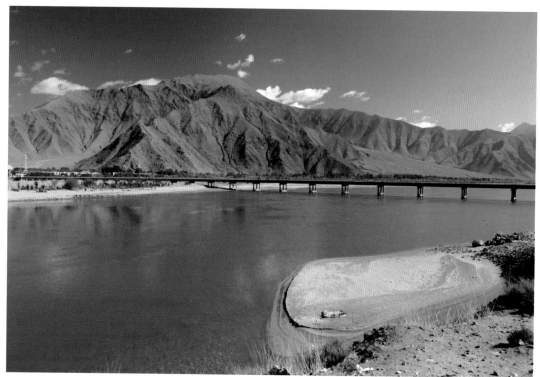

图4.8　平均测光拍摄

---🔶 **特别提示**

图4.8的光线特点为都是顺光，光线比较均匀，适合采用平均测光法拍摄。

平均测光比较适合拍摄风景、建筑等题材，同时也是新手入门的最常用的测光方式。

2．中央重点测光

中央重点测光主要是测量取景屏画面中央部分的景物亮度，画面其他区域则给以平均测光，而且影响较小。至于中央面积的多少，因照相机不同而异，占全画面的20%～30%。由于是依据画面中央最重要主体的光亮度来读取合适的曝光值，显然，这种测光系统的精度高于平均测光。

在一般正常拍摄条件下，中央重点测光是一种非常实用的测光模式，但是如果画面主题不在中央或是逆光拍摄，中央重点测光就不适用了。

这种测光方式比较适合在光比比较大的情况下，需要对某一个区域曝光准确的情形，例如，逆光环境下的树，如果使用多区分割测光，则树会很暗；如果使用点测光，则树周边会过曝很严重，比较突兀。因此，这种测光方式比较适合逆光风景、建筑、人像等，如图4.9所示。

特别提示

图4.9显示的是富于西藏特色的寺庙一角，为了丰富拍摄主题的层次，并且使天空不至于过曝太厉害，拍摄使用了中央重点测光方式。

中央重点测光系统一般用于中档小型数码照相机，这种测光模式较适用于人像写真拍摄。

图4.9　中央重点测光拍摄

3．点测光

点测光的范围是以观景窗中央的极小范围区域(1%～3%)作为曝光基准点，根据这个区域测得的光线，作为曝光数据。点测光基本上不受测光区域外其他景物亮度的影响，因此，可以很方便地使用点测光对被摄体或背景的各个区域进行检测，如图 4.10 所示。这是一种相当准确的测光方式，初学者可以选择主景中的中间调来作为测光基准点。

图4.10　点测光拍摄

特别提示

图4.10中由于使用了点测光的模式，所以前景完全变成了剪影。这种测光方式一般只对很小的一个区域敏感，常用于微距、人像等，也常用于拍摄日落、日出等。点测光很容易在大光比的情况下构造一些特殊的效果。

4．矩阵测光

矩阵测光又称为"分区测光"、"多区评价测光"。这种测光模式也称为"智能化"测光，是一种高级的测光方式。测光系统将取景画面分成若干区域(不同的照相机划分的形状、方式不同)，分别设置测光元件进行测量，然后由照相机进行智能分析和计算取值，作为曝光的依据。

有些照相机的矩阵测光系统在决定曝光需要量的同时，还把场景的色彩也计算在内。

特别提示

矩阵测光目前较广泛地应用于一些高档数码照相机，它能够使照相机在各种光线条件下拍摄都取得较好的自动曝光系统。因此，弄清楚照相机的测光方式非常重要。

4.2.3 测光表测光模式

现在，几乎所有的数码照相机都有测光系统，但当光线条件复杂，用机内曝光计难以精确测量、拍摄意图难于取舍时，就必须使用独立测光表了，如图4.11所示。独立测光表因其精度高、功能多、操作上方便灵活，受到许多专业摄影者的青睐。这类测光表的功能主要有照度测量、亮度测量、点测量和闪光测量四种。

图4.11　测光表

1．照度测量

照度测量也称入射测光，是测量投射到被摄景物上的光线，所以测量的时候要将测光表戴上乳白罩。测量的目的不同，测量的方法也不同。使测光表的光敏测量头由被摄体方向指向照相机方向，这时测量的照度值相当于物体受光面和背光面的平均照度。有时也将光敏测量头指向光源方向来测量照度，这时测量的照度其数值较接近主光的照度，如图4.12所示。

入射测光

图4.12　照度测量

测量照度只对能产生顺光照明或前侧光照明的光线有效，对侧逆光、逆光或摄入画面的光源测量照度没有意义。如果想测量侧逆光、逆光所产生的光斑以及摄入画面的光源的明亮程度就要测量这些光斑的局部亮度。

知识链接

室外摄影时，太阳的照度是均匀的，测量照度可以在被摄体的位置上测量，也可以在照相机的位置上测量，只要持表测量的方法正确，测量的结果是一样的。室内摄影时，被摄环境的照度是不均匀的，照度因光源的远近而有所差异，并与周围环境的反光特性有关。这时采用照度分析测量法，将测光表靠近被摄对象，将受光面分别对准光源各部分，测出来自各方面的光照度，此法适用于室内人造光源摄影。测量时，应注意防止被测光源范围以外的其他杂乱光线同时射入受光面。

2．亮度测量

亮度测量也称反射测光，是指测量被摄对象反射出来的明暗光线。测量时将独立测光表的光敏头取下受光罩，从照相机方向朝着被摄对象测光。测光受角一般为30°～45°，测光受角小于5°时，可以测量某一点亮度，即为点测光方式。点测光用来测量绩效区域里物体的亮度，具有远距离测量被摄对象亮度和复杂光线的优势，是照相机测光表和独立测光表上实用性很强的测光功能。一般在照相机的适当位置进行操作，如图4.13所示。

图4.13　亮度测量

3．闪光测量

闪光测量是指测量电子闪光灯的闪光强度。测光原理没有改变，只不过光源是高达1/10000 s的闪光而不是连续光，测量其照度值或者亮度值都行，一般采用照度测量方式。具体操作多用同步测光法，即用同步连线将测光表和闪光灯连接为一体，闪光时测光，得到曝光组合值。测光表应注意闪光同步速度。照相机的快门速度只有在闪光同步速度或者低于闪光同步速度状态下，才能使胶片整个画面均匀曝光。

> ▰▰▰ 知识链接 ·······································
>
> 测光表应根据光圈值确定曝光组合和相应的工作模式。因为闪光灯照射时，曝光量主要取决于光圈大小，而与快门速度变化关系不大。

4.2.4　测光方法

无论使用什么样的测光表，要保证测光的准确有效，测光表的使用方法和测光表的位置都很重要。

1．直接测光与替代测光

使用测光表测量被摄对象时，直接对被摄对象进行测光是最常用的测光方法。除直接测光外，还可以对合适的替代物测光，操作起来比较方便。摄影测光中常用的替代物主要有标准灰板、手、灰砖、绿叶等。

标准灰板为18%反光率的灰色，与测光表的工作原理完全吻合，对它测光所得到的曝光组合，准确恒定，不会出现其他测光方式常见的误差。手臂代替测光比较常见，主要用于拍摄人物，如图4.14所示。

如果我们拍摄远距离人物，想按照皮肤的色调曝光。这时我们可以测量自己的皮肤色调，作为替代读数。但是，要得到一个准确的替代读数，要确保我们自己的皮肤色调与被摄对象的皮肤色调相差无几；确保落到自己手臂皮肤上的光线与落到被摄对象脸上的

图4.14 测量皮肤影调的替代方法

光线相同；转动手臂，让落到手臂上光线所呈的角度与落到被摄对象脸上的光线所呈角度相同。

同样，如果我们正在拍摄远处的树叶，那么就可以读取我们身边相似的树叶，并在此基础上进行曝光。

2．机位测光与近距离测光

机位测光是在照相机的位置进行测光，是大多数用户常用的方式。机位测量亮度时，测量中等距离的被摄对象，可得到比较准确的曝光结果；对远距离景物测光时，因为环境因素的影响会出现一些偏差，如图4.15所示。

　(a) 正确测光　　　　　　　　　　　　(b) 远距离测光

图4.15 机位测光

接近模特，在其面部附近读数，即使我们想从很远的地方进行拍摄也要这样。图4.15（a）中测光表读取的不仅是被摄人物的面部，而且包括了天空和背景，从而导致

整个场景的平均读数可能并不正好就是面部影调所需要的正确读数。如果照相机具有自动曝光功能，也要移近才能读数。许多自动曝光照相机都具有曝光锁，我们可以"锁定"该读数，以便回到离面部很远的地方进行拍摄。

近距离测光就是靠近被摄对象进行测光，注意排除其他部位的干扰，因而测光结果更准确。近距离测光时要防止测光器材在被摄对象表面投下阴影，那样将得不到准确曝光，如图4.16所示。

特别提示

图4.16中摄影师身体的影子正好投射在被摄人物的面部，从而读取的是影子的读数，而不是将要拍摄的人物面部色调的读数。

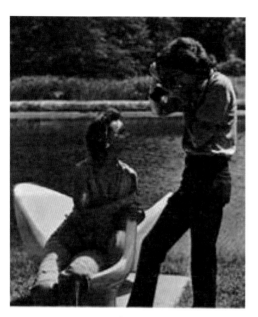

图4.16 读取影子读数

3.光比测光

光比测光就是对被摄对象的亮部和暗部分别进行测量。这种方式可以细致观察被摄对象的复杂状态，然后根据拍摄意图，综合比较并选择合适的曝光组合。

光比测光在自然光线下是测量被摄物体受光面和背光面，在人工光条件下测量被摄对象的主光和辅助光。例如，测量人像亮部时，是测取被摄者脸部明亮而有层次的额头和颧骨处；测量暗部时，是测取被摄者脸部深暗而有层次的脸颊，如图4.17所示。

特别提示

近距离地对模特面部进行测光，读取最重要的影调区域，得到的正确曝光量可以使我们重现模特西装和面部的全部细节。

图4.17 暗背景下正确曝光

4.3　拍摄曝光实用技巧

4.3.1　摄影曝光方法

1. 平均曝光法

平均曝光法是指对取景范围内的全部景物测光后，取其综合平均值作为曝光的基准点曝光。如果被摄对象影调单一，或者明暗搭配均匀合适，可以获得较好的曝光效果，如图4.18所示。

图4.18　平均曝光法拍摄

特别提示

当被摄景物过于明亮、深暗或明暗面积悬殊且明暗反差太大时，按照测光表推荐的曝光量曝光就不能再现景物的本来面貌，从而出现曝光失误。大面积深暗物体(背景)和少量

的浅亮物体组合时，易导致曝光过度。大面积浅亮物体(背景)和少量深暗的物体组合时，易导致曝光不足。

2．区域曝光法

区域曝光法是美国摄影大师安塞尔•亚当斯以黑白影调级谱为基础，结合自己的创作实践总结出来的一种科学曝光方法。

根据亚当斯的理论，黑白照片的色调或灰调可以分为11个"区域"，由零区域(相纸能够表现出的最黑的部分)至第十区域(相纸的底色——白色)，见表4-1。第五区域是中等的灰度，它可以根据测光表的读数曝光而得出来；第三区域是有细节的明影部分；而第八区域则是有细节的强光部分。凭着区域系统，用户便可以预见照片的最后影像，并使底片能够根据摄影者心目中的构思曝光。

<p align="center">表4-1　影调区域的含义</p>

影调区域	影像表现范围与影调质感的关系
全影调区域	从零级到十级的11个区域。这个范围从纯黑到纯白的明暗影调都有
有效影调区域	从一级到九级的9个区域。这个范围是人眼可以有效分辨明暗的区域，此类画面中可以明确区分出黑暗到浅白之间的影调明暗差别
质感表现区域	从二级到八级的7个区域。这个范围是人眼不仅可以区分出影调的明暗差别，也能很好地表现物体的质感细节和纹理变化，是表现被摄景物的质感、层次和色彩等影像效果最好的区域，因此也是曝光控制真正的重点和关键区域，其中五级是中灰级物体对应的区域，是曝光的基准点

案例导入

如图4.19所示，《冬天的风暴》是亚当斯1940年拍摄于约塞米蒂国家公园的一幅作品。那是12月初的一天。风暴最初夹杂着大雨，后来雨又变成了雪，直到中午天空才开始变得清澈。亚当斯驱车来到一个新找到的能够激起创作灵感的拍摄点，站在这里能看到约塞米蒂峡谷迷人的景色。他立即架起了8×10照相机，装上121/4英寸的柯达XV镜头，对山坡和画面底部进行了取舍构图。然后等待云彩在画面上部形成动人的形状。为了避免云彩移动时造成影像模糊，曝光时间要求很短。

对于这种景物，如果是用普通的平均曝光法，按正常显影，底片的反差会很低。云彩是灰色的，阳光照射的明亮部分显得苍白，而阴影部分则非常柔和，亚当斯运用了区域曝光法，在拍摄之前他已能预见到最后的照片是什么样子。于是他对一系列区域进行了测光。

图4.19　冬天的风暴（亚当斯 摄）

　　冲印出的底片保留了亚当斯所要反映的信息，经过在暗室中进行的某种程度的遮挡和加光，得到了一张十分生动的照片。这就是当时在他眼前的景色的忠实再现。

　　亚当斯在总结他运用区域曝光法的拍摄实践时说过："我发现，如果我小心遵照区域系统所提供的各种精确性，对预想的影像进行积极的想象，我拍出的效果几乎总是令人满意的，至少从技术上讲是这样。但是，简单的计算错误造成的后果可能是严重的，如忘记把镜头接圈或滤光镜因数考虑进去。应当记住，万一在错综复杂的情况下拍摄失败，每张照片的曝光记录，其中应当包括曝光细节以及显影指示，都可以作为诊断时的参考。"

特别提示

　　区域曝光法原则上只适用手工冲印照片。

摄影家

　　安塞尔·亚当斯(Ansel Adams)(1902—1984)，美国摄影师，生于旧金山。亚当斯曾被时代杂志(TIME)作为封面人物，还出任主角演了五集的电视剧《摄影——锐不可当的艺

术》。他的摄影书已印刷了上百万册，在美国的超级市场都可以买到。有他签名的照片，一张高达上万美金。1927年，在Half Dome山上，他第一次发现原来在那个高度还是可以摄影的。他从此成为环境保护论者，摄影作品呈现未沾人迹前的自然风光。亚当斯于1932年以"Group f/64"为名，组成一个摄影团体。就是说，他们主张用很小的光圈，获得较长的景深和极好的清晰度。因此亚当斯属于"纯摄影派"的显要人物，其作品都不愧列入纯摄影派最优秀的代表作之列。

3．高调曝光法与低调曝光法

高调曝光法的被摄对象通常是具有高反光率的明亮物体，或者被摄对象中大部分是高亮度的物体。高调曝光法就是直接测量这类高亮度物体的亮度，然后在曝光中增加3级左右的曝光量，使拍摄出的明亮物体的影调照样明亮、浅淡，如图4.20所示。

低调曝光法正好相反，拍摄对象主要是反光率较低的黑色和深色物体，在正常曝光的基础上减少2～3级的曝光量，使被摄对象的影调和质感得到很好的再现。

图4.20　高调曝光

4．多次曝光法

多次曝光法就是在同一画面上进行若干次曝光，以形成特殊影像构成效果的画面。多次曝光法可以多区域单次曝光，也可以同一画面重叠曝光，如图4.21所示。

图4.21　多次曝光

图4.21是在葡萄牙波尔图用多次曝光拍摄的模特照片。

4.3.2 摄影曝光实用技巧

1．直方图监控曝光

与传统照相机比较，在数码照相机中有一种十分实用的功能，这就是直方图显示功能。数码照相机直方图的作用是显示照片的亮度分布，就是通过在液晶显示屏上显示出来的曝光量柱形图来确定照片曝光量大小的工具，通过直方图的横轴和纵轴我们可以直观地来看出拍摄的照片曝光情况，它会以数据告诉我们照片的亮度分布情况，包括"反差/对比度"和"曝光情况"。读懂了直方图，在拍摄的同时就可以预测照片的曝光情况，就不会拍出欠曝或过曝的照片。

直方图的横轴是亮度等级，左边最暗直方图显示了整个图像或被选定区域的色阶分布情况：其水平轴表示色阶值(0～255)，竖直轴表示拥有其色阶的像素个数，如图4.22所示。

图4.22　山形直方图

直观来看，我们可以将直方图视为山形，如图4.23所示，如果山形集中分布在右边，表明图像中明亮的部分较多，反之表明图像的暗区较大；如果山形集中在中间，表明图像包含的中间色调较多，整个图像缺乏鲜明的对比。

(a) 曝光过度　　　　　　(b) 曝光不足　　　　　　(c) 正确曝光

图4.23　直方图监控曝光

2.曝光优化

当光线对比过于强烈时，无论是增加曝光量还是减少曝光量仍然会丢失部分高光或者暗部细节层次，此时可以采用RAW格式，然后在后期对高光和暗部进行调整；或者采用JPEG格式，但必须开启曝光优化功能。例如，索尼的D-Range功能，如图4.24所示。

图4.24　动态范围优化菜单

当以天空为背景拍摄人像或者建筑时，常会顾此失彼，不是天空和高光处曝光过度，就是阴影部位一团漆黑毫无层次，此时若开启曝光优化功能，就能避免高光溢出现象，如图4.25所示。

特别提示

启用高光色调优先功能之后，高光区域的动态范围将得以扩展。这样，即使是白色衣服或白色花朵等易发生高光溢出的被摄体，也能够在抑制高光溢出的同时获得更加细致的层次表现。

3.曝光补偿

在拍摄一些深黑色或者浅白色的主体时，数码照相机常会出现曝光失误的问题，这时，就需要采用曝光补偿功能予以校正。此外，若想使照片的亮度变得更亮或者更暗，也需要采用曝光补偿功能。但曝光补偿功能仅在采用P挡、S/T挡、A挡拍摄时有效，在M挡全手动曝光模式时无效。

EV是曝光的标识单位。进行曝光补偿时，如果照片过暗，要增加EV值。EV值每增加1.0，相当于摄入的光线量增加一倍；如果照片过亮，要减小EV值，EV值每减小1.0，相当于摄入的光线量减小一半。按照不同照相机的补偿间隔可以以1/2或1/3的单位来调节。

图4.25　曝光优化

案例导入

曝光补偿的原则就是，在实际拍摄时，拍摄浅白色的主体时，应该酌情增加1～2挡曝光补偿，如图4.26、图4.27所示；在拍摄深黑色的主体时，应该酌情减少1～2挡曝光补偿；在拍摄人像时，若想皮肤看起来白皙一些，可以酌情增加0.3～0.5挡曝光补偿。

图4.26 曝光补偿标尺

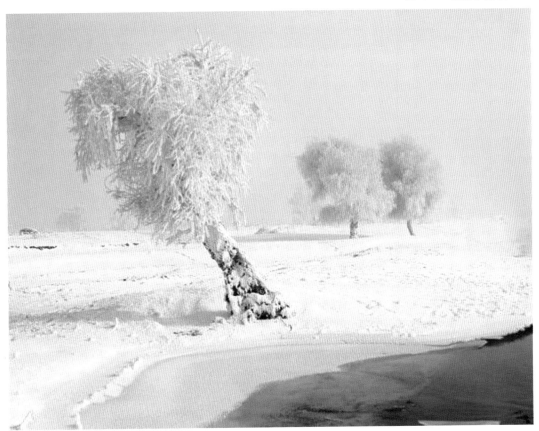

图4.27 增加 2 挡后的曝光效果

4．包围曝光

对于专业摄影师来说，为了确保获得精确的曝光，都会采用包围曝光法，如图 4.28 所示。

通常，凡是光线环境复杂、光线对比强烈或者拿不准的拍摄场景，都可以采用包围曝光法。在采用包围曝光法时，最好采用A挡光圈优先曝光模式，使光圈保持不变，而只改变快门速度。

图4.28 包围曝光设置菜单

只要光圈都相同，就可以使包围曝光所获得的一组照片的景深以及暗角、分辨率等技术特征都保持一致。有摄影师认为，包围曝光法是实现精确曝光的杀手锏。

案例导入

图4.29 (a)～(e) 所示排列的图例，是将照相机设置为光圈优先自动曝光模式，并使用曝光补偿功能分级改变照片亮度进行拍摄的。和照相机判断为"合适"曝光值的照片(c) (无曝光补偿：±0 EV)相比，不管是正向曝光补偿还是负向曝光补偿，补偿值越高，亮度变化就越明显。不难发现，仅仅1/3 EV的补偿也会产生亮度差。用户可以根据自己的主观意志判断究竟什么程度的亮度最合适。照相机计算出的"合适"曝光参数只是一个参考标准，最终还是根据用户的意图来进行补偿。

(a) −2/3 EV (b) −1/3 EV (c) ±0 EV (d) +1/3 EV (e) +2/3 EV

图4.29 曝光补偿

4.3.3 摄像曝光调节

1．寻像器监控曝光

实际拍摄过程中如何判断曝光是否正确呢？下面介绍两种较实用的方法。

1) 查看寻像器

首先要校准，用机内彩条信号调节寻像器的对比度、亮度、屈光镜和峰值等参数，使寻像器中彩条信号的黑白图像各灰度层次分明、清晰，如图 4.30 所示。然后，在实际拍摄中，观察寻像器图像，并根据自己的感觉和经验操纵光圈、中灰滤镜和增益等，使画面曝光正确。

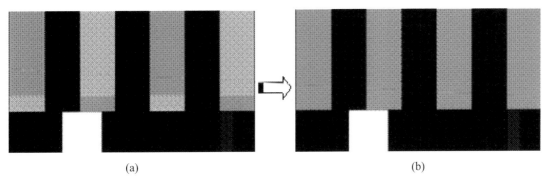

(a) (b)

图4.30　寻像器调节

✦━ 特别提示

图4.30 (a) 图中央间隔有4小块横条状灰，上面对应的有4条竖状灰，这种状态说明监视色彩还原不正确。调整色彩旋钮，使所有的灰都呈现一个灰度调子，尤其是上下横竖灰块融合、无法分辨为止(如图4.30 (b) 图)。依据调整好的监视器进行曝光控制、影像调整。

2) 斑纹提示

一般摄像机都有该功能。操作"斑纹"(ZEBRA)开关，使寻像器图像中出现"斑纹"提示，视为正确曝光的标志。现在有许多摄像机可以通过菜单，对斑纹出现电平重新选择设定。

2. 灵活运用曝光手段

正确曝光手段很多，各有其适用范围，有时对拍摄效果还有影响(如光圈的大小对景深和形变都有一定的影响)，必须灵活应用。

1) 光学调节

光学调节是确保曝光正确的首要操作。在正常光照条件下，即拍摄环境的照度在100～4000 lx、摄像机增益在0 dB时，可改变光圈实现正确曝光，一般摄像镜头的光圈系数为f/1.8(大)～f/16(小)。

一般拍摄提倡多用手动光圈，自动光圈用起来方便，但曝光不够精确。在镜头伺服箱上还有"即时自动光圈键"，按此键后为自动光圈状态，给手动光圈提供参考光圈值；松开此键后又恢复为手动光圈状态。摄像师可根据经验在参考光圈值基础上加减一点光圈，以获得正确曝光。强光下，加入中性密度滤镜(1/16 ND)，可衰减光线，曝光的减少相当于缩小4挡光圈。有的机器中性密度滤镜为1/8 ND和1/64 ND。

2) 电子调节

当光条件超出光学调节范围时，可使用电子调节。除加增益外，还可以用加电子快门

的方法。

在强光条件下使用加电子快门方法，以减少图像曝光时间，使运动画面更清晰；但是以牺牲灵敏度为代价，使曝光量下降。正常情况下每场图像曝光时间为1/50 s，加电子快门后(一般由开关控制)为1/60～1/2000 s，通过菜单可调。

特别提示

提高电子快门的作用是，动态分解力提升，使强光下的运动画面更清晰；降低灵敏度(在曝光正确条件下，可起加大光圈作用)；清晰扫描，用于拍摄计算机屏幕，消除黑、白滚动干扰。

知识链接

高亮背景拍摄时，有时拍摄主体曝光正常，但其背景过亮而缺乏层次，产生限幅(过曝光)。这时可用开关控制，通过电子方式衰减高亮信号放大量，使过度曝光部分仍然可分辨灰度层次，将正确曝光动态范围提高600%。这一功能各摄像机叫法不同，有动态反差控制DCC(开关)、自动拐点(autp knee)(开关)、拐点(knee point)和拐点斜率(knee lope)(菜单调出)、对比度(contrast)等，开关处于ON位置时，用于逆光拍摄时低照度信号提升，但杂波加大。

本 章 小 结

按下快门钮，在快门开启的瞬间，光线通过光圈的光孔使数码照相机的传感器或传统照相机的胶片感光，这就是摄影曝光，是摄影最基本也是最重要的技术。高质量的影像需要以准确的曝光为前提。曝光直接影响底片的密度、影调层次、清晰度和色彩等。对于数码照相机来说，拍摄曝光与光线强弱、感光度与器材性能等客观因素直接相关。当然还受制于用户表达主题的主观要求。

照相机自动模式可以归纳为三类：全自动场景模式、自动曝光模式和闪光模式。全自动场景中常见的有自动、人像、风景、运动、夜景和微距拍摄模式，主要适合摄影初学者使用；自动曝光模式包括光圈先决式、快门先决式、程序式和景深先决式，主要适合有一定基础的用户使用；照相机内置的自动闪光、强制闪光和防红眼闪光，可供用户选择使用。

不管什么样的自动测光系统，其工作原理都是一样的。测光原理是假设所测光区域的反光率均为18%来给出光圈快门组合参数。测光模式包括平均测光、中央重点测光、点测光和矩阵测光。测光表的功能主要有照度测量、亮度测量、点测量和闪光测量四种。

要保证测光的准确有效，测光表的使用方法和测光表的位置很重要。主要测光方法包括直接测光与替代测光、机位测光与近距离测光、光比测光。

摄影曝光方法主要有平均曝光法、区域曝光法、高调曝光法、低调曝光法和多次曝光法。利用直方图监控曝光是比较实用的做法。曝光优化则可以有效控制高光溢出。包围曝光法则是实现拍摄者精确曝光的杀手锏。摄像曝光拍摄中，可以通过查看寻像器、斑纹提示判断曝光是否正确。正确曝光手段包括光学调节和电子调节等，各有其适用范围，须灵活应用。

 复习题

1．名词解释

曝光　　　测光　　　点测光　　　区域曝光　　　包围曝光

2．思考题

(1) 影响曝光的主客观因素有哪些？

(2) 试分析拍摄曝光与影像质量的关系。

(3) 测光表的主要功能有哪些？

(4) 曝光的方法主要有哪些？

(5) 如何利用直方图监控曝光？

3．实训题

(1) 选择白色背景下的深暗物体为拍摄对象，分别采用手动曝光和程序曝光拍摄，比较两种画面的曝光效果。

(2) 采用照相机的拍摄模式拍摄一朵红花，测定正确曝光的数据后，分别变动光圈与快门组合拍摄画面，观察有多少种曝光组合。

(3) 让模特站在深暗的背景前，分别采用平均测光、中央重点测光和点测光三种模式测光，比较中央重点测光和点测光的优点。

(4) 在光线较暗的环境中拍摄，分别运用调节光圈、快门、增益的方法正确曝光，并比较不同方法的拍摄效果。

第 5 章　取景与构图

【教学目标】

本章主要从画面构图、拍摄角度方面讨论摄影摄像创作问题。通过对构图的各个关键技术要点的讲解，应该学会从照相机的视点来观察景物，了解摄影摄像创作涉及的几个主要方面，熟悉它们的主要特点和要求，把握它们的主要法则和规律，掌握创作的主要形式和技巧。

【教学要求】

知识要点	能力要求	相关知识
画面构图	(1) 掌握画面构图的基本原则 (2) 灵活运用画面构图的诸多元素和重要元素 (3) 深入了解画面构图的主要形式和努力避免构图常见问题	(1) 画面构图的黄金分割法 (2) 画面构图的均衡、呼应与对比 (3) 画面主体、陪体、前景、背景、空白 (4) 画面构图的重要元素：点、线、面 (5) 对称式、变化式、对角线、交叉线、X形、放射式、S形、三角形构图 (6) 画面构图常见问题
拍摄角度	(1) 能够根据需要拍摄不同景列的图片 (2) 从不同方向拍摄图片 (3) 从不同角度拍摄图片	(1) 远景、全景、中景、近景、特写拍摄 (2) 正面、侧面、斜侧、反侧、背面拍摄 (3) 平摄、仰摄、俯摄、顶摄

摄影是一门选择的艺术。面对丰富多彩的客观世界，一幅优秀的摄影作品，必然需要进行恰当的选择，以具有艺术冲击力的优美画面表达深刻的主题思想和内容，这就涉及摄影构图。

研究摄影构图的实质，在于帮助我们从周围丰富多彩的世界中选择出典型的生活素材，并赋予它以鲜明的造型形式，创作出具有深刻思想内容与完美形式的摄影艺术作品。要提高创作水平就必须学习摄影摄像画面构成，只有这样才能有章可循，并在此基础上有所突破和创新。

■ 案例导入

如图5.1所示，鲜红的辣椒、停泊的小船、平静的湖水、虚化的环境，渲染如诗如画如梦般的小渔村，描绘了安静祥和而热情如火的和谐生活。摄影者通过照片中的艺术形象和造型语言，引起读者在欣赏过程中产生思想共鸣和审美感受，从而表达自己的创作思想，体现拍摄意图。

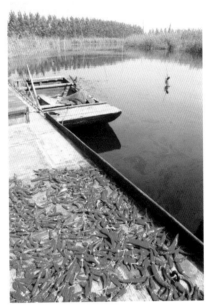

图5.1 生活（云凯杰 摄）

5.1 画面构图

构图一词是英语composition的译音，为造型艺术的术语，是艺术家利用视觉要素在画面上按空间把它们组织起来的构成，是在形式美方面诉诸于视觉的点、线、形态，用光、明暗、色彩的配合。所谓摄影构图，就是把要表现的拍摄对象(人、景、物)有机地安排在画面当中，以获得最佳的布局方法，使其产生一定的艺术形式，清晰地表达摄影者的意图和观念。

本节着重从画面构图方面探讨摄影构图的基本原则和技巧。

▌▌▌▌ 知识链接 ·······

　　摄影构图是表现作品内容的重要因素，是作品中全部摄影视觉艺术语言的组织方式，由具体造型元素来体现。摄影构图贯穿摄影艺术创作的整个过程，从外部形态来说，摄影构图是以一定的画面来体现的，它是构图的重要元素，如图 5.2、图 5.3 所示；从内部构成来说，形、线、光、色也是表现摄影形象的基本元素，只有内部结构和外部结构得到和谐统一，才能产生完美的构图。

图5.2　水草（一）

图5.3　水草（二）

━➤ **特别提示**

　　两幅图片相比，图5.2基本没有讲究画面构图，水生植物随意漂浮在水面，显得杂乱无章；图5.3选取了排列具有美感的部分植物，按照一定的原则和技巧构图，同时具有一定变化，整张图片显得生动活泼。

5.1.1　画面构图的基本原则

1．黄金分割法

　　黄金分割法，就是把一条直线段分成两部分，其中一部分对全部的比等于其余部分对这一部分的比。常用 2∶3、3∶5、5∶8 等近似值的比例关系进行美术设计和摄影构图，这种比例也称黄金律。在摄影构图中，常使用的方法就是在画面上横、竖各画两条与边平行、等分的直线，将画面分成 9 个相等的方块，称为九宫格，如图5.4所示。直线和横线相交的 4 个点，称为黄金分割点。根据经验，将主体景物安排在黄金分割点附近，能更好地发挥主体景物在画面上的组织作用，有利于周围景物的协调和联系，产生较好的视觉效果，使主体景物更加鲜明、突出。

蓝线为黄金分割线

黄点为黄金分割点

图5.4　九官格与黄金分割点

▣▣▣ 知识链接 ···

用黄金分割法确定主体的位置，并没有完成构图的整个过程，还应注意安排必要的空间，考虑主体与陪体景物之间的呼应，充分表达主题的思想内容。同时，还要考虑影调、光线处理、色彩的表现等，如图5.5所示。

图5.5　菊（云凯杰 摄）

◢┄ 特别提示

黄金分割不适合对称构图、满幅画面、群像主体画面以及刻意避免变形的广角镜头拍摄画面。

2．均衡与呼应

均衡，就是平衡，是一种艺术审美观和视觉心理概念。通过异形、异量的呼应均衡，利用近重远轻、近大远小、深重浅轻等透视规律和视觉习惯，给人以视觉上的稳定。

均衡式构图，给人以宁静和平稳感，但又没有绝对对称的那种呆板，所以是摄影家们在构图中常用的形式，均衡也成了摄影构图的基本要求之一。非均衡式构图具有不稳定、不和谐、紧张刺激、动荡不安等特点。对于表现景物的动势、烦躁不安的情绪、战争的残酷等场面，有很好的视觉效果。

呼应是指画面中的各个对象在视觉上或心理上形成一定的联系，从而使画面显得均衡，并使主题突出。

> **知识链接** ··········
>
> 摄影画面通过左右或上下两端在体积、轻重、明暗等方面的呼应达到均衡。呼应的基本手法有两种：一是通过实体呼应，即画面中真正存在的被摄实体作为陪衬，与主体呼应，取得构图均衡；二是利用虚体(云、雾、明暗影调及色块)呼应，它们在不断变幻中与被摄主体相呼应，获得画面的均衡。

案例导入

如图5.6所示，这是一幅大胆得出奇，又严谨得出奇的摄影佳作，照片中一架大钢琴占据画面的五分之四，作曲家身处一隅，人物与钢琴间有着微妙的旋律感。同时，钢琴盖与支柱所形成的大三角，与作曲家托腮沉思所形成的小三角互相呼应，就像乐曲中的主旋律在不同的乐器上，以强弱不同的音色所进行的变奏。

图5.6　音乐家斯特拉伦斯基（阿诺德·纽曼 摄）

纽曼把1000W的聚光灯打在白墙上用反射光进行照明，并在总的构思不变的前提下，不断变换人物位置和姿势，共拍了26张底片，最后选定了这张，并在后期制作时进行大胆剪裁。这幅摄影体现了作者控制画面构成的能力，光线柔和而影调对比鲜明，线条富有旋律与节奏感。

摄影家

阿诺德·纽曼(1918—2006)，一个在美国经济大萧条期间走出来的小影楼打杂小工，最后成为一名被世界摄影史永久记载的摄影大师，他最拿手的是在瞬息之间将被拍摄主题安置在体现他们职业特点的典型环境中，成为人物身份与性格的最佳表述。人们因此给纽曼的肖像作品取了一个专用名词"环境肖像"(Enviromentalpor-traiture)。

纽曼在拍摄照片时，像安排静物似的安排他的人物。为获得完美和谐的画面结构，他常常绞尽脑汁，反复摆布拍摄对象，直到获得一种自然又稳定的表情为止。纽曼总是精挑细选，寻找那些最典型的景物，与被拍摄的人物互相搭配，而且他力求画面结构洗练、严谨，具有强烈的形式美和音乐中的节奏感、旋律感。在纽曼的肖像作品中，要想找出一点与主体人物无关的东西是十分困难的。纽曼曾说："拍照片，并不只是使用照相机，而是用我们的心灵和意念。这些照片不但表现了特定的被摄人物，同时也反映出我们自己的所思所想。每一个艺术家都应使自己成为他作品中内在的一个因素。如若不然，这件作品就会成为一张洗衣房的清单——没有思想、没有感情、没有意义。"

3.对比

对比是一种常用的艺术表现手法，也是表现事物存在状态的有效途径。所谓"全白非为白，有黑才有白"，就是对比的手法。摄影中巧妙运用对比的手法，在藏与露、虚与实、静与动、明与暗、简与繁的对比中产生强烈的震撼力，如图5.7所示。

案例导入

如图5.7所示，黑与白、贫与富、

图5.7 乌干达旱灾（迈克·威尔斯 摄）

干瘪与肥硕、饥荒与丰裕、灾难的非洲和乐土的西方……这幅照片截取的画面只是两只手，构图简单的照片传达给我们的内容是那么的丰富而深刻。摄影的对比手法在这里起到了极其强烈的效果，黑白照片简洁朴实的画面有力地凸显了主题。威尔斯拍摄这幅照片是在1980年，当时非洲大陆的干旱和饥荒并不为外人所知晓。正是这张照片使人们开始注意非洲这个灾难的大陆。该照片在1981年被评为第24届荷赛最佳新闻照片。

摄像构图中，尤其注意静态物体要有静感，动态物体要有动感，要有静中有动、动中有静、动静结合的画面效果。例如，大海与正航行的军舰或轮船，让其前景带上静止的海礁，远近带上几只迎空飞翔的海鸟，这样的画面就比较和谐。

5.1.2　画面构图的诸多元素

摄影构图是作品中全部摄影视觉艺术语言的组织方式，是由具体造型元素来体现的。一幅摄影作品的画面大体可以分为五个部分：主体、陪体、背景、前景和留白(或称为空白)。

1. 主体

拍摄主体是拍摄者用以表达主题思想的主要部分，是画面结构的中心，也是画面的趣味点所在，应占据显著位置。它可以是一个对象，也可以是一组对象，如图5.8、图5.9所示。

图5.8　馋（张雷 摄）

图5.9　表演（云凯杰 摄）

特别提示

图5.8中，女孩显然是画面的主体，近乎处于画面的中心，并占据较大面积，处于显要位置；图5.9中，表演的小朋友都是画面主体。

既然主体是画面的结构中心，就应该突出主体。突出主体的方法一般有两种：

一是直接突出主体，让被摄主体充满画面，使其处于突出的位置上，再配以适当的光线和拍摄手法，使之更为引人注目，如图 5.10 所示。

二是间接表现主体，就是通过对环境的渲染，烘托主体，这时的主体不一定占据较大面积，但会占据比较显要的位置。

具体方法主要包括：

(1) 给主体以位置上的优势，拍成特写或接近于特写的中景，或配置在前景中，成为一张全景照片；

(2) 把主体设置在画面中心或靠近中心的位置，使其较周围其他对象更为引人注目；

(3) 利用视线指向突出主体，使画面中的主线向涵义中心集结；

图5.10　纳尔逊·曼德拉（尤素福·卡什 摄）

(4) 使主体与背景在影调或色调上对比突出主体；

(5) 用光线强调构图中的主要部分，使之显得亮度最高；

(6) 用拍摄角度来着重强调主体；

(7) 利用大光圈或长镜头缩小景深、虚化背景是常用来突出主体的方法。

这些方法都是非常实用的，在具体实践时，应根据拍摄现场的情况灵活加以运用。

摄影家

尤素福·卡什(1908—2003)，一位享誉国际的肖像摄影家，加拿大籍。

卡什的肖像照片风格独特，自成一家，成为后来者必须学习的范本。他使用8×10的大照相机、大页片和结像十分清晰的爱克塔镜头及小光圈拍摄。因此，这些照片层次丰富，影纹清晰，质感强烈，皮肤上的纹理、毛孔、胡须历历可数。在表现人物的时候，他除了关注人物的脸部，还特别注重手的作用，尤其是在拍摄那些经常运用双手来表达思想感情的政治家、音乐家、画家时，总是设法把人物的双手组织到画面中，进一步扩大和丰富肖像照片的表现力。

在灯光的运用方面，卡什不像照相馆那样求平求稳，而是大胆处理。他的主光和辅光

的光比，有时大到1：3，甚至1：4，有时主光仅仅被用来勾勒出人物的轮廓，人物的面孔大部分虽然处在阴影中，但又有丰富细腻的层次。

2. 陪体

陪体是相对于主体而言的，与主体构成一定的情节，帮助主体表达主题的特征和思想。在画面中起陪衬作用，处在与主体相对应的次要位置。

陪体的作用主要表现在三个方面：一是陪衬主体，帮助主体体现画面内容，使画面内容表达更加明确、更加充分；二是均衡画面、美化画面，若把主体比做花朵，陪体就是枝叶，红花加上绿叶衬托才能丰富多彩；三是使画面更加丰富，更有感染力，对情节发展、事件的进展起推动作用，如图5.11所示。

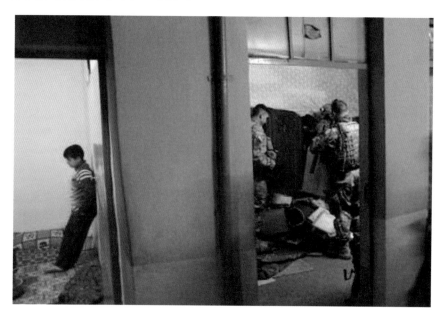

图5.11　伊拉克夜间搜捕（彼得.阿格塔米尔 摄）

特别提示

画面中这个年轻的孩子(左边)为主体，等待着美军的审问以排除嫌疑。同时，正在搜查一旁的房间的美国士兵为陪体。陪体一方面介绍了环境，烘托了气氛，也使画面更具现场感和感染力。

陪体的安排以不削弱主体为原则。为此，陪体的形象常处理成不完整的状态。例如，拍摄记者采访一位名人，以记者的后背拍摄名人正面，名人是主体，记者是陪体，记者除了背向镜头外，形象一般处理成不完整状态。

同时，陪体应简洁适度，在景别、光线、色彩和构图等方面都不应过于抢眼。

另外，陪体从整体上占据的时间、空间要相对少于主体。陪体不能喧宾夺主，或与主体平分秋色。

▌▌▌▌ 知识链接 ⋯⋯⋯⋯

当然并不是所有画面都有陪体，特写镜头就没有陪体。运动镜头画面主体和陪体是可以相互转换的，有时主体先出现在画面里，后出现陪体；有时先出现陪体，随着镜头的运动后出现主体。有时在复杂的运动镜头里很难辨别谁是主体，谁是陪体，这是和照片构图不同的地方。影视构图是以段落为单位进行的，所以每个镜头里主角不一定出现，但每个镜头都应有其主要表现对象(即主体)。

3．前景

前景是镜头中位于主体前面或靠近前沿的人或物。在镜头画面中，用以陪衬主体，或组成戏剧环境的一部分。具有烘托主体和装饰环境等作用，并有助于增强画面的空间深度，平衡构图和美化画面，如图5.12所示。在某些移动摄影中，借助前景的变化与更迭，可增强镜头的运动感与节奏感。

↠ **特别提示**

图5.12以小溪边左上方的树枝和右下方的灌木为前景，既掩盖了杂乱的风景，突出了主题，又平衡了构图，增强了画面的纵深感，营造了幽静的环境氛围。

前景应与画面内容有机结合，片面追求前景的装饰美，会破坏画面的统一，甚至削弱或混淆所表现的主体。

图5.12 幽谷小溪（云凯杰 摄）

4．背景

背景是在主体后面用来衬托主体的景物，以强调主体处于什么环境之中，背景对突出主体形象及丰富主体内涵起着重要的作用。

背景对一幅摄影作品的成败有举足轻重之势。摄

影画面的背景选择，应注意三个方面：一是抓特征；二是力求简洁；三是要有色调对比。

首先，要抓取一些富有地方特征、时代特征的景物作背景，明显地交代出事件发生的时间、地点和时代气氛，以加深观众对作品主题的理解。

其次，当背景无助于点化主题时，应简化背景，突出主体。

案例导入

许多有经验的摄影者都充分调动各种摄影手法以达到背景的简洁。有的是用仰角度避开地平线上杂乱的景物，将主要对象干干净净地衬托在天空上，如图5.13所示；有的用俯角度以马路、水面、草地为背景，使主体轮廓清晰，获得简洁的背景；有的利用逆光，将背景杂乱的线条隐藏在阴影中；有的用晨雾将背景掩藏在白色的雾霭之中；有的用长焦镜头缩小背景，景物排除在画面之外；有的用虚焦点柔化背景线条。这些方法都可以得到简洁背景的效果。背景要力求与主体形成影调上的对比(在彩色摄影中要有色调对比)，使主体具有立体感、空间感和清晰的轮廓线条，增强视觉上的表现力度。

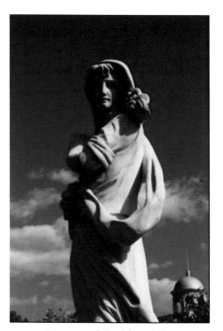

图5.13　雕塑（张雷 摄）

知识链接　处理轮廓形状的法则

暗的主体衬在亮的背景上；亮的主体衬在暗的背景上；亮的或暗的主体衬在中性灰的背景上；主体亮，背景亮，中间要有暗的轮廓线；主体暗，背景暗，中间要有亮的轮廓线。因为摄影是平面的造型艺术，如果没有影调或色调上的对比和间隔，主体形象就要和背景融成一片，丧失被视觉识别的可能性。

5. 空白

空白是画面中除实体之外的空余部分，它一般由单一色调的背景组成，是摄影画面的重要组成部分。单一色调的背景可以是天空、水面、草原、土地或者其他景物，由于运用各种摄影手段的原因，它们已失去了原来的实体形象，而在画面上形成单一的色调来衬托

其他的实体对象，如图5.14所示。

图5.14　残荷（云凯杰 摄）

特别提示

画面中三枝凋零的荷叶错落有致，让我们感觉到秋天的萧瑟和悲凉，左上方大面积的空白与右下方的残荷相对称、合乎比例关系，使画面达到均衡，并且进一步创造了画面意境，引起无限遐思。

空白虽然不是实体的对象，但在画面上同样是不可缺少的组成部分，它是沟通画面上各对象之间的联系，组织它们之间相互关系的纽带。其作用主要表现在以下几个方面。

1) 突出拍摄主体

主体周围的空白可以使主体轮廓鲜明突出，产生强烈的视觉吸引力，画面也更为简洁。例如，拍摄英雄纪念碑，人们总是给纪念碑周围衬以天空，在画面上方形成空白。这样使英雄纪念碑挺拔、鲜明、突出，轮廓线条清晰。

2) 创造画面意境

"画留三分空，生气随之发。"画面上空白留得恰当，会升华画面的意境，使人的视觉有回旋的余地，思路也有发生变化的可能。正是空白处与实处的互相映衬，才形成不同的联想和情调。

3) 呼应联系关系

不同的空间安排，能体现不同的呼应关系，这种关系通过一定的空白形成一个整体。要仔细观察物体的方向性，合理地安排空白距离，以组织其相互的呼应关系。

4) 伸展物体运动

一般情况下，拍摄正在运动的物体，如行进的人、奔驰的汽车等，前面要留有一些空白处，这样才能使运动中的物体有伸展的余地，观众心理上也会觉得通畅，从而加深对物体运动的感受。

特别提示

画面上空白处的总面积大于实体对象所占的面积，画面才显得空灵、清秀。如果实体对象所占的总面积大于空白处，画面重在写实；但如果两者在画面上的总面积相等，就显

得呆板平庸。"疏可走马，密不透风"，摄影者也可在疏密的布局上走点极端，以强化观众的某种感受，创造自己的风格。

5.1.3 点、线、面——画面构图的重要元素

图5.15 鼓（张雷 摄）

点是造型的发端与基本元素，线是造型的发展与主要元素，面是造型的领域与根本元素。这里所指的点、线、面，不仅包括摄影画面反映景物的形状和行迹，而且包括它们之间的构图组合。讲究点、线、面组合且独到而有魅力的作品才能给人以强烈的感受与深刻的印象。这就要求我们在摄影摄像创作中善于发现、理解和利用这些元素构成理想的摄影画面。

1. 点

点是指画面中呈点状或当做"点"来对待的被摄体。例如，天空中的飞机、沙漠里的骆驼、大海中的小舟、高原上的牦牛都可以看做一个点，如图5.15所示。

知识链接

在画面构成中应注重考虑点的安排、多点之间的变化、均衡关系以及节奏感等。拍一个点时，点在画面中位置不同则感觉不一样；两个点在画面中要有大小之分；三个或三个以上的点应该有位置、大小和疏密变化；拍多点忌主次不分，应有机地将其组成一个整体，有秩序，有节奏感，忌杂乱无章。

2. 线

构图主要是由线条和影调两大因素组成的，它们是一幅摄影作品画面的"肌肉"和"骨架"。实际上，只要在画面上塑造可视的形象就离不开线条的提炼。要根据主题和内容的需求，运用线条来表现事物的特征。

首先，要根据拍摄对象的特征，选择和提炼富有代表性的线条来表达内容，把鲜明简洁的线条形式呈现于画面，以发挥主线条的表现力和概括力。

其次，运用某种线条结构来传达感情。水平线表现平稳，垂直线表现崇高，曲线表现优美，放射线表现奔放，斜线富有动感，圆形线条流动活泼，三角形线条稳定等。摄影者要把现实生活中各种物体的线条结构看成是生命的对象，利用它们的各种形式来抒情，如图5.16所示。

图5.16　绕山水（云凯杰 摄）

—→ **特别提示**

当然，线条的运用，一定要有利于主题的表达，要与内容紧密关联，不能脱离内容单纯追求线条效果。

3．面

线的移动形成面，不同的线通过不同的方式扩张会形成不同的面。在一幅画面中，点、线、面是共同存在的。只是有时候一幅画面的构图主要由许多不同的"面"组成。每一个"面"既是组成画面的一个区域，也是整个画面的一个局部。这些"面"有不同的形

状，给观众不同的视觉感受，它们互相结合起来，组成一幅摄影画面。

优秀的摄影师会将点、线、面这些造型元素组合在一起，各担其职而又融为一体，使画面成为动人的交响乐，如图 5.17 所示。

图5.17　渔网（云凯杰 摄）

➤ **特别提示**

图5.17中支撑渔网的杆和渔网在水中形成倒影，形成新的面，在水中排列组合，点与线的重复排列形成视觉上的节奏相似，面的变化和差异产生韵律。

5.1.4　画面构图形式

一幅拍摄作品如果没有完美的构图，是不能成为一幅佳作的。因此，对于初学摄影者，了解构图形式是十分必要的。

1．对称式构图

对称式构图分为上下对称和左右对称。常用于表现对称的物体、建筑等，对称式构图

具有平衡、稳定、相对等优点，缺点是感觉呆板、缺少变化，如图5.18所示。

2．变化式构图

变化式构图是将景物故意安排在某一角或某一边，能给人以思考和想象，并留下进一步判断的余地，赋予趣味和情趣。这种构图形式常用于体育运动、艺术摄影、幽默照片等，如图5.19所示。

图5.18　对称式构图(电影《英雄》截图)　　　　图5.19　变化式构图

特别提示

图5.19中正在猛跑的小朋友，即将跑出画面时，突然看到照相机镜头，匆忙间还摆了个pose。也正是不规则构图，抓拍瞬间图片透露着孩子的顽皮与可爱。

3．对角线构图

对角线构图是利用画面对角线长度，把主体安排在对角线上的一种构图方式。它的好处在于可以突出主体，使线条产生汇聚趋势，从而使画面富有动感，如图5.20所示。池塘上的小桥从画面一角延伸到另一角，将受众的视觉引向主体。

4．交叉线构图

这种构图方式就是使景物呈交叉线分布，景物的交叉点可以在画外也可以在画内。当交叉点在画外时，可以充分利用画面空间，把视线引向画外。当交叉点在画内时，类似于X字形构图。这种构图方式具有轻松、活泼、舒展的特点，如图5.21所示。

图5.20　对角线构图（云凯杰 摄）　　　　　图5.21　交叉线构图（云凯杰 摄）

5．X形构图

　　景物、线条呈X形分布，有强烈的透视感。可以将人的视线从中间引向四周，同时也可以使景物产生一种从中心向四周逐渐放大的效果。例如，拍摄交叉的铁路线，我们会感觉到铁路由中心叉点向四周放大。这种构图方式适用于拍摄公路、大桥、建筑、田野等，如图5.22所示。

6．放射式构图

　　这种构图方式可以使人的视线先集中在被摄对象上，随后向四周扩散。它以主体为核心，景物向四周放射扩散。适用于需要突出主体，现场又比较复杂的场合。同时也可用于拍摄在复杂情况下人物或景物的特殊效果，如图 5.23 所示。

图5.22　X形构图（云凯杰 摄）　　　　　图5.23　放射式构图

7. S形构图

这是一种常见的构图方式，也是最能体现"美"的构图方式。自然界中的河流、小溪及山间的小路等都可以应用这种构图方式，它可以体现被摄景物延长、变化的特点，如图5.24所示。

8. 三角形构图

三角形构图包括正三角、倒三角、斜三角等。正三角形构图给人以坚强、镇静的感觉；倒三角形构图具有明快、敞露的感觉，但是在它的左右两边，最好要有些不同的变化，以打破平衡，使画面免于呆板；斜三角形构图则可以引起冲击、突破、前进等动感，充分显露出生动活泼的氛围，如图 5.25 所示。

图5.24　S形构图（张雷 摄）　　　　　图5.25　三角形构图（张雷 摄）

以上几种为常见的构图方式，此外，水平式构图、斜线式构图、垂直式构图也是很好的构图方式。水平式构图能给人以一种平静、舒坦的感觉，用于表现自然风光，能使景色显得辽阔、壮观。斜线式构图是用斜线来表示物体运动、变化的一种构图形式，能使画面产生动感。垂直式构图由垂直线条组成，能将被摄景物表现得雄壮高大和富有气势。

—— **特别提示**

构图是摄影作品成为佳作的主要方面，这一点是所有摄影者所公知的。当然，我们也要注意，拍摄受限于时空的因素，构图不能墨守成规，更不能套用别人的老格式。对摄影构图的理解及快速反应，应是摄影者必备的素质。

5.1.5　画面构图常见问题

1. 中间分割

我们常见在一幅照片中，地平线处在画面中间，将画面一分两半给人以呆板感觉。上

下比例1：3 或 1：6 位置画面将会大有改观。纵向物体拍摄也是一样。水平或垂直物体拍摄时要注意对齐，否则会导致照片没有稳定感，如图 5.26 所示。

2．没有留白

如果拍摄运动物体或侧面人像，需要在画面主体的前方留出一定空间，否则画面显得沉闷、压抑，如图 5.27 所示。

图5.26　中间分割

图5.27　没有留白

3．顶天立地

图5.28　顶天立地

图5.29　头顶异物

有些初学者拍摄时喜欢让被摄主体顶天立地地充满画面，令画面显得拘谨死板，也不利于后期裁剪，如图人5.28所示。

4．头顶异物

尤其在拍摄人像时，拍摄者没有仔细观察环境，导致主体正上方出现树干、树枝等类似物。这时可以改变拍摄角度或虚化背景处理，如图 5.29 所示。

因图像画面空间有限，初学者有时还会在构图时将人物掐头去足；摇摄画面时人卡一半；线条杂乱时前后重叠，主体不明等。灵活运用我们已经学过的摄影知识，会发现以上这些都是很容易解决的基础问题。

5.2 拍 摄 角 度

拍摄角度包括拍摄高度、拍摄方向和拍摄距离。拍摄高度又可分为平拍、俯拍和仰拍；拍摄方向分为正面角度、侧面角度、斜侧角度、背面角度等；拍摄距离是决定景别的元素之一。以上统称为几何角度。另外，还有心理角度、主观角度、客观角度等。在拍摄现场选择和确定拍摄角度是摄影师的重点工作，不同的角度可以得到不同的造型效果，具有不同的表现功能。

5.2.1 拍摄距离

拍摄距离指照相机和被摄体间的距离。拍摄距离的远近变化，体现在画面上就是景别。所谓景别，就是摄影机在拍摄中与被摄对象处于不同距离时或用变焦距镜头拍摄时画面所容括的范围。

在使用同一焦距镜头时，照相机与被摄体之间的距离越近，能拍摄到的范围就越小，主体在画面中占据的位置也就越大；反之，拍摄范围越大，主体显得越小。通常根据选取画面范围的大小，可以把照片分为远景、全景、中景、近景和特写几种景别，不同景别的特点和表现力不同。

1．远景

远景是从较远的地方进行拍摄，包含的空间范围比较大。远景具有广阔的视野，常用来展示事件发生的时间、环境、规模和气氛。例如，表现开阔的自然风景、群众场面、战争场面等。远景画面重在渲染气氛，抒发情感。结构远景画面要从大处着眼，注意整体气势，而不能明显表现被摄主体的细部，如图 5.30、图 5.31 所示。

图5.30　远景

图5.31　电影《英雄》截图

　　电视画面中，一般用远景来表现自然环境和某种气氛，通过对环境的描述增加画面的真实性；将人物与环境结合起来，以景为主，以景抒情，以景表意，可以产生特殊的情绪效果；可以使观众清晰地获得有关被摄主体的相关信息；通常在观众的心理上表现出一种过渡感和退出感。常用于影片的开头、结尾或转场。

　　特别提示

　　用远景拍摄时要注意画面的整体结构和气势；对被摄主体的表现目的性要强，从大处

着手；要重点处理好画面的主要线条、色调和影调；必须考虑画面视觉变化及产生的运动节奏。

由于电视画面画幅较小，有人主张不用或少用远景。

2．全景

全景是以完整地包容被摄主体，并有适当空间环境组成的画面。拍全景照片时，要拍出全貌，如人物拍出全身，建筑物拍出整体，如图5.32所示。

全景画面镜头常常将多个被摄主体纳入画面并留有一定环境空间；它往往是每一场景的主要镜头，决定了场景中的空间关系；清楚、完整地表现了被摄主体的形体动作、动作范围和活动轨迹。由于景别较大，可以形成舒缓的节奏，让观众的眼睛得以有暂时的调整和休息，如图5.33所示。

图5.32　全景　　　　　　　　　　图5.33　演播室全景

特别提示

全景是一个场面中的总角度，制约着该场面镜头切换中的光线、影调、人物运动及位置；拍摄时应注意各被摄主体之间的相互关系，防止喧宾夺主；必须保证主体形象的完整，构图的准确；还要注意空间深度的表达和环境的渲染。

全景画面比远景更能够全面阐释人物与环境之间的密切关系，可以通过特定环境来表现特定人物，这在各类影视片中被广泛地应用。大多数节目的开端、结尾部分都用全景或远景。

3．中景

中景是只包括被摄主体局部的画面。表现人物膝盖以上相貌或场景局部的画面为中景，如图5.34所示。中景以表现主体的主要部分为中心，常以动作情节取胜，环境表现降到次要地位。

中景画面使观众的注意力集中于人物上半身的行为、动作和周围的部分景物及人物间的关系上。在有情节的场景中，中景画面常被作为叙事性的描写；通过环境的烘托，可以展现人物的情绪、身份、相互关系及动作目的，推动情节线的发展，如图5.35所示。

图5.34　中景　　　　　　　　　　图5.35　电影《加勒比海盗》截图

特别提示

中景是叙事功能最强的一种景别。在包含对话、动作和情绪交流的场景中，利用中景景别可以最有利和最兼顾地表现人物之间、人物与周围环境之间的关系。在影视作品中占的比重较大。

拍摄时应注意掌握好画面尺寸，将拍摄主体始终安排在画面的结构中心位置；从影调、色彩、虚实、动静关系上强调人物，避免单调的人物造型；准确地在画面中表现人物间的透视关系、空间关系，注意和全景镜头相呼应，防止出现轴线混乱；同时抓取具有本质特征的表情和动作，使人物形象饱满，画面富有变化。

4．近景

拍摄人物胸部以上，或物体的局部称为近景。画面包括的景物范围很小，被摄对象能表现出更多的细部，容易给人留下具体而深刻的印象，不易表现环境背景的特点，如图5.36所示。

近景中的环境退于次要地位，画面构图应尽量简练，避免杂乱的背景争夺视线，因此常用长焦镜头拍摄，利用景深小的特点虚化背景。

近景的屏幕形象是近距离观察人物的体现，所以近景能清楚地看清人物细微动作。它也是人物之间进行感情交流的景别，着重表现人物的面部表情，传达人物的内心世界，是刻画人物性格最有力的景别。

电视节目中节目主持人与观众进行情绪交流也多用近景。这种景别适应于电视屏幕小的特点，在电视摄像中用得较多，因此有人说电视是近景和特写的艺术。如图 5.37 所示。

图5.36　近景（一）

图5.37　近景（二）

特别提示

近景画面应力求简洁，色调统一；主体人物通常只能有一个；构图中对手势动作的范围要预留空间；注意将表现重点集中于物体的纹理结构上；同时注意镜头聚焦。

5．特写

特写是让被摄主体的某一局部充满画面，只表现被摄对象的某一细部，从细微处揭示物体的特点，给观众留下深刻印象。比如只拍摄人物的眼睛或双手，通过眼神或手的动作表现人物的内心情感，属于特写画面，如图 5.38 所示。

图5.38　特写（云凯杰 摄）

特别提示

由于特写画面视角小、景深小、景物

成像尺寸大，细节突出，所以观众的视觉已经完全被画面的主体占据，不易观察出特写画面中对象所处的环境，因而我们可以利用这样的画面来转化场景和时空，避免不同场景直接连接在一起时产生的突兀感。

拍摄特写画面主要表现人物头肩关系或头部线条，并尽可能安排好人物眼睛的位置；在表现任何一个场景时，都不能孤立使用特写镜头。

5.2.2 拍摄方向

拍摄方向是指以被摄对象为中心，在同一水平面上围绕被摄对象四周选择摄影点。在拍摄距离和拍摄高度不变的条件下，不同的拍摄方向可展现被摄对象不同的侧面形象，以及主体与陪体、主体与环境的不同组合关系变化。拍摄方向通常分为正面角度、斜侧角度、侧面角度、背面角度等。

1. 正面

正面是指与被摄对象正面成垂直角度的拍摄位置，主要表现某些对象的正面具有典型性的形象。例如建筑，无论古今在设计上都注重正面的样式与装修，如北京的天安门以及各展览馆、博物馆等。正面角度能够表现对象的本色。人物相貌也是一个很好的例子，正面形象更具有人物相貌的特点。

---➤ **特别提示**

正面角度的构图，主要是表现对象多处在画面的垂直中心分割线上，常是对称的结构形式。一般说来，正面的构图形象比较端庄、稳重。

图5.39 正面（香港回归政权交接仪式）

正面角度的不足之处如下：一是画面平均地展现正面的各部分，不易突出主体；二是画面中的各平行线条难以产生透视效果，不易表现空间深度；三是容易给人一种缺乏生气的印象。这种构图不适于表现活泼气氛和富有运动性的主题，如图5.39所示。

2．侧面

侧面一般是指与被摄对象侧面呈垂直角度的拍摄位置，主要表现某些对象的侧面具有典型的形象。

侧面角度能看清人物相貌的外部轮廓特征，使整个画面结构具有明确的方向性，可以产生强烈的动感，使人像形式变化多样，如图 5.40 所示。

图5.40　人物侧面

特别提示

在客观对象中，有许多物体只有从侧面才能更好地表现特色。侧面角度较之正面角度有较大的灵活性，在侧面垂直角度左右可有一些变化，以获得最能表现对象侧面形象的拍摄位置。

但侧面角度只能表现侧面特征，侧面的一些平行线条也难以产生汇聚，主体的透视效果大为减弱；另外，正面的主要特征难以表达，因而不适于表现平静、严肃的主题。

3．斜侧

斜侧是指偏离正面角度，或左、或右环绕对象移动到侧面角度之间的拍摄位置。

偏离正、侧面角度较小时，往往对正侧面的形象变化不大，可在正、侧角度范围内选择适当的拍摄位置，使之既能表现对象正面和侧面的形象特征，富有方向性、纵深感、透视感和立体感，且物体形象又有丰富多样的变化，往往能收到形象生动的效果，如图5.41所示。

图5.41　斜侧（云凯杰 摄)

4．反侧

反侧是指由侧面角度环绕被摄对象向背面角度移动的拍摄位置。在与常用的正面、侧面、斜侧角度的对比下，反侧有出其不意的效果，往往能将对象的一种特有精神表现出来，能获得很生动的形象，如图5.42所示。

图5.42　反侧(电影《卧虎藏龙》截图)

特别提示

当然对于某些对象来说，反侧与斜侧的形象相似。因此反侧角度对摄影对象是有要求的，或者说是只有适当的对象才可选择反侧的方向。

5．背面

背面拍摄中主体与摄像机的朝向一致，所拍摄的画面常常同时将主体与主体所关注的对象表现出来，观众容易进入主体人物的内心世界，使镜头表现出强烈的主观感受。在作为主观镜头使用时还可以使观众参与事件的发展，如图5.43所示。

特别提示

从背面角度拍摄人物时，由于没有表现主体的正面表情，观众只能从人物姿态动作的某些特征中进行想象，表达主题比较含蓄。若在电视节目一个段落的最后运用背面构图镜头，往往可以使观众对主题有更深刻的回味。另外，背面构图还可以展示被摄主体的背面特征，在教育电视节目中有时也是必需的。

案例导入

如图5.43所示，这幅照片是浪漫主义摄影大师尤金·史密斯的最经典的作品之一，于1947年创作的《乐园之路》(又译《走向光明》)，是他战后的第一幅作品。一天他带着自己的孩子在园中散步，两个孩子携手前行，当走到一处林间空地时，一道亮光从上空洒落下来，孩子虽步履蹒跚，却在阳光之地显得那么自信。刹那间的感动，激起了史密斯的创作热情，他赶紧按动快门，把永恒的光明和希望留在了镜头里。对于这一幅作品，史密斯回忆道："我下定决心这张照片必须不只是技巧上的成功，也得表现出一个纯洁、温和的时刻——截然不同于以往战地照片的残忍。我决心把这张照片拍好。"这幅作品曾在他的工作室悬挂几十年，既表达了他对人类前景的美好祝愿，也隐含

图5.43　《乐园之路》(尤金·史密斯 摄)

了他对自己从事摄影工作的乐观与信心。在战后的美国，更是希望的象征。

摄影家

尤金·史密斯(1918–1978)，当代新闻摄影大师。史密斯的作品具有丰富的内容和深刻的人物思想风貌。他创作了战争史上最让人震动的照片。史密斯的照片中对社会不公平的写照深深地影响了美国民众。他在日本拍摄的关于汞中毒的骇人听闻后果的照片是他最著名的作品之一。史密斯的摄影生涯起步于《新闻周刊》，进入《生活》杂志时年仅19岁。1942–1945年担任数种刊物驻太平洋战区战地记者。1958年被美国《大众摄影》杂志评为世界十大摄影名家之一。

选择何种拍摄方向，不仅是主要被摄对象的形象有变化，构图的形式有变化，更主要是表现内容也可能有变化，因此拍摄方向的选择，应根据具体的被摄对象和主题表现的要求而变化。至于正面角度、斜侧角度、侧面角度、反侧角度、背面角度，并没有优劣之分，运用得当，都会获得成功的构图。

5.2.3　拍摄高度

拍摄高度是指拍摄点与被摄对象之间水平高度的变化关系。我们平时观察处于不同高度的各种物体时，常采用的方法有三种：等高则平视，较高则仰视，较低则俯视。

1．平摄

平摄是指摄影(像)机与被摄对象处于同一水平线的一种拍摄角度。这个拍摄角度接近于人们平常的视觉习惯和观察景物的特点，如图 5.44 所示。

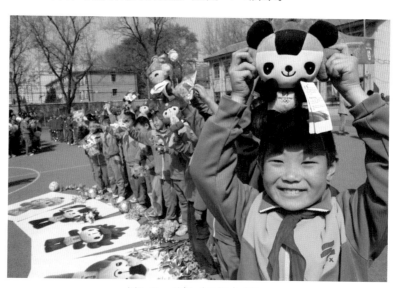

图5.44　平摄（云凯杰 摄）

平摄是一种叙事角度，拍摄出来的画面平和自然，贴近实际，客观性较强，是纪实类体裁最常用的拍摄角度。当平摄与运动拍摄相结合时，会使观众产生身临其境的感觉，常常代表拍摄人物的主观观点；在用长焦距镜头进行平摄时，也可以压缩纵向空间，使画面形象饱满。

2．仰摄

仰摄是指摄影(像)机从低处向上拍摄。仰摄适于拍摄高处的景物，能够使景物显得更加高大雄伟。用它代表影视人物的视线，有时可以表示对象之间的高低位置。由于透视关系，仰摄使画面中水平线降低，前景和后景中的物体在高度上的对比因之发生变化，使处于前景的物体被突出、夸大，从而获得特殊的艺术效果，如图5.45所示。

图5.45 仰摄（云凯杰 摄）

仰摄画面是一种情绪性镜头，目的不在于客观叙述，也不代表主观视点，只是强调特定的情绪氛围，给人以象征性的联想或暗喻潜在的意义。用这种角度拍摄大自然，使大片天空白云入画、纯净空灵，具有很强的抒情意味。影视教材中常用仰摄镜头，表示人们对英雄人物的歌颂，或对某种对象的敬畏。

3．俯摄

俯摄与仰摄相反，摄影(像)机由高处向下拍摄，给人以低头俯视的感觉。俯摄镜头视

野开阔，用来表现浩大的场景，有其独到之处，如图5.46所示。

图5.46　俯摄(复活节游行)

特别提示

从高角度拍摄，画面中的水平线升高，周围环境得到较充分的表现，而处于前景的物体投影在背景上，人感到它被压近地面，变得矮小而压抑。在影视片中，常用俯摄镜头表现反面人物的可憎渺小或展示人物的卑劣行径。

4．顶摄

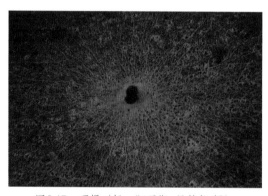

图5.47　顶摄（杨·阿瑟斯–贝特朗 摄）

顶摄指摄影(像)机拍摄方向与地面垂直。用顶角拍摄某些杂技节目或歌舞演出，有独到之处。它可以从通常人们根本无法达到的角度，把一些富有表现力的造型拍成构图精巧的画面。顶摄的作用还在于它改变了被摄对象的正常状态，把人与环境的空间位置变成线条清晰的平面图案，从而使画面具有某种情趣和美感，如图 5.47 所示。

特别提示

顶摄角度在电影电视中并不多见。

本 章 小 结

摄影摄像创作既涉及摄影摄像艺术理论，又与拍摄者的艺术感觉和创作实践有关。要提高创作水平就必须学习摄影摄像画面构成，并在此基础上有所突破和创新。画面构图要遵循一定的规则，包括黄金分割法、均衡与呼应等，恰当地安排主体、陪体、前景、背景和空白；采用一定的构图形式，同时规避画面构图中常见的一些问题，将点、线、面分化组合，构成一幅完美的画面。

通常根据选取画面范围的大小，可以把照片分为远景、全景、中景、近景和特写几种景别，不同景别的特点和表现力不同。拍摄距离远近是影响画面范围的重要因素。根据拍摄高度的变化，我们观察处于不同高度的各种物体时，常采用平视、仰视和俯视的视角。在拍摄距离和拍摄高度不变的条件下，不同的拍摄方向可展现被摄对象不同的侧面形象，以及主体与陪体、主体与环境的不同组合关系变化。拍摄方向通常分为正面角度、斜侧角度、侧面角度、背面角度等，拍摄高度包括平摄、仰摄、俯射和顶摄。

复习题

1．名词解释

主体与陪体　　　　　前景与背景　　　　　空白　　　　　特写

2．思考题

(1) 什么是景别？主要有哪几种？

(2) 构图的形式主要有哪几种？

(3) 试分析画面构图的诸多元素在画面造型中的作用。

3．实训题

(1) 试拍摄五幅照片，分别处理好前景、后景、主体、陪体和空白的关系。

(2) 对同一景物，考虑从更低的视点和更高的视点拍摄；采用更大的景深范围拍摄；将画面中的背景处于焦点之外拍摄；寻找前景拍摄，以增加画面趣味，引导观众视线；取景时，考虑将一棵树或者一个建筑的拱门纳入拍摄画面；在不同的时间、光线条件下拍摄，并比较这些照片，挑出效果更好的照片。

第 6 章　光线与色彩

【教学目标】

本章主要从拍摄用光、影调色调方面讨论摄影摄像创作问题。通过对光线种类、色彩与影调色调基本知识的讲解，了解摄影摄像创作涉及的几个主要方面的问题，熟悉它们的主要特点和要求，把握它们的主要法则和规律，掌握创作的主要形式和技巧。

【教学要求】

知识要点	能力要求	相关知识
拍摄用光	(1) 深入了解光的种类和特性 (2) 掌握用光的基本原则和技巧	(1) 不同来源的光：自然光与人工光 (2) 不同方向的光：顺光、逆光、侧光、顶光与脚光 (3) 增强质感 (4) 增强立体感 (5) 后期补光技巧
影调与色调	(1) 影调的运用 (2) 色调的控制	(1) 黑白照片的影调 (2) 黑白照片的调式 (3) 影调的配制方法 (4) 关于色彩的几个概念 (5) 关于色调的几个概念

光是摄影的灵魂，摄影艺术就是光与影的艺术。摄影艺术是用光来作画，光线对于摄影者，就像画家手中的笔、雕塑家手中的刀、音乐家手中的乐器一样。光线不仅使摄影变为可能，而且是摄影构图、造型的重要手段。好的作品犹如光的画、影的歌。摄影者也正是用光影去说话，去真切地描形、生动地传情、独特地表意。

掌握和熟悉光的运行规律以及光线同被摄体之间的关系，是对每个摄影者的基本要求。

6.1 拍 摄 用 光

6.1.1 光的种类与特性

按照光的来源、方向和作用不同，光分为不同的种类。

1. 按光线的不同来源分类

一切可以发光的光源，根据其来源可分为自然光和人工光两大类。

1) 自然光

我们把直接或间接地来自太阳的光线称为自然光。自然光的变化比较复杂，晴空万里、阴雨连绵、皓月当空、大雪纷飞，由于地球的不停运转，又有了早晨、上午、中午、下午、傍晚、月夜等。另外，还有四季更替、纬度高低、室内室外，使得自然光的变化无穷无尽。

一天之中，直射的太阳光因早晚时刻不同其照明的强度和角度是不一样的。人们根据太阳和地面构成的夹角不同，可将全天直射的阳光的变化情况分为四个阶段。

(1) 早晚太阳光。当太阳从东方的地平线上升时及傍晚太阳即将西落于地平线以下时，太阳光和地面的夹角呈0°～15°，景物的垂直面被大面积照亮，并留下长长的投影；太阳在透过厚厚的大气层后，光线柔和，和天空光的光比约为 2∶1，早晚还伴有晨雾和暮霭，空气透视效果强烈，在逆光照明下，这一特点尤为突出。如果利用这一光线照明，拍摄近景照片，景调柔和；拍摄场景照片，则显得浓淡相宜，层次丰富，空间透视感强，如图 6.1 所示。

图6.1 晚景

这段时间非常短暂，光线强弱变化大，拍摄时要抓紧时间，并注意对曝光量的控制。

（2）上午、下午的太阳光。这时的阳光与地面的角度呈15°～60°，通常是指上午8～11点、下午2～5点这段时刻的光线，照明强度比较稳定，能较好的表现地面景物的轮廓、立体形态和质感。在摄影中，这段时间称为正常照明时刻，此时太阳光不但对垂直景物照明，

图6.2 丛中

也对主体周围的水平景物照明，产生大量的反射光，从而缩小了被摄体的明暗光比，如图6.2所示。此时太阳光和天空光的光比为3：1～4：1，画面的明暗反差表现极好。

（3）中午的太阳光，又称为顶光。顶光从上向下垂直照射地面景物，景物的水平面被普遍照明，而垂直面的照明却很少或完全处于阴影中。

这一时刻太阳光的照明角度常受到季节的影响，夏季的中午太阳光基本上以90°垂直向下照射地面景物，地面景物的投影很小；而其他季节的中午，太阳光以近似垂直的角度从上向下照射；冬季的中午，其照射的角度会更偏一些，如图6.3所示。

图6.3　正午（云凯杰 摄）

特别提示

一般来说，中午拍摄照片要缩小光圈，这是对拍摄风光而言；如拍摄人物，则应放大光圈。因为人物是垂直表面的形体，太阳当顶时，水平表面亮度大而垂直表面亮度小，相当于侧光照明，所以要放大半级光圈。在中午，特别是夏季的中午，一般不选用直射阳光拍摄人物照片，因为它极易丑化人物的形象。

(4) 黎明与黄昏的太阳光。黎明与黄昏时刻，太阳要出还没出来，要落或刚刚落下。此时天空还很亮，太阳欲升的光辉和落日的余晖装饰性地把天边照亮，越靠近地面的天空光越明亮，离地面越远，天空光越暗。地面景物在这种散射光的照明下，普遍照度很低，很难表现物体的细微之处，只能看到概貌；光线分布不均匀，水平面较亮，垂直面较暗，一切处于朦胧之中。

特别提示

黎明与黄昏，天空和地面景物的巨大反差，是以天空为背景拍摄景物剪影或用来拍摄夜景的理想时刻，如图 6.4 所示。

2) 人工光

人工光是相对于自然光而言的。一切由人加工制造的发光光源均为人工光，主要有主光、辅光．轮廓光等。人工光是摄影常用的光源，其光照强度、照明方向、照明高度、光线色温等都可以由摄影者调控。可供摄影照明的人工光源很多，除电子闪光灯外，常用的还有聚光灯、漫散射灯、照相强光灯、石英碘钨灯、荧光灯、白炽灯及火光、烛光等。

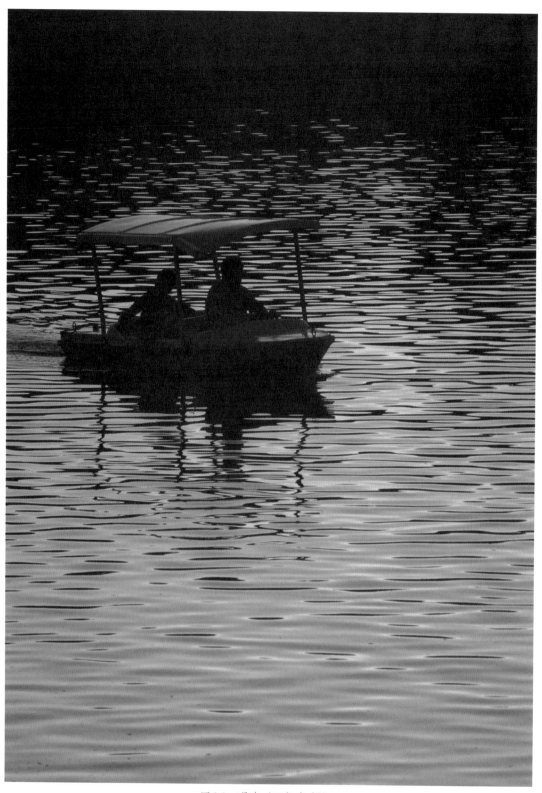

图6.4 唱晚（云凯杰 摄）

人工光照明一般都是由多种光线的组合才能达到理想的效果，这些人工光线都有各自的特点和作用。按照功能和目的主要分为以下几种。

(1) 主光。主光是照明被摄体的主要灯光，是布光中占支配地位的光，也常称为"基调光"或"造型光"。主光用来表现景物的形态、轮廓和质感，并决定着景物的"调子"(高调或低调)，而其位置会产生高光和阴影所形成的造型轮廓。

摄像中，土光一般采用非涅尔聚光灯。主光的方位在被摄对象的前面，与摄像机镜头轴线呈5°～45°水平角。主光的高度与摄像机镜头轴线呈5°～45°垂直角。主光的水平角与垂直角的角度愈大，被摄对象的立体感愈强；反之，造型平淡。

案例导入

钨丝灯持续光是我们最常见的光线，拍摄人像常用的聚光钨丝灯一般有500 W、1000 W、2000 W几种，光线的色温约3200 K、偏暖色。适合文静、温柔、感性较强的被摄者，要得到温暖、温馨、唯美、画意等画面效果时可以使用这种布光，如图6.5、图6.6所示。

图6.5　钨丝灯光　　　　　　　　　　图6.6　主光光位图

(2) 辅光，又称填充光。辅光是模拟环境的反射光。辅光配合主光使用，补充主光照不到的被摄对象其他面的光种，以弥补照度的不足，所以又被称为副光。一般用辅光来平衡被摄对象明暗两面的亮度差，体现阴影部分的更多细节，调节画面的光比(照明反差)，使阴暗部位也呈现出一定的质感和层次。

知识链接

"光比"这个词是用来描述人像摄影中面部阴影部分和高光部分的强度比，用数字表示为比例。例如，光比为3∶1，意味着有3个单位的光亮度落在面孔的高光部分，而

同时只有1个单位的光亮度落在阴影部分。光比可以让人像摄影中被摄体的反差多少准确地表示出来；也因为反映了主光和辅光之间的光强度，光比也可以指出将要拍摄的人像上有多少暗部细节。

📝 案例导入

图6.7　辅光

摄像辅光一般采用散光灯。辅光的方位在主光和摄像机的另一侧，与摄像机镜头轴线呈5°～30°水平角。辅光的高度与摄像机镜头轴线呈0°～20°垂直角，如图6.7、图6.8所示。总之，辅光的亮度和角度，以冲淡主光的影子和避免产生第二个影子为宜。

图6.8　辅光光位图

图6.9　轮廓光

（3）轮廓光。轮廓光是在主体的后上方对着摄像机方向照射的光线，是逆光效果。轮廓光起勾画被摄对象轮廓的作用。当主体和背景影调重叠的情况下，轮廓光起分离主体和背景的作用。在用人工光照明中轮廓光经常和主光、副光配合使用，使画面影调层次富于变化，增加画面形式美感。

📝 案例导入

主光加轮廓光如图6.9所示，光位图如图6.10所示，人物空间感较强，并且使用了不同色温的持续光使人物产生色彩的微妙变化。但是要注意，轮廓光的灯光要适当遮挡，以免镜头吃光，画面产生灰雾。

图6.10　轮廓光光位图

摄像轮廓光一般采用回光灯和聚光灯。轮廓光的方位在被摄对象的后面，与摄像机镜头轴线呈30°水平角。轮廓光的高度与摄像机镜头轴线呈30°～60°垂直角。水平角太小，落地灯架会被摄入画面；垂直角太小，光线会射入摄像机镜头，使画面产生光晕现象。

（4）背景光。背景光是照亮被摄对象背景、布景、天幕的光。它的作用是消除被摄对象在背景上的投影，使物体与背景分开，衬托背景的深度。

背景光的亮度决定了画面的基调：高调画面，背景光亮度可与主光亮度相同或略高于主光，形成洁白明净的背景；低调画面，背景光亮度要低于辅光，形成深沉的背景；中调画面，背景光亮度在主光和辅光之间，约为主光的2/3，如图 6.11、图 6.12 所示。背景光一般采用天幕灯和散光灯。

图6.11　背景光

图6.12　背景光光位图

特别提示

这样的持续灯光组合要注意分清三盏灯的强弱比例，主光最强、其次轮廓光、最弱是辅助光。否则，会出现光线混乱产生画面发闷。

(5) 装饰光。装饰光用来突出被摄对象的某一细部造型的质感，以达到造型上的完美，如眼神光、头发光、服饰光等，如图 6.13 所示。

图6.13　眼神光

当主光、辅光、轮廓光、背景光依次布局完善以后，分析被摄对象局部的亮度是否合适，层次表现是否完美，如不够理想，就用装饰光修饰这些局部和细节部位。

除了以上五种基本人工光外，还有一些附加的照明光线，如模拟火光、闪电、光束的效果光和均匀照亮整个大场面的场景光等。

特别提示

拍摄人像时，不论运用什么光源，只要位于被摄者面前而且有足够的亮度，就都会反射到眼睛里，出现反光点，从而构成眼神光。明亮细小的眼神光表现愉快，范围较大的光显得柔和，而没有照明的眼睛则宛如深潭。

知识链接

效果光是用人工光源再现现实生活中一些特殊光源的光线效果或特定环境、时间、气候等的照明。例如，从布景的窗户外投射强烈的灯光，使室内产生窗口投影，再现室外的阳光效果；由遮光板将点燃的碳精灯的光线迅速来回遮挡，产生闪电效果；用粗细长短不同的条形红丝绸，绑在风扇的防护罩上，被风吹起来，在灯光作用下形成火焰效果；用一个装有浅水的大盘，放些碎玻璃，轻轻地触动水面泛起波纹，在灯光作用下反射到被摄对象上，产生水纹效果等。

场景光是拍摄大场面时才用的。场景光要均匀照亮整个场景，使彩色摄像机无论拍摄哪个角度都能符合色彩还原的基本要求，所以场景光又称为基础光。

2. 按光源的投射方向分类

所有的光都具有方向性。根据光源投射方向和照相机光轴之间的夹角分为顺光、前侧光、侧光、侧逆光、逆光、顶光、脚光等七种主要的光向，如图 6.14 所示。不同方向的照明光线具有不同的造型特点和功能。

图6.14 光线投射方向示意图

1) 顺光

顺光亦称平光(又叫正光)，是指光源和照相机镜头基本在同一高度并和照相机光轴同向的照明形式。

顺光特点如下：

(1) 被摄体的朝机面接受同等照度；

(2) 只能看到被摄体的受光面，看不到背光面和投影，故能隐蔽、掩饰对象凹凸不平的特点，不能表现粗糙表面质感；

(3) 画面色调和影调的形成只靠被摄对象自身色阶区分，画面层次平淡，缺乏光影变化，但亮的被摄对象具有暗的轮廓形式；

(4) 画面色彩缺乏明度变化。

特别提示

在拍摄高调画面时顺光多作主光用。一般多用于"商业"人像的拍摄。

2) 侧光

侧光亦称"阴阳光"，指光源方向和照相机光轴呈90°的照明形式。

在侧光下，被照明对象明暗各半，画面层次丰富，立体感强。侧光照明对粗糙表面质感能很好地表现出来。使用侧光要注意光比，光比不能太大，要控制在允许的范围之内，照明人物，避免阴阳脸(多要用补光)，表现有个性的人物常用侧光。

知识链接

光比对于摄影最大的意义是画面的明暗反差。反差大，则画面视觉张力强；反差小，则画面柔和平缓。

风光摄影的光比控制只能等待时间或等待天气，调整拍摄角度也能改变光比大小。户外人像摄影，可通过反光板缩小光比，也可通过吸光板(黑色)增大光比。影棚摄影中的光比就更容易控制。主光和辅光的发光功率，光源与被摄对象距离都能起到控制作用。

3) 逆光

光源方向基本上对着照相机的照明方式，称逆光照明。

逆光照明看不到被摄对象的受光面，只能看到被摄对象的剪影。在摄影造型中，逆光能使主体和背景分离，从而得到突出。在环境造型中可以加大空气透视效果，使空间感加强。

▮▮▮ 知识链接 ············

逆光如果用于人像摄影，多需补光。但极少用于商业人像，多用于风光摄影、艺术摄影、广告摄影(辅光源)。

4) 顶光

来自被摄对象顶部的照明形式，称为顶光(俗称骷髅光)。

顶光照明景物水平面亮于垂直面，光线从上方照射在主体的顶部，会使景物平面化，缺乏层次，色彩还原效果差，因此这种光线很少运用。

▮▮▮ 知识链接 ············

在顶光下拍摄人物近景特写会得到反常的照明效果：人物前额亮，眼窝黑，鼻梁亮，颧骨凸出，两腮有阴影，呈骷髅状。传统用光一般不用顶光拍近景、特写。但如果运用辅助光提高阴影亮度，缩小光比，冲淡顶光的骷髅效果，也可得到较好的效果。现在用顶光多稍向前移，以形成"蝴蝶光"，增强女性性感成分。下巴肥厚者也多用此光，以增加面部向下阴影，增加美感，如图6.15所示。

图6.15 顶光

5) 脚光

光源低于人的头部，由下往上的照明形式称为脚光 (俗称鬼光)。

脚光的投影朝上，和顶光一样产生不正常的造型效果。在影视摄影中，常用此来表现画面中特定的光源效果，如油灯、台灯、篝火效果等。有时也用来刻画特殊情绪的人物形象或丑化人物形象。

特别提示

脚光在商业人像中多用于眼神光、修饰尖下巴者。如果被摄对象下巴肥厚，不宜布脚光。

6.1.2　拍摄布光

拍摄布光是利用各种摄像照明器材，运用人工照明方法，按照光线不同的造型效果，对被摄对象布置不同距离、方位、高度及不同强弱性质的灯光，从而增强被摄对象的立体感、质感、纵深感与艺术感。虽然布光的灵活性很大，但做到准确并不容易。布光要遵循自然光的照射规律，符合人们的生活习惯与视觉心理。

1. 布光程序

1) 大场面布光程序

大场面一般先布场景光，后布背景光，再布主体光。此时，要求背景光能反映出布景的三维空间。主体光首先布置主光，确立主体的初步造型；然后配以辅光弥补主光不足之处，改进未被主光照亮部分的造型。为了区分主体与背景，增强画面的空间感，可用轮廓光照明。如果主体的局部细节造型不理想或与整体不协调，则使用装饰光加强整体造型与美感。各种光线应与主光和谐一致。

如果主体活动范围大，可以用两盏以上的灯作主光、辅光或轮廓光，但要注意光线衔接，避免互相影响，如图6.16所示。

2) 小场面布光程序

小场面一般先布主体光，然后根据主体光投射

图6.16　大场面

在背景上的范围大小、光亮程度，再布背景光。根据主体是人还是物、是个体还是群体、是静态还是动态等具体情况，考虑最佳的布光方案，如图6.17所示。

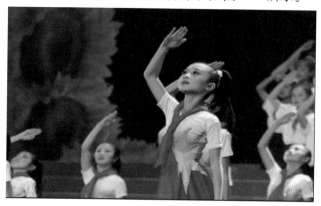

图6.17　小场面（云凯杰 摄）

特别提示

只要光效理想，灯光用得越少越好。

2．静态布光

静态布光主要是对静态三维物体布光、反光物体布光和群体的布光。

1) 三维物体布光

运用主光、辅光、轮廓光三种基本光进行照明布置，能将三维物体的立体感、质感和纵深感的基本造型呈现在二维电视屏幕上。这种基本布光方法又叫三点布光。三种光的关系如下：主光强，辅光就要弱，否则会喧宾夺主；主光高，辅光就要低，才能有效地消除主光在垂直方向的阴影；主光侧，辅光就要正，才能有效地消除主光在水平方向的阴影；轮廓光可由主光和辅光的位置决定其高低、正侧；当轮廓光作为隔离光和美化光时，也可以不考虑主光和辅光的位置关系。这三种光线处理得当，可以互相补充。

2) 反光物体的布光

金属仪器、玻璃容器、液体等被摄对象，容易产生反光。透明的图表、动画胶片和不透明的图表、照片、字卡等被摄对象，由于其表面不平整也可造成局部反光。一般常用下述方法避免反光：

(1) 改变摄像机位和被摄对象的位置，避开物体的反光斑点；

(2) 移动灯位，改变灯光在物体上的入射角，使反光斑点移到画面外；

(3) 将硬光软化，减轻物体的反光程度；

(4) 如果被摄对象主要是玻璃容器内的液体和容器的刻度，而不是玻璃容器的形状，常用侧光、逆侧光、顶光做主光，既照亮了液体，又避免了玻璃的反射光线射入摄像机镜头；

(5) 透明图表的布光可用透射法，将灯光均匀地照在透明图表的背面，从其正面摄像可避免反光；

(6) 设法降低物体表面的光洁度，减少其反光率，如在物体表面涂肥皂、凡士林等。

知识链接 ··

用偏振镜滤去偏振光，可相对衰减反光强度。例如，玻璃器皿的强反光斑点，在摄像机镜头上加偏振镜，旋转至一定角度，就能滤去反射光线的偏振光。金属表面的强反光斑点，还要同时在灯前和摄像机镜头上加互成 90° 角的偏振镜，这样就可以滤去入射光和反射光的偏振光。

案例导入

拍摄透明体很重要的是体现拍摄对象的通透程度。在布光时一般采用透射光照明，常用逆光位，光源可以穿透透明体，在不同的质感上形成不同的亮度。有时为了加强透明体形体造型，并使其与高亮逆光的背景剥离，可以在透明体左侧、右侧和上方加黑色卡纸来勾勒造型线条，如图6.18所示。

图6.18　透明物体拍摄

3) 群体布光

群体布光指由两个及以上的人或物组成的相对静态的群体的布光，如两人交流、三个人探讨、很多人开会、教师和学生上课等，群体布光主要有以下四种常用方式：

(1) 对每个人分别进行三点布光。甲、乙两人，分别配置主光、辅光、轮廓光。这种布光方法要用很多灯，光线容易互相干扰，产生较多影子，必须做好遮挡工作。

(2) 一灯多用布光，是指一盏灯对不同人有不同的造型效果。A灯，对甲来说是主光，起主要造型作用，对乙而言是逆光，勾画其轮廓形状。它是群体布光的常用方法。

(3) 按灯具照明范围大小将群体分组布光。将四个人分为两组：甲、乙两人用前一组

灯具作三点布光；丙、丁两人用后一组灯具作三点布光。

(4) 整体布光，是用高功率灯具或几盏并列灯具分别作主光、辅光、逆光，对群体进行大面积的三点布光。

3. 动态布光

动态布光包括对运动物体的布光和摄像机运动的布光。

1) 被摄对象运动的布光

被摄对象运动可用大面积布光、分区布光或连续布光。被摄对象运动时的布光主要是解决照明效果的一致性和连续性。

(1) 大面积布光。是指将物体活动的整个区域进行大面积布光，这和整体布光相似。

(2) 分区布光。是指将物体活动划分为一系列的重点区和瞬时区，物体在重点区的时间比较长，需要有较好的布光效果；物体在瞬时区只需适当的照明，其影调反差与重点区相吻合就可以了。

图6.19 摄像机机头灯

(3) 连续布光。是指按照物体活动的路线、环境以及在每一相对位置的活动范围利用三点布光法进行连续布光，使物体运动的方向发生变化时，主光、辅光和逆光的方向不变，保持同一光线造型效果。

2) 摄像机运动的布光

摄像机运动的布光可用活动灯具移动照明，如图6.19所示。

特别提示

用摄像机的机头灯或手提新闻灯，随着摄像机运动而不断地调整照明的方位、高度和亮度平衡。

摄像机运动布光是新闻摄像中常用的方法，要求灯光师与摄像师密切配合，熟悉摄像内容、路线、方向，使照明效果能够前后一致、连续。

6.1.3 拍摄用光的基本原则和技巧

1. 增强质感

每个物体都有它自己独特的质感和表面细节，这往往就是该物体所具备的最显著的特点。照片上成功地表现出这种质感可以大大地增强照片的效果，特别是要求拍出迷人和引人注目的效果。要想在画面上正确表达或者加强景物的质感，就必须学会用光，不同的用

光会导致完全不同的质感表现。

　　物体的表面质感大概分为光滑、粗糙(亚光)、透明、半透明、不透明。相对来说，粗糙和不透明的景物比较容易处理，一般用较硬的侧光就能够产生较好的效果，如图 6.20 所示；反之，如果是光滑和透明的景物，则需要采用较高角度或者较低角度的软光予以表现。尤其是玻璃制品，必须采用较复杂的布光和反复的调整才能获得较佳的质感表现。

图6.20　自然

2．增强立体感

　　照片的立体感(空间深度感)和实际景物的立体感并不完全相同。若想在平面的照片上表现出被摄对象的立体感就必须要使用一些技巧，除了可以利用近大远小和空气透视增强立体感之外，光线的运用也非常重要。

　　通常，顺光拍摄时的立体感最弱，而侧光和侧逆光拍摄时的立体感比较强烈。例如，拍摄浮雕时，侧光所形成的影子能够强调立体感，如图 6.21 所示。

　　总之，要想获得立体感强烈的照片，应尽量采用侧光和逆光，并且注意光影效果的变化。

图6.21　塑像

3．后期补光

对于人像摄影、广告摄影等一些较小的景物，我们可以使用反光板进行补光，但对于自然风光或者人文摄影来说就不可能这么做了。

6.2　色彩、影调与色调

色彩又称为颜色，它是构成造型艺术的重要因素之一。各种物体因吸收和可反射光线的程度不同而呈现出千差万别的颜色。人们对色彩的感觉，取决于光源的光谱成分和物体表面的特征，同时也依赖于人的视觉系统及大脑的生理功能，因此可以说色彩是一个主观感受与客观世界相结合的概念。

影调是指画面的明暗层次、虚实对比及色彩的明暗关系。在这些关系中感受光的流动和变化。摄影画面中的线条、形状、色彩等元素是由影调来体现的，如线条是画面上不同影调的分界。

色调，主要是指彩色摄影中画面色彩的基调，由色彩的明暗和色别所组成。 自然界所有的颜色(即固有色)有三个主要特征：色调、饱和度和明度(亮度)。但对黑白照片而言，多种可见色反映在黑白照片上，只形成黑白灰三个色阶，其间的差别只在亮度上，这样自然界千变万化的色彩便失去了两个最重要的特征——色相和饱和度，只保留了明度。不同亮度的景物变化为相对应的黑白灰色阶，进而形成明暗层次。因为不具备色彩的特征，我们将黑白摄影中的基调称为"影调"。

6.2.1 色彩的还原

1．关于色彩的几个概念

1) 色相

色相又称为色别或色名，指色彩的相貌。色相是色彩的基本特征之一，是色与色之间的主要区别，分为红、黄、蓝、紫等。单色光的色相完全取决于该光线的波长，如红色为678 nm，绿色为527 nm，黄色为587 nm等；混合光的色相，决定于组合这一光线的各原色光的波长及其相对量。光谱中人眼能分辨的色相有150 种，加上30 种光谱中不存在的(如品红)，人眼在最好条件下可分辨大约180 种色相，如图 6.22 所示。

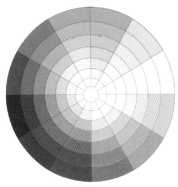

图6.22　色相环

2) 消色

消色指彩色以外的黑白灰。消色无色相之分，仅有明度的区别。消色与任何一种色彩都能形成和谐搭配。

3) 光谱色

光谱色是可见光色，波长为39～770 nm。可见光通过棱镜后可分解为7种不同颜色组成的连续光谱，包括不能用肉眼来区别颜色差别的任何波长范围内的颜色。光谱色是自然界最纯的颜色。

4) 光源色

光源色是指物体在日光、灯光和月光等光线照射下，所呈现出来的颜色。

5) 明度

明度是色彩的明暗和深浅程度，可以用亮度来表示，是色彩的重要色相之一。某物体表面的明度，是指该物体反射一定色光亮的程度，反射量越大，明度越高。对不同的色彩而言，明度各不相同，如黄色明度高、红色明度低、蓝紫色明度更低。同样的颜色用强光照明则明度大，弱光下则明度低。明度的变化相当于光度的变化，明度的数值可以用反光率来表示。

6) 饱和度

饱和度是指色彩的纯度，表示颜色中所含彩色成分与消色成分(灰)的比例。颜色中所含的彩色成分多，色彩饱和；所含的消色成分多，色彩便不饱和。最饱和的色彩为光谱色，因为光谱色纯度高。在颜色中，饱和度最高的为红色，最低的为蓝色。

2. 色彩的精确还原

1) 光源选用与色彩的精确还原

光源对色彩的精确还原非常重要。例如，分别用钨丝灯照明和荧光灯照明，拍摄一件色彩艳丽的裙子，即便使用标准色卡调整白平衡也无法使两种光线下的照片色彩完全一样，这是因为这两种光源的光谱成分(显色指数)不同。

光源对物体的显色能力称为显色性。显色性用显色指数来衡量，假定标准光源(太阳光)的显色指数为100，则对于某一具体光源来说，显色指数越高，色彩还原效果越好；反之，则越差，见表6-1。用于真实还原被摄对象色彩的光源，其显色指数应高于85。

表6-1　常见人工光源的显色指数

光源名称	平均显色指数	色彩还原
白炽灯(500 W)	95～100	优秀
碘钨灯(500 W)	95～100	优秀
溴钨等(500 W)	95～100	优秀
镝灯(1000 W)	85～95	良好
节能灯(40 W)	85	良好
荧光灯(日光灯40 W)	70～94	一般
荧光灯(白色40 W)	75～85	一般
荧光灯(暖白色40 W)	80～90	较好
高压汞灯(400 W)	30～40	较差
高压钠灯(400 W)	20～25	较差

图6.23　花与苞

2) 精确曝光与色彩的精确还原

精确曝光有利于获得精确的色彩还原，拍摄中首先要确保正确曝光。对于前期曝光不准的画面，后期往往很难校正准确。曝光不足，画面发暗；曝光过度又会使画面产生过曝光区域，高亮部分缺乏灰度层次。拍摄时，要根据光源条件、被摄对象，对摄像机进行光学和电子调整，使拍摄的信号幅度尽可能接近标准幅度，但又不超标，如图 6.23 所示。

特别提示

对于数码摄影来说，尤其是采用RAW格式拍摄时，应适当增加一些曝光量(但注意，不要曝光过度)，以使色彩较为明亮鲜艳。

3) 文件格式与色彩的精确还原

对于数码摄影来说，JPEG和RAW格式具有完全不同的色彩还原能力。首先，JPEG最多只能同时记录1600万种色彩，而RAW格式却同时可以记录上亿种色彩，色彩的再现种类上两者存在巨大差别。另外，JPEG格式后期调整色彩时的自由度小，而RAW格式却可以对色彩进行大幅度的调整，而且几乎不会对成像质量造成负面影响。

特别提示

对于数码摄影来说，红色、黄色、橙色等暖色调颜色的精确还原是非常容易实现的；而对于蓝绿色，尤其是翡翠绿和孔雀蓝等颜色的还原就不太容易实现。应该首选RAW格式进行拍摄，如图6.24所示。

图6.24 绿水（云凯杰 摄）

知识链接

在拍摄时要想获得精确的色彩还原，必须做到用RAW格式进行拍摄，并且必须配合后期软件对色彩进行精心调整；在拍摄时应注意选择显示指数较好的光源；若有条件，则应先拍摄一张灰卡(标准色卡)的照片，然后在后期以灰卡为准校正色彩，并将这一调整参数应用于所有在该场景拍摄的图片中。

6.2.2 影调的运用

1. 黑白照片的影调

影调与流动物体之间的光线关系非常密切。在摄影画面中，影调结构体现在以下几个方面：

(1) 表现为由白(高亮度)过渡到黑(低亮度)的层次等级。在黑白摄影中，影调不但能体现物象，还能抽象地再现对应原景物的固有色彩。

(2) 不同的影调能产生不同的视觉感受。丰富的影调有助于产生恬静、温和、舒畅之感；粗犷的影调有助于给人们以刚强、力量、激烈、兴奋之感。

(3) 自然界中被人们视觉观察到的灰色调是无限多的阶灰。

(4) 照片中不同程度的黑白灰有不同的视觉感受。照片中的黑白灰之间的搭配与过渡称为等级配置。不同的配置产生不同的视觉感受的倾向，形成了不同"调式"的照片。

知识链接 ···

黑白照片中，红色为较深的灰色，而黄色为较浅的灰色，黑中有黑，白中有白。黑色给人庄严、稳重、压抑之感；白色给人以圣洁、明朗、开阔的感觉；灰色给人以黑白间的感受，使人有正常协调之感。灰色的不同变化在画面中常有协调作用，在黑白两极之间搭起桥梁使之协调。灰色层次多，影像明暗变化大，称为影调丰富，影调细腻；反之，黑白灰过渡剧烈，呈跳跃式变化，灰色层次少，称为影调单一粗犷。

案例导入

很多摄影大师偏爱黑白的抽象、简练，也更喜欢体验在黑白影像拍摄和制作过程中完全自主的品质控制乐趣。徕卡摄影师路易斯·卡斯塔内达曾说："黑白图片对我来说更加亲近，让我可以控制整个过程，尽可能地开发图片的潜质。"如图 6.25、图 6.26 所示。

法国20世纪著名摄影师让卢普·西夫说："黑白摄影是一种过滤，能突出精髓，画面的明暗和线条，能让人一眼进入你的氛围、主题。这是一种写意的艺术，重要的不是细节，而是感觉。"如图 6.27 所示。

图6.25　路易斯·卡斯塔内达　　图6.26　路易斯·卡斯塔内达　　图6.27　《奔跑》（西夫 摄）
黑白经典图片（一）　　　　　　黑白经典图片（二）

特别提示

　　《奔跑》被认为是一张超越人类摄影阈限的超凡之作。照片上，凸凹有致的砖铺地面见证了岁月的侵蚀，道路两旁阴沉忧郁的树林，被摄影家处理为密不透风的黑色幕墙，恰似这烦琐的人生，仿佛永远也看不到生活的希望。而正前方，头顶之上，丝丝缕缕的阳光正扯碎生活枝丫的纠缠，顽强地探出头来，让人迫不及待地张开双臂，任微风把衣袂掠起、把长发飘扬，奔向那广阔无垠的自由之地。

摄影家

　　路易斯·卡斯塔内达，美国著名摄影师，曾获徕卡公司授予的"徕卡摄影大师"称号，世界顶级摄影杂志提名的最佳年度摄影师，《美洲》杂志社授予的年度"最佳图片"奖等荣誉。

　　卡斯塔内达足迹遍布世界，摄影题材十分广泛。他十分钟爱黑白摄影，认为彩色图片能够帮你挣钱，但它只是你兜里的钱币；而黑白图片却是你创作灵魂上的食粮。他认为黑白摄影可以充分表现影像的潜质，通过影调处理，能理想地表达出他的构想。

　　让卢普·西夫，1933年出生于巴黎一个波兰裔的家庭。1953—1954年，他先后在巴黎和瑞士受过摄影、新闻、文学、电影等短暂的学校教育，自14岁起就开始摄影。有着多重文化背景的他，对于摄影和身边周遭事物的认识，总有着和别人不同角度的观点。他认为，"摄影的题材没有好坏之分，差别只在于它们被看的方式。"而这正是他作品成功的因素之一。

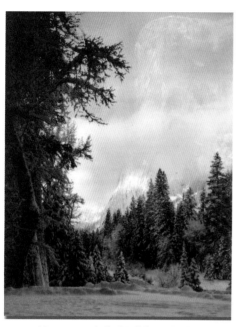

图6.28　亚当斯 摄影作品（一）

2．黑白照片的调式

黑白照片的基调通常概括为中间调、低调和高调。

1) 中间调

中间调是以各种灰色阶调为主调构成的影调。由于中间调的主调是灰色，所以中间调也称为灰色调。

中间调为照片的基调，可以产生平和与疏淡的感觉，如图 6.28 所示。对比强烈(反差大)的照片，中间调给人一种生气、力量与兴奋之感；对比平淡的照片，中间调给人一种凄凉、压抑与朴素之感。

▌▌▌ *知识链接* ···

中间调在影调上缺少强烈的冲击力，但对各类题材都有表现力，在表现上比较自由，画面贴近生活，不显张扬，主体比较强。新闻与纪实照片大部分使用中间调。

图6.29　亚当斯 摄影作品（二）

2) 高调

白色与灰色(白色、极浅灰色、浅灰色、中灰色)占绝对优势的照片，称为高调照片。高调照片给人以圣洁、明朗、开阔之意，所以高调照片给人视觉感受为轻盈、纯洁、明快、清秀、宁静、淡雅与舒适，如图 6.29 所示。

➤ **特别提示**

高调照片并不是"满篇皆白"，在浅而素雅的影调环境中局部少量的黑色(或暗色)是必不可少的。而这些黑暗影调所构成的部分往往成为画面的视觉中心。

3) 低调

黑色或黑灰色占绝对优势的照片，称为低调照片。低调照片使人联想到黑夜，所以低调照片能给人神秘、含蓄、肃穆、庄重、粗豪、倔强和力量的视觉感受，如图 6.30 所示。

图6.30　亚当斯 摄影作品（三）

特别提示

低调形成的基础为黑色，但照片不是黑成一片，必须在相应的位置辅以亮色(高光)，正因为有大片的暗色调起烘托陪衬，小面积的亮色往往因其突出而成为整个画面的视觉中心。照片运用区域曝光法，对清晰度、景深、层次、光照、纹理都做了精深的控制，营造出海一般如梦如幻又真实可感的完美意境。

3．影调配置方法

一是根据被摄对象的特征确定影调。

二是影调配置要完美的突出主体。其最有效的方法就是利用对比，将某一色块 (景、物、人) 突出，使其更具视觉冲击力，如图 6.31 所示。

三是防止黑白反差的等量分配，避免主次不分。影调变化形成的节奏感是一幅黑白照片获得视觉效果的重要因素之一，如图 6.32 所示。

四是利用其他的一些措施改善影调。例如，前期使用滤镜以及后期暗房制作中选择使用反差不同的放大纸，局部遮挡以及调整显影成分，亦可采用中途曝光、正负叠放等技术手段控制画面的影调。

图6.31　亚当斯 摄影作品(四)

图6.32　亚当斯 摄影作品(五)

6.2.3　色调的控制

色调指画面色彩的基本基调，即画面中主要色彩的倾向。色调分为暖色调、冷色调、中间色调。还可以在冷、暖和中间色调的基础上分的更细腻些，有对比、和谐、浓彩、淡彩、亮彩和灰彩色调等。

1．关于色调的几个概念

1) 暖色调

暖色调是以红色、橙色、黄色等温暖的色彩为主要倾向的画面。红色、橙色、黄色能使人感到温暖，属于视觉感受。这与自然有一定的关系，如太阳、火焰能给人温暖等。暖色调有助于强化热烈、兴奋、欢快、活泼和激烈等视觉感受，如图 6.33 所示。

图6.33　表演

2) 冷色调

冷色调是以各种蓝色(纯蓝色、紫蓝色、蓝青色、青莲色)为主要倾向的画面。冷色调有助于强化恬静、安宁、深沉、神秘、寒冷等效果，如图 6.34 所示。冷色调之所以能产生寒冷的感觉，有时也与夜色等自然现象有关。

3) 对比色调

对比色调是以两种色相差别较大的颜色搭配所形成的色彩基调，分为冷暖对比和明暗对比。

冷暖对比是两种色相差别较大的颜色(如红色与绿色、黄色与紫色、橙色与蓝色)对比，能在视觉上造成一种色相反差，各自的色彩倾向更加明显，从而更充分的发挥各自的色彩个性，如图 6.35 所示。

明暗对比是用色明度强烈的反差形成的对比。

特别提示

对比色调给人的视觉感受是鲜明的，带有强烈的冲击力与刺激性，给人以鲜而不腻、艳而不俗的感觉。但处理不当则会给人以杂乱无章和刺目的感觉，切忌平分秋色。

图6.34　托起（云凯杰 摄）

4) 和谐色调

和谐色调是由相邻的近色(靠色)或色相环 XLM 以内的色彩构成。和谐色调不如对比色调那样强调富于视觉刺激，但却因其无色彩跳跃让人感到和谐、舒畅，强化了淡雅、素净与温馨的效果。

图6.35　西藏经幡（云凯杰 摄）

⟶ **特别提示**

明度强烈的和谐色调也具有强烈的视觉感染力与冲击力。

5) 浓彩色调与淡彩色调

浓彩色调是由颜色较深(饱和度高而明度低)的色彩构成。淡彩色调是由颜色较浅(饱和度低而明度高)的色彩构成。

浓彩色调的照片能够给人以浓郁强烈(暖色基础)或低沉悲凉(冷色基调)等视觉感受。淡彩色调有强化淡雅、恬静气氛的作用(增加曝光可以淡化色彩)。此外，还可以细分为亮彩色调(高明度色彩)与灰彩色调(色彩中含有灰色成分)。

2．色调的控制技巧

1) 张扬暖色

在某些情况下自然界景物不具备暖色调的明显特征而又要张扬其暖色倾向时，常采用以下几种方法：

(1) 利用色温强化色彩的暖色倾向，如日出日落时的阳光色温较正午时要低得多；

(2) 利用滤色镜片强化色彩的暖色倾向(如橘红镜)，但加之不当，会使作品显得虚假；

(3) 后期制作暖色调处理，但也应掌握适度。

2) 巧用对比色

对比色调的运用应该注意以下几点：一是对比要突出主体，强调主题；二是确定画面的基调；三是形成色彩重音做到彩色基调的交互作用，如暖色调里边有对比，冷色调中有对比等。

3) 合理使用消色

一些和谐色调常用黑色、白色(消色)来丰富画面的表现力，使画面色彩朴素、典雅，既温和又有丰富的层次，既雅致又爽朗有力。

▮▮▮ **知识链接** ⋯⋯⋯⋯⋯⋯⋯⋯⋯⋯⋯⋯⋯⋯⋯⋯⋯⋯⋯⋯⋯⋯⋯⋯⋯⋯⋯⋯

消色是色彩饱和度等于零的色，一个是明度最高的白色，一个是明度最低的黑色。消色与其他色彩配合时，能构成较高的反差，使色调明快，富于立体感与空间感，使照片的表现力大大增强。

4) 强调浓彩色调

浓彩色调多表现光比强烈的自然景观，为的是强调色彩的浓艳。拍摄者常采取减少曝光(使胶片略感光不足)或加偏振镜等办法。

本 章 小 结

摄影艺术就是光与影的艺术。按照光的来源不同，光分为自然光和人工光，自然光变化无穷，一年、一个季节甚至一天之中，直射的太阳光因时刻不同其照明的强度和角度是不一样的，人们根据太阳和地面构成的夹角不同可将全天直射的阳光的变化情况分为三个照明阶段。人工光是一切由人加工制造的发光光源，根据其特点和作用不同，主要分为主光、辅光、轮廓光等。

所有的光都具有方向性。根据光源投射方向和照相机光轴之间的夹角分为顺光、前侧光、侧光、侧逆光、逆光、顶光、脚光七种主要的光向。不同方向的照明光线具有不同的造型特点和功能。用光讲究一定的原则，后期补光也有一定的技巧。自然界所有的颜色有三个主要特征，即色调、饱和度和明度。熟练地运用光线造型，掌握这些原则和技巧可以增强被摄对象的质感、立体感，提高图像质量。

色彩，又称为颜色，它是构成造型艺术的重要因素之一。各种物体因吸收和可反射光线的程度不同而呈现出千差万别的颜色。人们对色彩的感觉，取决于光源的光谱成分和物体表面的特征。在拍摄时要想获得精确的色彩还原，必须做到用RAW格式进行拍摄，并且必须配合后期软件对色彩进行精心调整；在拍摄时应注意选择显示指数较好的光源；若有条件，则应先拍摄一张灰卡，然后在后期以灰卡为准校正色彩，并将这一调整参数应用于所有在该场景拍摄的图片中。

影调，是指画面的明暗层次、虚实对比及色彩的明暗关系。在这些关系中使观众感到光的流动和变化。拍摄时要根据表达主题和被摄对象的特征确定影调；影调配置要完美地突出主体。其最有效的方法就是利用对比；要防止黑白反差的等量分配，影调变化形成的节奏感是一幅黑白照片获得视觉效果的重要因素之一。

色调，主要是指彩色摄影中画面色彩的基调，由色彩的明暗和色别所组成。通过张扬暖色、巧用对比色、合理使用消色，强调浓彩色调生动地传情、独特地表意。

复习题

1．名词解释

主光　　　轮廓光　　　逆光　　　色彩与色相　　　影调与色调

2．思考题

(1) 依据不同的标准，光线可以分为哪些种类?

(2) 摄影用光的造型目的是什么?

(3) 怎样表现被摄对象的质感?

(4) 如何有效控制画面的色调?

(5) 怎样确保色彩的精确还原?

3．实训题

(1) 在阳光下，请一位同学当模特，用顺光、前侧光、侧光、侧逆光、逆光分别拍摄一张近景照片，分析光源的投射方向对被摄体的明暗关系、质感和形体表现等造型效果的影响。

(2) 对同一景物，换一天中不同的时间、不同的光线条件下拍摄，并比较这些照片，挑出效果较好的照片。

第7章　图片图像后期制作

【教学目标】

本章将介绍数码图片和数码影像后期处理和制作的平台及硬件设备和软件环境。介绍图片和图像处理软件，以及运用这些软件处理和制作的基本内容、流程和主要技法。重点介绍图片大小的调整和图片的后期加工和艺术化处理，影视编辑的流程、剪辑原则，以及剪接点的选择和镜头的组接技巧。

【教学要求】

知识要点	能力要求	相关知识
图片图像后期处理平台	(1) 了解后期处理硬件设备 (2) 了解后期制作软件	(1) 数码影像系统的输入部分 (2) 数码影像系统的处理部分 (3) 数码影像系统的输出部分 (4) 后期制作系统软件 (5) 后期制作应用软件
图片后期处理	(1) 能够熟练使用图片后期处理软件对图片进行常规处理 (2) 可以对图片进行后期简单加工和艺术化处理	(1) 调整图片大小和色彩模式 (2) 改善图片的色彩、对比度、饱和度 (3) 图片的修补加工 (4) 图片的艺术化处理
影视后期编辑	(1) 深入了解影视后期编辑流程 (2) 掌握影视剪辑的原则，恰当选择剪辑点 (3) 了解蒙太奇的功能和种类，掌握影视编辑技巧 (4) 能够独立制作视频短片	(1) 捕获视频素材 (2) 影视编辑流程 (3) 影视剪辑程序 (4) 画面编辑原则 (5) 画面声音剪接点 (6) 镜头之间的组接 (7) 特技画面 (8) 蒙太奇的种类和功能

📖 章节导读

传统影像的后期处理是专业性非常强的工作，无论是图片的处理还是视频的编辑合成都需要专门设备和专业人员。随着多媒体计算机技术的迅猛发展，图片图像得制作和处理经历着前所未有的深刻变革。数码影像脱离了传统影像对暗房和编辑设备的依赖，给了普通摄影爱好者很大的自由处理空间。其实，图片图像后期处理并不像大家想象得那么复杂。只要有计算机和合适的软件，每个人都能对图片图像进行编辑处理甚至艺术加工，制作出魅力梦幻效果，给我们的数码生活增添无穷乐趣。作为这门课程的初学者，我们应该了解处理图片图像比较常用的软件，并能熟练运用这些软件的几种常用功能，以实现自己对图片图像的处理和设计目标。

📝 案例导入

随着数码照相机和计算机的发展，一幅好的作品往往要求更多的因素在里面，而不仅仅是依靠数码照相机来完成测光、聚焦、构图等相关摄影技术。数码影像的后期处理是数码摄影摄像的重要内涵，也是数码影像中最具特色、最有魅力的环节之一，如图7.1所示。

(a) (b)

图7.1 晚霞渲染效果

晚霞渲染功能不仅局限于天空，也可以运用于人像、风景等。使用以后，亮度呈现暖红色调，暗部则显蓝紫色，画面的色调对比很鲜明，色彩十分艳丽。暗部细节亦保留得很丰富。同时提供拍摄者对色调平衡、细节过渡、艳丽度的具体控制，拍摄者可以根据自己对色彩的喜好调制出不同的感觉。

使用模拟反转片功能，经处理后照片反差更鲜明，色彩更亮丽。暗部细节得到最大程度的保留，高光部分无溢出，红色还原十分精确，色彩过渡自然艳丽。

7.1 图片图像后期处理平台

摄影和影视艺术都是建立在技术的基础之上的。无论是艺术创作还是记录现实，搭建一个制作平台是非常必要的。制作平台的搭建包括硬件和软件两个方面。

7.1.1 硬件设备方面

数码影像系统主要包括输入设备、处理设备和输出设备三大部分：输入设备主要有数码照相机、扫描仪、存储仪等；处理设备通常就是指计算机；输出设备主要由打印机和胶片打印机等组成。

1. 数码影像系统的输入部分

我们可以将图像或其他的数据输入计算机系统。数码照相机、扫描仪可以直接提供数字格式的图片进行处理，也可以通过一些视频捕捉设备捕捉电视、摄像机等的图像进行处理，如图7.2所示。

图7.2 数码影像输入

扫描仪通过自身的照明光线把要扫描的对象转换成模拟影像，再经过影像传感器的扫描对象，转化成模拟的电子影像，再还原成人眼可以识别的影像。

▊▊▊▊ 知识链接 ···

扫描仪按照扫描对象可分为反射式和透射式两种。反射式扫描仪只能扫描普通的图片、照片、文字等对象，市场上常见的扫描仪都属于此类型。透射式扫描仪不仅具备反射式扫描仪的所有功能，还可以扫描底片。

2. 数码影像系统的处理部分

硬件设备主要是指计算机。图片文件相对较小，一般配置的计算机都可以胜任。由于声音和影像形成的音频和视频文件都比较大，所以对计算机的配置要求也比较高。数字视频要依靠较快速的计算机，除非计算机系统有适当的配置，否则有可能出现丢帧、破坏数据、没有音频信号等问题。

▊▊▊▊ 知识链接　**图像处理硬件设备推荐配置** ··

总的来说，视频编辑对于计算机的要求是比较高的，但也要量力而行。

CPU： 双核是首选，四核或六核更好。

内存： 越大越好，推荐至少1 GB，2 GB比较理想。

硬盘： 越大越好，越快越好，至少采用16 MB缓存的大容量硬盘。

显卡： 256 MB以上。

声卡： DVD刻录光盘驱动器，IEEE USB 2.0和IEEE 1394接口。

另外还要有外围设备：音频、视频捕捉卡，移动硬盘、DVD光盘、数字扫描仪。

3. 数码影像系统的输出部分

输出设备主要以打印机为主。打印机可以将计算机中的影像文件打印在纸上或者胶片上。现在常用的有喷墨打印机、热升华打印机和彩色激光打印机。

近几年来，喷墨打印机有了很大的发展，成为数码照片打印的主要力量。而热升华打印机打印的图像效果好，色彩逼真，但是打印篇幅较小和打印成本高限制了它的普及和发展。目前，在各类打印机中，彩色激光打印机的打印效果是最好的，但其价格比较昂贵。

7.1.2　软件环境方面

软件环境包括系统软件和应用软件两类。

1．系统软件

系统软件是计算机的基本配置，目前除专业领域Mac OS外，一般都是安装Windows系统，通用性比较好，可以支持各类应用软件。

2．应用软件

应用软件的种类也很多。图像处理软件是用于处理图像信息的各种应用软件的总称。对于资深摄影师而言，Adobe公司的Photoshop系列是首选，毕竟其强大的功能是目前其他很多软件所无法比拟的。而对于那些刚接触摄影的初学者来说，像光影魔术手这类软件则较佳，简单高效，可以达到想要的效果，如人像磨皮、加锐等。

用于影视的非线性编辑软件主要有Ulead公司的"会声会影"、Adobe公司的Premiere、影音大师等。其中，Adobe公司的Premiere无论是在界面的外观上，还是在功能上较之其他编辑软件更为专业，对于初学者来说掌握它需要更多的时间。Ulead公司的"会声会影"是一套专为个人及家庭所设计的影片编辑软件，不管是入门新手还是高级摄影者都可以轻松体验快速操作、专业剪辑和完美输出的影片剪辑乐趣。它操作简单、功能强大、界面直观，是初学者的理想编辑软件。

除此之外，系统中最好安装一些其他的配套软件。包括用来浏览作品、转换音视频格式的播放软件，如 Media Player、豪杰解霸、Real One等；用来制作动画的3DS Max、Flash、CAD等。

■■■ 知识链接

Adobe Photoshop 简体中文版是著名的图形图像处理软件，为美国Adobe公司出品。在修饰和处理摄影作品时，具有非常强大的功能。无论是色彩的表现、照片的修复、特殊效果的运用方面都是出类拔萃的。尤其是功能强大的图层、通道、路径和蒙版，更为实现各种艺术摄影提供了可能。Photoshop的版本在不断地更新，每一次更新都会增强其功能或操作的便利性。对于摄影者来说，Photoshop CS2以上的版本增加了"Adobe Bridge"，是对Photoshop 7.0新增的"Browser"功能的增强与拓展，是摄影者理想的选择。

光影魔术手(nEO iMAGING)是一个对数码照片画质进行改善及效果处理的软件。它简单易用，每个人都能用其制作精美相框、艺术照、专业胶片效果，而且完全免费。不需要任何专业的图像技术，就可以制作出专业胶片摄影的色彩效果，批量处理功能非常强大，是摄影作品后期处理、图片快速美容、数码照片冲印整理时必备的图像处理软件。

7.2 图片后期处理

图片后期处理流程一般为将图片导入计算机、启动图片处理软件、打开要处理的图片、调整图片大小、调整图片的色彩和对比度、修补加工、艺术化处理、以合适的格式存盘。

Photoshop 作为一款功能强大的图形图像软件，数码摄影者对图像的处理只需要使用其中一小部分功能。为便于摄影初学者对Photoshop的学习，本节知识只介绍其能够满足摄影初学者最基本需求的几项基本功能。

7.2.1 调整图片大小

调整图片大小包括调整图片的几何尺寸和图片的色彩模式。因为图片的几何尺寸和图片的色彩模式直接影响图片文件的数据量，从而影响计算机的处理速度。如果图片的质量要求不高，应尽量减小几何尺寸和使用简单的色彩模式，操作方法如下。

1. 调整几何尺寸

图7.3 调整图像几何尺寸

首先打开一张图。单击"图像"，在级联菜单中选择"图像大小"，在弹出对话框的"像素大小"栏或"文档大小"栏里选择"修改单位"，并修改图像的大小，修改后单击"确定"按钮，以确定图片的几何尺寸，如图7.3所示。

2．调整色彩模式

单击"图像"→"模式"，在级联菜单中选择图片的色彩模式，如图7.4所示。

在Photoshop中，了解模式的概念是很重要的，因为色彩模式决定显示和打印电子图像的色彩模型(简单说色彩模型是用于表现颜色的一种数学算法)，即一副电子图像用什么样的方式在计算机中显示或打印输出。常见的色彩模式包括位图模式、灰度模式、双色调模式、HSB模式、RGB颜色模式、CMYK颜色模式、Lab颜色模式、索引颜色模式、多通道模式以及8位/16位/32位模式，每种模式的图像描述和重现色彩的原理及所能显示的颜色数量不同。

图7.4　调整色彩模式

位图模式是由1位/像素颜色组成，使用黑白表示图片中的像素。所以图片是黑白的，它占用的磁盘空间最少。

灰度模式是由8位/像素颜色组成，使用 256 级的灰色来模拟颜色的层次。所以比位图模式的文件略大一些。

RGB颜色模式是色光的色彩模式，也叫加色模式。其中：R代表红色，G代表绿色，B代表蓝色。三种色彩叠加形成了1670万种颜色，也就是真彩色，通过它们足以再现绚丽的世界。所有显示器、投影设备以及电视机等许多设备都是依赖于这种加色模式来实现的。就编辑图像而言，RGB 颜色模式也是最佳的色彩模式。

CMYK颜色模式也叫减色模式，是一种印刷色彩，主要用于印刷、打印和照片。其中：C代表青色，M代表洋红色，Y代表黄色，K代表黑色（黑色的作用是强化暗调，加深暗部色彩）。文件的体积较大，因此运行相对较慢。一般先用 RGB 颜色模式进行编辑工作，再用CMYK 颜色模式进行打印工作。

7.2.2　图片的加工和艺术化处理

1．改善图片的色彩、对比度和饱和度

在Photoshop中，调整图片的色彩、对比度和饱和度操作非常容易，方法如下。

首先打开一张图片。单击"图像"→"调整"，打开级联菜单。菜单中提供了多种调整色彩的方式，选择一种方式进行调整，如图 7.5 所示。

图7.5　调整图片色彩

如果只是进行局部调整，应先用"选择"工具选择好要处理的局部，然后进行调整操作。图片对比度和饱和度的调整也和色彩调整的方法一样，如图7.6、图7.7所示。

图7.6　原图

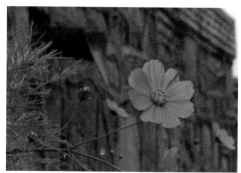

图7.7　色彩、对比度和饱和度调整

2．图片的修补加工

修补加工是对拍摄时造成的瑕疵和不足进行弥补性处理，如面部的伤痕、不应有的物体等。Photoshop对这类处理提供了很多方法，这里不一一赘述。总的来说可以用描绘法和覆盖法进行修补和加工。

描绘法就是用软件提供的描绘工具，在瑕疵和不足的地方进行修补和加工；覆盖法就是用选择工具在瑕疵和不足的地方或临近地方，选择一块理性局部进行复制，然后用复制的局部覆盖瑕疵和不足之处。

3．图片的艺术化处理

在Photoshop中，对图片的艺术化处理是一项比较复杂且富有创造性的操作过程。精

通软件的设计原理、熟练掌握各种工具和大量的操作实践对图片的艺术化处理至关重要。最简单的方法就是通过软件提供的"滤镜"或第三方插件进行处理。也可以通过通道、路径、蒙版、涂层、文字等其他方式进行艺术化处理。由于操作比较复杂，变化多样，还需在实践中多加练习。

图片处理完后，应及时保存。存盘时根据用途和要求以适当的格式存盘。要求比较高的图片可以用Photoshop的格式存储，其后缀名为*.PDS、*.PDDH；或*.TIFF格式，其后缀名为*.TIFF、*.TIF；要求不高的图片可以采用JPEG，其后缀名为*.JPG、*.JPEG、*.JPE；或*.GIF格式存盘。

7.3　影视后期编辑

影视编辑是按一定的目的和程序进行镜头的剪辑、组接。它来源于电影中的剪接，也叫蒙太奇。最早的电影，镜头是固定的，没有镜头的分切，也无景别变化。自从摄影机能运动拍摄和有了镜头的组接后，人们打破了固定镜头观点，影视有了时间和空间的自由。

目前，在市面上的影视编辑软件很多，它们无论是在界面上还是在操作上都有很大区别。其中，Ulead公司的"会声会影"对于初学者来说是一个较为适用的非线性编辑软件。

知识链接

镜头是电影构成的基本单位，是电影摄影机在一次开机到停机之间所拍摄的连续画面片断。镜头由画面(包括一个或数个不同的画面)、景别(包括远景、全景、中景、近景和特写)、拍摄角度(包括平、仰、俯、正、反、侧)、镜头的运动(即摄影机的运动，包括摇、推、拉、移、跟、升、降和变焦，有时几种方式可结合使用)、镜头的长度、镜头的声音(包括画面内的和画面外的)。镜头的组接是电影构成的方式，又称蒙太奇。组接基本上分为切分和组合两种，它根据影片内容的要求、情节的发展以及观众心理合乎逻辑。

7.3.1 影视编辑流程

1．捕获素材

捕获素材是视频编辑的第一步。"会声会影"可以自动检测DV/D8摄像机，自行设置DV捕获的相关选项，而不需要关闭和重新打开程序。制作者可以转到"捕获"步骤，并单击预览窗口下的"播放"按钮，摄像机会播放录像带，并且影像会出现于预览窗口中。捕获步骤如下。

(1) 将摄像机连接到IEEE 1394接口卡，如图 7.8 所示。

(2) 打开摄像机电源，将它设成播放模式 (大多数的摄像机通常均标为VTR或VCR模式)。

(3) 在"捕获设置"选项卡中选取"DV"作为捕获文件格式。

(4) 程序将自动启动"Ulead DirectShow 捕获外挂程序"。

(5) 在准备好开始捕获后，单击"捕获视频"，如图7.9 所示。

(6) 再次单击"捕获视频"或按"Esc"键停止。

图7.8　IEEE 1394接口卡

图7.9　捕获视频

2．编辑流程

打开文件就是创建一个新项目或把已有的项目调入系统，等待编辑的过程，步骤如下。

1) 打开素材

(1) 单击菜单栏上的"开始"→"选项面板"→"新建项目"，弹出"新建"对话框。

(2) 输入名称、主体及其他相关信息，并制定一个保存项目的路径。

(3) 选择一个与需求相匹配的模板，如"PAL DV"以便让项目设置和捕获到的视频一样，这样可加快渲染速度，并且更迅速地预览项目。

(4) 单击"确定"按钮。

(5) 如果要调入已有的项目，选择"选项面板"→"打开项目"，或者在"选项面板"的"最近的文件列表"中选取一个项目。

(6) 单击"打开"按钮，此时就可以开始编辑影片了。

▌▌▌▌ 知识链接 ·····································

开始编辑时要从"素材库"中拖动已有的视频、音频、图片和标题素材，分别排列在相应的时间轴上。操作方法如下：

(1) 打开"素材库"中的一个文件夹。

(2) 拖动滚动栏来查看可用的略图，并选择期望的一个，然后将它添加到项目。

(3) 将素材拖动到"时间轴"上相应的轨道中。对于视频、图像或色彩素材，可以将它们拖到"视频轨"的任何位置。对于标题和音频素材，必须有足够空间时，才可以放置素材。

2) 修整素材

修整素材时可以容易地调整图像、色彩和标题素材的长度，方法是从"视频轨"上选取一个素材，在"视频区间"框中输入期望的素材长度，单击"应用"按钮。

另一个修整视频的方法是修剪素材。将素材在指针位置剪为两半，创建出两个单独的素材，方法是转到"故事板"步骤，选取一个素材，拖动到预览栏，或单击"上一帧"或"下一帧"按钮，移到要修剪素材的帧位置，单击"分割视频"按钮，此视频素材就被分成两个素材。

在"视频轨"中，可以将项目中的任意素材拖到任何位置来改变它们的顺序。在其他轨中，可以仅在有足够的空间时拖动它们，还可以用同样的方法叠加图像素材和视频素材，插入声音素材。

3) 应用特效

转场效果用于控制两个相邻的视频素材以何种方式融合在一起。要添加转场效果，需切换到"效果"，在"效果素材库"中，单击"转场效果文件夹"中的下拉列表上的箭头

按钮来选择一种类型。这里显示的是一个效果画廊，通过一个个动画略图来查看效果的外观。单击每一个文件夹，直到找到想要的转场效果，单击"应用"按钮。如图7.10所示。

4）创建影片

创建影片就是合成影片，是编辑的最后一步。方法如下：

（1）单击"完成"、"制作影片"按钮。

（2）在下拉菜单中选取影片模板来创建影片，确定所选的模板提供了合适的保存选项，如图7.11所示。

图7.10　特效应用

（3）单击"创建视频文件"图标后的箭头按钮，确保所选的模板提供了用于创建所需影片文件的恰当选项。如果没有适合的模板可用，可选取菜单中的"自定义"。

（4）在弹出的对话框中，为影片文件选取期望的文件格式，指定是要保存部分还是整个项目。若想将影片传送到录像带，就根据NTSC或PAL标准来调整设置。

（5）为要创建的文件指定文件名和目标。

（6）单击"保存"按钮来创建(渲染)文件。创建完影片之后，影片文件将放入视频素材库中，至此影片就制作完成了，如图7.12所示。

图7.11　保存影片

图7.12　渲染文件

影视编辑首先是一项技术工作，它的操作并不十分复杂，经过几次实践，一般都可以熟练掌握。但影视编辑不仅是一项技术工作，更是一项艺术创作，需要创作者熟练地掌握影视语言技巧和艺术创作方法。

7.3.2 影视剪辑原则

1．编辑程序

现场录像中由于受各种客观条件的限制，拍摄出来的原始片一般较乱，拍摄顺序也不一定符合规定的程序，很多内容都是穿插表现的，有的可能还是后期补摄的。为了制成一套完整的资料片，应按去粗取精、去伪存真的原则，必须对现场录制的初稿带进行编辑整理，一般的编辑程序如下：

(1) 根据现场拍摄的内容，确定录像片的结构、顺序；

(2) 审看未编辑的原始录像带，确定需要编辑的画面；

(3) 确定镜头的编辑顺序、组接的方法和技巧；

(4) 按照定好的编辑顺序进行编辑；

(5) 配上解说词，要求简洁精练，通俗易懂。

2．编辑原则

影视编辑的原则主要包括四个方面的内容：一是动作的连续与阻断；二是视觉的连续与阻断；三是心理的连续与阻断；四是情绪的连续与阻断。

1) 动作的连续与阻断

影视艺术是一种时空艺术，它可以任意地将时间和空间压缩、伸展、切割甚至倒流和组合。而这种对时间和空间的处理所带来的问题之一就是实际的"动作"被分割，从而造成动作的阻断，使画面组接后可能会产生动作不连贯的感觉。

案例导入

动作的连续与阻断最典型的例子就是足球篮球等两方对抗的比赛。不管是哪家电视机构的摄像师，都毫不例外地自觉地站在球场的同一侧拍摄。因为大家都知道遵循轴线的原则。如果不注意轴线问题，把摄像机的机位分别设在场地的两侧的话，那么在电视机前的观众肯定弄不明白，电视画面上的队员怎么一会儿向左攻，一会儿向右攻，从而引起观众思绪上的混乱。只要懂得"轴线原则"，只在轴线一侧拍摄，即使画面的空间环境有很大的变化，组接起来的镜头仍然是连续的，如图 7.13 所示。

图7.13 动作的连续

2) 视觉的连续与阻断

实验表明，人的视觉有一种暂留现象。当人的眼睛注视某个可视的物体时，即使物体消失，其物像在人的视觉中仍然会保留一个短暂的时刻，不会马上消失。这是活动影像存在的基础，也是影视艺术的基本原则。因此，如果两个画面中的可视形象在外形、位置、色彩上没有差别或差别不大，组接后就会给人一种画面连续的感觉；反之，形象差别太大，就会产生跳跃的感觉。因此，影视作品常常用主要形象相同或相似的镜头组接来制造连续画面，达到视觉流畅的目的。

知识链接

相同位置上圆与圆的组接、三角形与三角形的组接、相同色彩的组接等，都可以产生连续的感觉。另外，摄像的目的并不只是为了制造连续，有时还要有意识地制造阻断。例如，在场景与场景、段落与段落之间我们经常会用差距比较大的镜头画面来制造视觉的阻断，以产生"且听下回分解"的感觉。

3) 心理的连续与阻断

连续与阻断的另一个内容是心理上的连续与阻断。有时在两个画面进行组接时，尽管它们在外形、位置、色彩、景别上差别很大，但给观众的感觉仍然是连续的。例如，一个记者采访的镜头接一个被采访者的镜头(方向差别)、老师讲课的近景镜头接学生听课的全景镜头(景别差别)都会给观众连续的感觉。这种现象是由观众的心理期盼所造成的，如图7.14所示。

图7.14 电影《海上钢琴师》截图

特别提示

《海上钢琴师》是意大利著名导演朱塞佩·托纳托雷的"三部曲"之一。讲述了一个被取名为"1900"的弃婴在远洋客轮上的传奇一生。图 7.14 中的截图一为他唯一的好朋友马克斯开始对琴行老板回忆"1900"的传奇；截图二叠加马克斯和"1900"一生未离开的远洋客轮；截图三为远洋客轮靠岸纽约港的镜头。镜头段落之间的转换感觉连贯，正是因为这是观众的心理期盼造成的。

4) 情绪的连续与阻断

情绪的连续与阻断是影视作品更高层面上的要求。它以"心理动作为基础"，以人物

在不同境遇中的喜怒哀乐为依据，利用运动、构图、色彩、影调、色调、声音等造型手段渲染特定的情绪来制造连续。

有些影视作品，大量地使用短(时间)、小(景别)、快(运动)等看似互不相干的画面，从而产生紧张、刺激的情感体验。在许多影视作品中，当主人公心情郁闷、压抑时，常常出现电闪雷鸣或波涛汹涌的画面；当主人公心情舒畅、欢快时，常常接上阳光普照、繁花盛开的画面。这种看似莫名其妙的画面，渲染着作者要表现的意蕴，使情绪得以连续和延伸。当然，情绪的连续并不是这么简单，它往往具有多义性和模糊性，而且看不见、摸不着，很难用概念加以解释。

7.3.3 剪接点的选择

选择剪接点就是在不同内容的镜头画面中，选取两者恰到好处的连接地方相互连接起来，构成一个完整的动作或是概念。恰当地选择剪接点，能使一部影视片的动作连续、形象逼真、镜头转换自然流畅，使影视片的内容和情节既合乎生活的逻辑，又富于艺术的节奏。

> **知识链接**
>
> 剪辑点的意义与功能：
>
> (1) 这个连接处选择意味着镜头长度的确定。在编辑技术操作中表现为一个编入点，一个编出点。而在叙事层面上，镜头的长度影响着叙事的清晰性，因为镜头传达的信息是否已经被观众所感知，需要多长时间，尤为重要。
>
> (2) 镜头的长度影响着段落叙事的节奏。长镜头系列的编辑组合和短镜头快速切换形成的是完全不同的节奏。
>
> (3) 剪接点的位置还影响着视觉与听觉的流畅程度。例如，"动接动、静接静的编辑规律"，为与画面相配合，音乐的乐句、乐段是否完整，声画关系是否协调等。

剪接点的类型包括画面剪接点和声音剪接点。

1．画面剪接点

画面剪接以画面内容的起、承、转、合以及画面内容的内在节奏作为参照因素选择的剪接点。剪接点选择恰当，可以使全片人物动作连续，镜头转换自然流畅，画面内容符合生活的逻辑和观众的视觉欣赏习惯。剪接点选择不当，可能会使片中人物动作别扭，或表意重复，或节奏拖沓，甚至使画面内容违背生活的逻辑，让观众感到费解。

画面剪接点可分为动作剪接点、情绪剪接点和节奏剪接点。

1) 动作剪接点

动作剪接点以画面中人物(或动物)的形体动作为基础，选择动作的开始或进行中，或是动作的结束来作为剪接点。

电视剧往往在前期拍摄中采取多机摄录或单机重复摄录人物多遍动作的方法，在后期剪辑中特地把画面素材中人物多次重复的、连续的动作进行细致的分解和重新组合，以刻意追求蒙太奇组接后的艺术效果。电视专题节目、新闻节目都是采用单机一次性拍摄方法，不主张对人物动作的重复拍摄。在后期剪辑中，不需要把人物动作的分解和组合像电视剧那么细致。

动作剪接点选择的一般要求是选择动作的全过程，或者运动过程中一个相对完整的阶段。

案例分析

表现举重运动员举重比赛的镜头。对剪接点的选择有以下几种方法：

第一，运动员从举杠铃开始作为画面编入点，举到身后的空中停顿时作编出点，表现举重的前一段；

第二，以举杠铃开始作编入点，杠铃落地作编出点，表现一次举重动作的全过程；

第三，以杠铃在空中停顿为编入点，杠铃落地作为编出点，表现举重动作的后一段。

上述三种画面头尾剪接点的选择，都有合理性。如图7.15所示。

图 7.15　画面剪接点的选择

如果是以举杠铃开始切入，杠铃刚举到齐胸高就切出，或者是杠铃举在空中停顿开始切入，落到一半就切出，这两种剪接点的选择没有相对完整的表现动作的一段过程，也就不能完整的表达画面的含义。

同样，表现人物由坐到站，剪接时，要在动作和转折处确定剪接点。即要从站起的

开端切入，到站直以后切出。

表现人物跳跃，一般要以跳的开端切入，或是跳到空中最高时切出，或者落地以后再切出。

图7.16　电影《芝加哥》剧照

案例导入

电影《芝加哥》曾获2003年奥斯卡最佳剪辑奖。作为一部歌舞剧改编而来的电影，本片的歌舞表演的确很精彩而且吸引眼球，无论是舞台设计还是演员表演都精彩绝伦，如图7.16所示。监狱诉苦、愚弄传媒、法庭狡辩、女主角内心独白都以歌舞表演的形式呈现，再通过巧妙的剪辑融合于叙事主线中。歌舞推动叙事，让叙事更加精彩生动，锦上添花。而作为歌舞与叙事的嫁接，剪辑在此片中起了重要作用，使电影改编更加精彩。通过这个影片，我们可以总结运动镜头剪辑的最佳选择点：

(1) 镜头内部运动剪辑点的选择，剪辑点选在大动作转换的瞬间；剪辑点选择在画面主体的动静转换处；剪辑点选择在动作的间歇点或者完成点；出画入画是剪辑的最好时机；客观镜头切至主观镜头时，应在人物镜头后保持短暂的停留。

(2) 运动镜头之间剪辑点的选择，两个镜头的运动相同，运动方向相同或相似；两个镜头之间的运动方式相同，运动方向正好相反的剪辑，一般把剪辑点选择在起落幅处；两个镜头运动方式相异，如果运动速度相同(近)可以去掉第一个镜头的落幅和第二个镜头的起幅；一组快速变焦推拉镜头或甩镜头在组接时，一般都要采用"静接静"即剪辑点选择在上下镜头的起落幅中，不可采用"动接动"。

2) 情绪剪接点

情绪剪接点以人物的心理情绪为基础，根据人物情绪使其的喜、怒、哀、乐等外在表情的表达过程选择剪接点。它在画面长度的取舍上余地很大，不受画面内人物外部动作的局限，而以描写人物内心活动、渲染情绪、制造气氛为主。

情绪剪接点的确定，全凭编辑人员对影视剧剧情、内容、含义的理解，对人物内心活动的心里感觉，注重对人物情绪的夸张、渲染，在镜头长度的把握上一般要放长一些，以

"宁长勿短"的原则来处理。

案例分析

记者采访一名罪犯，罪犯谈他对犯罪行为的忏悔和对家中亲人的思念，谈话停止时，恰好到动情处。电视编辑特意将画面作延长处理，罪犯谈话结束两秒以后，眼泪夺眶而出，接着便是伤心地抽泣，抽泣后再切出。

这样选择情绪剪接点，其根据是人物的动作(谈话)停止了，但人物的心理活动仍然在继续，人物情绪仍在延伸，把剪接点选择在人物情绪的抒发基本完成之后，可以把人物的心理活动展示的淋漓尽致，从而调动观众的情绪，增强全片的感染力。

如果谈话就将画面切出，就不可能完整的表现罪犯自我悔恨的情绪。

3) 节奏剪接点

节奏剪接点以事件内容发展进程的节奏线为基础，根据内容表达的情绪、气氛以及画面造型特征来灵活地处理镜头的长度与剪接。

节奏剪接点的作用，是运用镜头的不同长度，来创造一种节奏——舒缓自如或紧张激烈。节奏剪接点在过场戏、群众场面与战斗场面中起着特别重要的作用。

在选择画面节奏剪接点的同时，还要考虑声音的剪接点。要注意将镜头的画面造型特征、镜头长度与解说词、音乐、音响的风格节奏有机地结合起来，以达到画面与声音的有机统一。

案例分析

影片《芝加哥》结尾处，卡利和露丝合作演出大获成功。在受到观众热烈追捧的一组画面中，把30多个长度为一秒左右的短镜头剪接在一起，与短促有力的音乐相配合，短镜头快速切换，营造了一种热烈的节奏，如图7.17所示。

图7.17 电影《芝加哥》截图

2．声音剪接点

声音剪接点以声音因素为基础，根据画面中声音的出现与终止以及声音的抑、扬、顿、挫来选择剪接点，其又可以分为对话剪接点、音乐剪接点和音响剪接点。

一般影视作品中，主要是为了渲染一种情绪。例如，一个人坐在那深思，画面运用钟摆的滴答声来比喻人物此时此刻复杂、烦乱的心情，音响效果的剪接点就必须与画面内钟摆动作相匹配、一致。再如，声画分立的运用，现代的场面用古典的音乐，渐渐离去的镜头用越来越近的声效。实际上是借用了现代主义的变形法则，利用一种变形的冲突效果产生某种寓意。电视连续剧《长征》中有一段快节奏的镜头，红军战士正与敌人拼杀，音乐却用的是江西民歌《十送红军》，传达出的悲壮之情，是言语难以表达的。

7.3.4 影视编辑技巧

1．镜头之间的组接

"动"接"动"、"静"接"静"是镜头组接的基本原则。所谓的"动"与"静"是指在剪辑点上画面主体或摄像机是处于运动还是静止的状态。遵循这一原则进行镜头组接可保持视觉的流畅及和谐。

两个固定镜头组接时，画面主体都是静止的，其剪辑点的选择要根据画面的内容来决定(静接静)。两个固定镜头组接时，其中一个镜头主体是运动的，另一个镜头主体是不动的。一种组接方法是寻找主体动作的停顿处来切换；另一种方法是在运动主体被遮挡或处于不醒目的位置时切换(静接静)，如果两个固定镜头主体都是运动的，其剪辑点可选在主体运动的过程中。

一般说来，剪动作时，镜头组接是以主体动作的运动因素作为依据的，小景别的动作要少留一些，大景别的动作要多留一些(动接动)。当两个镜头都是运动镜头，并且运动方向一致时，应去掉上一镜头的落幅及下一镜头的起幅进行组接(动接动)。如果两个运动镜头的运动方向不一致，就需在镜头运动稳定下来后切换，即保留上一镜头的落幅和下一镜头的起幅进行组接(静接静)。

"动"接"动"的一种特殊用法，即所谓"半截子"镜头组接。将不同运动主体或运动镜头在运动过程中进行切换，这样一系列的"半截子"镜头组接起来给人的动感更强，节奏更鲜明，在体育集锦类节目的剪辑中应用较多。需要注意的是，组接镜头时要考虑运动主体或运动镜头的方向性及动感的一致性。

　　除了"动"接"动"、"静"接"静"外，常见的还有"动"接"静"和"静"接"动"。在进行后两种画面组接时，要充分利用主体之间的因果关系、对应关系、呼应关系及画面内主体运动节奏的变化，做到由动到静、由静到动顺理成章的自然转换。

　　另外，前面还讲到镜头的组接要合乎逻辑，要遵循镜头调度的轴线规律，景别的过渡要自然合理，光线、色调的过渡要自然，这里不再赘述。当然，镜头组接的目的不只是为了视觉连贯，而是为了表达主题和内容。机械的流畅是次要的，有时是无关紧要的，切不可被"连贯"束缚了手脚。

2．特技画面

　　在影视里表现时空变换的手法很多。在编辑工作中，常用的编辑技巧有切、淡、化、划、叠印五种。

　　(1) 切。切是把两个有内在联系的镜头直接衔接在一起，前一个镜头叫切出，后一个镜头叫切入。表示前一个场景的画面刚结束，后一个场景的画面迅速出现，以此收到对比强烈、节奏紧凑的效果。

　　(2) 淡。淡是一种舒缓渐变的转换手法，分淡入和淡出。淡入是指画面从完全黑暗到逐渐显露，一直到完全清晰的过程，所以又称渐显，表示剧情一个段落的开始。淡出是指一个画面从完全清晰到逐渐转暗，以至完全隐没的过程，表示剧情一个段落的结束，能使观众产生完整的段落感。

　　(3) 化。化又称溶，是指前一个镜头渐隐的同时，后一个镜头逐渐显现，两个镜头有一段时间叠印在一起，前一个镜头的末尾叫化出，后一个镜头的开头叫化入。由于从一个场景缓慢地过渡到另一个场景，造成前后相互联系的感觉。

　　(4) 划。划又称划变，是指前一幅画面逐渐揭开，后一幅画面同时出现，给人的感觉就像翻画册一样，前一个镜头叫划出，后一个镜头叫划入。

　　(5) 叠印。叠印是把两个或两个以上不同内容的画面整合，复制为一个画面的技巧，常用来表示回忆、想象、思索等。除了以上几种影视的一般技巧外，影视的技巧方法还有很多，尤其是在影视画面上，借助电子设备之便，更是花样迭出，变化无穷，丰富多彩。

　　(6) 定格。第一段的结尾画面作定格处理，使人产生瞬间的视觉停顿，接着出现下一个画面，这比较适合于不同主题段落间的转换。

7.3.5　蒙太奇

蒙太奇(montage)在法语中是"剪接"的意思，但到了俄国后它被发展成一种电影中镜头组合的理论。电影的基本元素是镜头，而连接镜头的主要方式和手段是蒙太奇，而且可以说，蒙太奇是电影艺术的独特的表现手段。

简要地说，蒙太奇就是把分切的镜头组接起来的手段。蒙太奇就是根据影片所要表达的内容和观众的心理顺序，将一部影片分别拍摄成许多镜头，然后再按照生活逻辑、推理顺序、作者的观点倾向及美学原则连接起来的手段。

1．蒙太奇的功能

蒙太奇主要有两个方面的功能：一是使影视语言连贯、顺畅，让人看得清楚、明白；二是赋予影视语言以美学的特征，使影视作品变得好看。

蒙太奇通过镜头、场面、段落的分切与组接，对素材进行选择和取舍，以使表现内容主次分明，达到高度的概括和集中，并能引导观众的注意力，激发观众的联想。每个镜头虽然只表现一定的内容，但组接一定顺序的镜头，能够规范和引导观众的情绪和心理，启迪观众思考，同时创造独特的影视时间和空间。每个镜头都是对现实时空的记录，经过剪辑，实现对时空的再造。

蒙太奇的艺术功能，主要表现在如下几方面。

1) 赋予画面新的意义

前苏联电影大师爱森斯坦认为，A 镜头加 B 镜头，不是 A 和 B 两个镜头的简单综合，而会成为 C 镜头的崭新内容和概念。他明确地指出："两个蒙太奇镜头的对列不是二数之和，而更像二数之积。妇人——这是一个画面，妇人身上的丧服——这也是一个画面；这两个画面都是可以用实物表现出来的。而由这两个画面的对列所产生的'寡妇'，则已经不是用实物所能表现出来的东西了，而是一种新的表象，新的概念，新的形象。"

镜头组通过合理选择现实生活的片段，并按一定的逻辑顺序将这些片段组接起来，就能表达出各个片段所不能表达的意义。

2) 赋予画面内容不同的意义

由相同镜头以不同的时序结构组成的镜头组具有不同的意义。下面是一个典型的蒙太奇创作试验的著名例子，同样是三个镜头，采取 A、B 两种不同的剪辑方法，就会产生不同的效果。

	方法A	方法B
镜头一	一个人在笑	惊恐的脸
镜头二	手枪直指	手枪直指
镜头三	惊恐的脸	一个人在笑

按方法A顺序组合的镜头，给观众的感觉是画面主人公的怯懦和惶恐；而按方法B如此组合的镜头，则表现出画面主人公的勇敢与无畏。

3) 创造屏幕时空

通过蒙太奇手法，可使影视时空的表现极为自由，不再受实际时空的限制，极大地扩展了表现领域。

例如，花开的过程一般需要 8～16 个小时，一般的人无暇等待观察，但通过定时分时段进行拍摄，然后组接连续播放，就能看到花开的全过程了，这就是屏幕时空和实际时空的概念区别。

4) 形成不同的节奏

蒙太奇是形成影片节奏的重要手段，它将内部节奏和外部节奏、视觉节奏和听觉节奏有机组合，以体现剧情发展的脉律，使影片的节奏丰富多变，生动自然而又和谐统一，产生强烈的艺术感染力。

组接编辑体育栏目的片头时，常采用被称为"半截子"镜头衔接方法：即在把不同主体运动组接到一起时，将各剪接点均落在运动着的过程中，而不是保留完整的动作，这样就极大地增强了动感节奏，和体育追求的更高、更好、更快的主题相映成趣。

5) 组织、综合各种元素

通过蒙太奇可以将电影艺术的各种元素(表演、摄影、造型、声音等)组织、综合在一起，将视觉元素(人、景、物等)和听觉元素(解说、音响、音乐)融合为运动的、连续不断的、统一完整的声画结合的银幕形象。

例如，北京在申办2008年奥运会时拍摄了"新奥运新北京"艺术宣传片，在这短短的8分钟中，导演综合利用了各种造型元素和蒙太奇手法，把新北京的古老和现代，北京人对奥运的渴望和激情，表现得淋漓尽致。

6) 概括与集中

通过镜头、场面、段落的分切与组接，可以对素材进行选择和取舍，选取并保留主要的、本质的部分，省略烦琐的、多余的部分，这样就可以突出重点，强调具有特征的、富

有表现力的细节，使内容表现得主次分明、繁简得体，达到高度的概括和集中。

在教学片中，概括与集中很有实用意义。一般情况下，突出重点时多用特写镜头；突出内容之间的联系时多用画中画的手法。

2．蒙太奇的种类

蒙太奇具有叙事和表意两大功能，据此，我们可以把蒙太奇划分为三种最基本的类型：叙事蒙太奇、表现蒙太奇、理性蒙太奇。前一种是叙事手段，后两种主要用于表意。在此基础上还可以进行第二级划分，具体如下。

1) 叙事蒙太奇

这种蒙太奇由美国电影大师格里菲斯等人首创，是影视片中最常用的一种叙事方法，它的特征是以交代情节、展示事件为主旨，按照事物的发展规律、内在联系、时间顺序、因果关系，来分切组合镜头、场面和段落，把不同的镜头连接在一起，叙述一个情节，展示一系列事件的剪接方法。叙述蒙太奇又可分为平行、交叉、颠倒和连续等。

2) 表现蒙太奇

表现蒙太奇是以镜头对列为基础，通过相连镜头在形式或内容上相互对照、冲击，从而产生单个镜头本身所不具有的丰富涵义，以表达某种情绪或思想。其目的在于激发现众的联想，启迪观众的思考。包括抒情、心理、隐喻、对比蒙太奇等。

3) 理性蒙太奇

让·米特里给理性蒙太奇下的定义如下：它是通过画面之间的关系，而不是通过单纯的一环接一坏的连贯性叙事表情达意。理性蒙太奇与连贯性叙事的区别在于，即使它的画面属于实际经历过的事实，按这种蒙太奇组合在一起的事实总是主观视像。这类蒙本奇是前苏联学派主要代表人物爱森斯坦创立，主要包含杂耍蒙太奇、反射蒙太奇、思想蒙太奇。

▉▉▉▉ 知识链接 ···

当卢米埃尔兄弟在 19 世纪末拍出历史上最早的影片时，他是不需要考虑到蒙太奇问题的。因为他总是把摄影机摆在一个固定的位置上，即全景的距离(或者说是剧场中中排观众与舞台的距离)，把人的动作从头到尾一气拍完。后来，人们发现胶片可以剪开，再用药剂黏合，于是有人尝试把摄影机放在不同位置，从不同距离、角度拍摄。他们发现各种镜头用不同的连接方法能产生惊人的效果。这就是蒙太奇技巧的开始，也是

电影摆脱舞台剧的叙述与表现手段的束缚，有了自己独立的手段的开始。一般电影史上都把分镜头拍摄的创始归功于美国的埃德温·鲍特，认为他在1903年放映的《火车大劫案》是现代意义上"电影"的开端，因为他把不同背景，包括站台、司机室、电报室、火车厢、山谷等内景外景里发生的事用此"连接"起来叙述一个故事，这个故事里包括了几条动作线。但是，举世公认的还是格里菲斯熟练地掌握了不同镜头组接的技巧，使电影终于从戏剧的表现方法中解脱出来。蒙太奇在无声片时期已经有了相当的发展。目前，蒙太奇作为影视艺术的构成方式和独特的表现手段，不仅对节目中的视、音频处理有指导作用，而且对节目整体结构的把握也有十分重要的作用。

本 章 小 结

数码影像的后期处理是数码摄影摄像的重要内涵，这就需要搭建一个制作平台。制作平台包括硬件设备和软件环境两个方面。数码影像系统设备主要包括输入设备、处理设备和输出设备三大部分：输入部分主要有数码照相机、扫描仪、存储仪等；处理部分通常就是计算机；输出部分主要由打印机和胶片打印机等组成。软件环境包括系统软件和应用软件两类。

图片后期处理，要将图片导入计算机、启动图片处理软件、打开要处理的图片、调整图片大小、调整图片的色彩和对比度、修补加工、艺术化处理、以合适的格式存盘。Photoshop作为一款功能强大的图形图像软件，我们只需要熟练使用其中的一部分功能。

影视编辑是按一定的目的和程序进行镜头的剪辑、组接。"会声会影"对于初学者是一个较为适用的非线性编辑软件。编辑图像首先要将素材调入编辑系统，捕获素材，然后修整素材、应用特效，最后创建影片。为制成一套完整的资料片，必须对现场录制的初稿带进行编辑整理，确定录像片的结构、顺序；确定需要编辑的画面；确定镜头的编辑顺序、组接的方法和技巧；按照定好的编辑顺序进行编辑；配上解说词。要求简洁精练，通俗易懂。

影视编辑的原则主要包括动作、视觉、心理、情绪的连续与阻断。剪接点的选择必须为内容服务，合理选择。"动"接"动"、"静"接"静"是镜头组接的基本原则。常用的编辑技巧有切、淡、化、划、叠印等。

根据影片所要表达的内容和观众的心理顺序，将一部影片分别拍摄成许多镜头，然后

再按照生活逻辑、推理顺序、作者的观点倾向及美学原则联结起来的手段称为蒙太奇。蒙太奇的功能是使影视语言连贯、顺畅，让人看得清楚、明白；同时赋予影视语言以美学的特征，使影视作品变得好看。据此，我们可以把蒙太奇划分为叙事蒙太奇、表现蒙太奇、理性蒙太奇。

复习题

1．名词解释

剪接点　　　蒙太奇　　　影视镜头　　　会声会影　　切、淡、化、划　　　定格

2．思考题

(1) 如何选择剪接点？

(2) 试分析影视镜头组接的基本原则。

(3) 试述蒙太奇技巧。

(4) 简述影视后期编辑的编辑流程。

(5) 试述图片加工和处理的内容。

3．实训题

(1) 对拍摄图片进行大小处理和色彩、对比度、饱和度等的调整及艺术化处理练习。分析处理效果。

(2) 欣赏指定短片，分析其中的蒙太奇技巧。

(3) 拟定主题，拍摄30分钟的素材，并剪辑成短片。

参 考 文 献

一、参考书刊

[1] 孙建秋，官小林，等译．美国纽约摄影学院教材．北京：中国摄影出版社，2009．

[2] 谢汉俊．A·亚当斯论摄影．北京：中国摄影出版社，2002．

[3] 王传东，王兵．摄影摄像基础及应用．武汉：武汉理工大学出版社，2011．

[4] 杨恩璞．新编实用摄影教程．北京：高等教育出版社，2009．

[5] 杨品，李柏秋，杨未冰．数码单反摄影技巧大全．北京：中国电力出版社，2011．

[6] 余武．摄影与摄像基础教程．北京：人民邮电出版社，2010．

[7] 颜志刚．摄影技艺教程．上海：复旦大学出版社，2009．

[8] 雷茂奎．摄影文化与摄影家研究．乌鲁木齐：新疆人民出版社，2009．

[9] 杨恩寰，梅宝树．摄影艺术．北京：人民出版社，2008．

[10] 郑虹．摄影的历史．北京：华文出版社，2009．

[11] 邓勇．摄影与摄像．北京：中央广播电视大学出版社，2010．

[12] 詹青龙，袁东斌．刘光勇．摄影与摄像．北京：清华大学出版社，2011．

[13] 肖冬杰．现代摄影与摄像技术．北京：北京大学出版社，2011．

二、摄影学习网站

1．中国摄影家协会 http://www.cpanet.cn/cms/

2．中国摄影 http://www.cphoto.com.cn/ss

3．大众摄影 http://www.pop-photo.com.cn

4．中国摄影家 http://www.chinaphoto.cc

5．中国摄影在线 http://www.cphoto.net

6．中国摄影报 http://www. Cppclub.com

7．人民摄影网 http://www. peoplephoto.com

8．中国摄影教育网 http://www. Photoedu.cn

9．中国高校教育摄影网 http://gxsy.ego-photo.com

10．色影无忌网 http://www.xitek.com